2011 不求人文化

2009 懶鬼子英日語

www.17buy.com.tw

2006 意識文化

2005 易富文化

2004 我識地球村

2001 我識出版社

2011 不求人文化

2009 懶鬼子英日語

I'm 我識出版集團
I'm Publishing Group
www.17buy.com.tw

2006 意識文化

2005 易富文化

2004 我識地球村

2001 我識出版社

圖解設計的原理

Basic

Design Rule

伝わるデザインの基本
よい資料を作るためのレイアウトのルール

培養「設計師之眼」，一眼看穿好設計、壞設計！

每個人都該懂的設計原理

■ 非自我滿足，而是要為讀者著想

商業用途或是工作、教育、研究場合中，絕對有很多製作文書資料的機會，有許多人直接使用Word或是PowerPoint軟體的初始設定，也可能使用難以閱讀的字型、任意地編排設計、無論什麼全都加以強調、過度使用個人偏好的色彩進行裝飾。這種自我中心的文書資料會在意想不到之處造成讀者的負擔及壓力，雖然每個缺失造成的負擔並不大，但積沙成塔，最終會成為難以理解且印象惡劣的文書資料。

文書資料設計是有其「規則」的，而為了避免成為「糟糕資料」，學習規則是不可或缺的。遵循規則、將資訊進行編排設計，一個個地減少閱讀者負擔的話，就能完成不分對象都能輕易理解的「完美資料」，**製作完美資料就是對於閱讀者的「著想」及傳達溝通的「規矩」**。

■ 設計不只是表面功夫

在意文書資料的外觀或設計，往往會被認為只是追求表面功夫，但這實際上是非常本質性的問題。說話容易了解的人與說話難以了解的人之間的差異，就在於其話語是否具有邏輯性與秩序感；而容易理解的資料與難以理解的資料之間的差異也是相同的，**希望傳達的內容架構（邏輯）將會反映在資料外觀的物理架構（編排）**。也就是說，在製作容易理解的資料時，編排設計是最重要的要素。為了進行編排設計，必須要能夠正確地掌握區分重要資訊或多餘資訊，並且正確地理解各個項目之間的連結關係，也需要

確實地選擇取捨資訊。簡而言之，在意資料外觀而配合想要傳達的內容進一步地整理資料，這是非常本質性的作業。為了閱讀者著想並認真地思考資訊的設計方式，並非只是表面功夫，而是本質性的注意事項。

■ 具傳達力的設計有一定規則

實際在商業用途或研究發表時，為了能夠正確地傳達資訊，相關資料必須包含一定程度數量的資訊（文章或圖表），愈是這類型的資料，編排設計的重要性及其效果就愈為提高。

由於接收者為人們，即使職業或用語不同，但是對於外觀及易讀性的感受則大致相同；本書將向大家說明為了盡可能地最大化「可傳達性」（也就是「易讀性、外觀、容易理解程度」）的「傳達設計的基礎」，其中當然包含有一般的設計規則，也會介紹非設計人士的作者由累積經驗所獲取之「對於非設計者的有用規則」。

遵循此規則整理資訊的話，不只是「**變得容易傳達的資料**」，而是可以更進一步製作成為「**具有吸引力的資料**」；只要能夠理解規則，就能夠省去在設計編排時反覆嘗試錯誤花費的時間與勞力，進而**提昇效率及產能**。學習「傳達設計的基礎」相關規則可說是一石三鳥。

情報 × 設計 = 可傳達　提升產能　兼具美觀

■「傳達設計」的四大效果

　　若是好好完成資料設計的話，就可以「效率、正確地傳達資訊」，甚至能夠完成外觀相當具有吸引力的文書資料，並且做到「為讀者著想」；然而，影響效果不只如此，最重要的就是「自己腦中思緒也經過整理並簡潔化」。

　　此外，若能將質量優良的文書資料普及化，會議與討論場合的溝通就能更順暢，而溝通的順暢度與效率化必然會影響團體整體、公司整體、學會整體的發展。因此，資料的傳達設計具備有「變得容易傳達」、「為讀者考量著想」、「將個人想法簡潔化」、「提升團體整體發展」四大效果。

■ 本書目標

　　本書所說明之設計規則，則是以**「是否容易傳達」之標準為最優先**，而非豐富、美觀或者躍動感等要素。首先將介紹文字、文章或圖表等、文書資料主要構成要素的相關規則，接下來則再介紹組合編排所有要素的原理。

　　第1章將針對看起來不太重要、實際上非常關鍵的「字體選用」進行詳細說明，接著依序解說第2章「段落配置」、第3章「圖片、圖表的配置」、第4章「版式設計與配色」等相關原則；這些規則對於簡報資料、公告、傳單、報告書、新聞稿等文書資料製作都非常有用。

　　遵守規則（規矩）的作法，不代表必須規格化或是得要刪除個性化部分，而本書所介紹的相關規矩，都是即便要發揮個性化也必須遵守的，在遵守規矩的前提下展現個人風格，更能夠完成有個性且具效果的文書資料。學習「可傳達設計」之規則，就能向「難以閱讀」或是「自我陶醉資料」說再見！

目錄

第一章
字體選用的原理／ 11

第四章
版式設計的原理／ 133

作者序

■ 一本寫給所有人看的設計書

在電腦及辦公軟體普及的今日，若想準備向他人報告新想法的「企畫書」、發表成果的「簡報資料」、宣傳活動的「海報」、研討會要使用的「傳單」……等資料，都可利用簡單的軟體，以更具設計感的方式來製作。但儘管硬體與軟體的取得如此方便，一般人卻幾乎沒有具備設計的能力。

當想要製作「容易閱讀、容易看見、具有吸引力的文件」時，大多數的人都是以個人方式、一無所知地埋頭進行，做出來的成果當然不盡理想。造成這種結果的原因，並非是「沒有具備設計美感」，而是不懂「設計的基本原理」，所以就算找到不錯的樣本模仿、或是直接套用已設計好的樣版……，仍舊無法製作出期待中的完美文件。

市面上有很多設計書，但大部分的書籍主要講述如何運用設計的技巧來玩設計，可以歸類為設計師專用的教科書，對於一般沒有設計經驗的人來說，並不大適用。可能有人會認為「反正我又沒有要當設計師，懂這個有什麼用？」你可以不用當設計師，但不能不懂設計。

設計的本質不在於做得精美華麗，而在於如何將訊息以「最清楚、最醒目、最吸引人」的方式傳達給對方知道。不管是要發表論文的學生、向廠商提案的上班族、發傳單的店老闆、在網路打廣告的電商……，都不得不知道設計的基本原理。

■ 零美感、零經驗適用

這本《圖解設計的原理：培養「設計師之眼」，一眼看穿好設計、壞設計！》並不會介紹小聰明的設計技巧，而是統整出實用的設計基本知識，雖然各個機關、企業、院校、通路……等的特性不同，使用的傳播方式不同，理想的資訊傳遞型態也不盡相同，但一般人容易混淆或犯錯的問題點大多是共通的。

本書介紹的設計原理，可應用於製作各種類型的資料上。主要分成四大設計原理：字體選用的原理、段落配置的原理、圖片配置的原理、版式設計的原理，再進一步細分出60個設計要點。不管是學生、上班族、創業者……，只要掌握這60個設計要點，就能夠將資訊以最具吸引力的方式，傳播出去！

我們以之前創設的網站（http://tsutawarudesign.web.fc2.com/）為基礎，加入創新設計的規則，並記載實際電腦操作步驟，使讀者在閱讀這本《圖解設計的原理：培養「設計師之眼」，一眼看穿好設計、壞設計！》時，不僅能夠學到基本的設計原理，也能知道如何實際操作，希望能藉此讓設計的基本知識更加普及。

最後，誠摯感謝國立科學博物館的海老原淳博士、濱崎恭美小姐以及東北大學的大野ゆかり博士提供照片與圖片，並由衷謝謝技術評論社的藤澤奈緒美小姐，提供許多明確的想法與建設性的建議。

<div style="text-align: right">

高橋佑磨、片山なつ

</div>

■ 注意事項

- 本書記載所有內容之目的為提供資訊，雖然會盡力以正確記述內容為目標，但是針對內容無法提供任何保證。使用本書作相關應用時，請務必負起個人責任進行判斷，應用本書資訊所產生之結果，出版社以及作者並無連帶責任。
- 本書記載資訊中，軟體部分為 2016 年 7 月所使用的狀況。MS Office 採用 Office 2016 for Windows 或 Office 2016 for Mac、Adobe Illustrator 則以 CS6 版本為範例作相關解説。個別詳細步驟在作業時也可能會有所差異。
- 本書的目標讀者群為大致了解 MS Office 及 Adobe Illustrator 基本操作者，若是完全的初學者，建議可先行閱讀初學者相關書籍。

■ 註冊商標

- 本書中所記載之公司名稱、商品名稱等，為美國及其他國家之註冊商標；因此，在本文內並未詳細載明 ®、™ 等相關符號。

■ 參考文獻

- Robin Williams, 吉川典秀「ノンデザイナーズ・デザインブック」, 毎日コミュニケーションズ, 2008
- 田中佐代子「PowerPoint による理系学生・研究者のためのビジュアルデザイン入門」, 講談社, 2013
- 色盲の人にもわかるバリアフリープレゼンテーション法 http://www.nig.ac.jp/color/

1 字體
選用
的原理

文書資料的第一印象與易讀性係由字體的選擇、文字
的使用方式所決定，這種說法一點也不為過。
本章節中，將說明字體字型的性質，並介紹正確使用
字體的方式。

1-1 字體的基本知識

不同文字的種類稱為「字體」，了解字體的特性，在適合之處有效地運用文字。日文基本字體有「明朝體」、「黑體」，而歐文基本字體則有「Serif（襯線體）」、「Sans-Serif（無襯線體）」。

■ 字體決定資料的「印象」及「易讀性」

如同由手寫信的文字進而想像，文字的美觀度可以大大地左右文件給人的印象及其易讀性，雖然人們多半沒有意識到，但以電腦製作的文書資料也具有相同特性，藉由選擇使用不同的字體，就能直接決定文件印象及其易讀性。如右圖所示，在電腦上可以使用各式各樣的字體，為了完成更能發揮效果的文件，了解字體的基本知識、進而選擇適合的字體非常重要的。

まみむめ文字　**まみむめ文字**　まみむめ文字
まみむめ文字　まみむめ文字　**まみむめ文字**
まみむめ文字　まみむめ文字　まみむめ文字
まみむめ文字　まみむめ文字　まみむめ文字
AbCdEfont　AbCdEfont　AbCdEfont
AbCdEfont　*AbCdEfont*　ABCDEFONT
AbCdEfont　AbCdEfont　AbCdEfont
AbCdEfont　*AbCdEfont*　**AbCdEfont**

各種文字 ■ 不同字型給人的印象與易讀性也所不同

■ 字體的分類

日文有明朝體、黑體、行書、筆書體、POP體及手寫風等字體，而歐文則包含有襯線體、無襯線體、書寫體（script）、POP體及手寫風等。雖然實際上還有其他種類的字體，但大致可以「易讀性」、「親近感」與「個性度」等觀點，將日文與歐文的代表性字體分為四大類型。

明朝體或筆書體給人較為傳統、高級的印象，而黑體或POP體則較具現代、輕鬆的感覺；而歐文方面，襯線體與書寫體顯得較為高雅、成熟，而無襯線體或POP體則屬於現代風格。但必須注意，若使用錯誤的話，**POP體或書寫體可能會給人幼稚或草率的印象**；此外，愈有個性的字體，閱讀上可能愈為困難。

在商業用途或研究發表等正式場合，**基本上會使用明朝體及黑體的字體。**

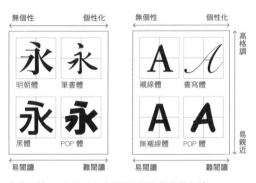

字體比較 ■ 無論日文或是歐文都有好幾種字體。由於字體的不同，給人的感覺也大相徑庭，因此需要適時選擇不同字體。

■ 日文基本的明朝體與黑體

「明朝體」的縱筆較橫筆粗，筆畫線條具有起筆、送筆、收筆特色，而「黑體」的橫筆與縱筆粗細幾乎相同，筆畫線條幾乎沒有收筆。

一般而言，明朝體的「可讀性」較高，屬於即使閱讀長篇文章，眼睛也較不易感到疲勞的字體；另一方面，黑體相較於明朝體，「顯著性」較高，屬於一眼就能看到、明顯度高的文字。因此一般認為，文字量高的文件（閱讀的資料）使用明朝體，簡報投影片等資料（觀看的資料）則使用黑體較為適合。

明朝體
各筆畫線條的邊角或端點有起筆、送筆或收筆，縱筆較橫筆線條為粗。

黑體
各筆畫線條的邊角或端點無任何起筆、送筆或收筆，縱筆與橫筆之線條粗細相同。

可讀性高 閱讀不易疲憊 顯著性不高
適合長篇文章（內文）

顯著性高 閱讀易疲憊 顯著性較高
適合短篇文章或宣傳品

■ 歐文基本的襯線體與無襯線體

用於文件資料的歐文字體主要為襯線體與無襯線體。襯線體文字其縱筆與橫筆粗細不一，各筆畫末端會以襯線結尾；無襯線體之縱筆與橫筆粗細則相同，且筆畫末端無襯線。

襯線體「可讀性」較高、無襯線體「顯著性」較高；因此一般認為，長篇文章（閱讀的資料）使用襯線體，而簡報投影片等資料（觀看的資料）則使用無襯線體較為適合。

襯線體
各筆畫之起點與終點皆有「襯線」，縱筆較橫筆線條為粗。

無襯線體
各筆畫之起點與終點皆無「襯線」，縱筆與橫筆之線條粗細相同。

可讀性高 閱讀不易疲憊 顯著性不高
適合長篇文章（內文）

顯著性高 閱讀易疲憊 顯著性較高
適合短篇文章或宣傳品

補充　易讀性的關鍵3要素

文字與文章的易讀性是由可讀性、顯著性及判讀性三大要素所組成。「可讀性」代表文章易讀程度，「顯著性」代表文字的明顯程度，「判讀性」則是指文字是否容易被誤讀。依據不同字體字型的使用，可以改變此三大要素之程度。

可讀性
文章或字詞
是否能順暢地閱讀？

顯著性
文章或字詞
是否夠明顯？

判讀性
文章或字詞
是否容易被讀錯？

Column ▸ 字體字型的預備知識

字體與字型的不同

依據一致的特徵或樣式分類而成的為**「字體」**，在電腦內安裝使用的的各種文字類型則為**「字型」**；也就是説，各種字體都包含為數眾多的字型，舉例來説，「明朝體」就包含有 MS 明朝、Hiragino 明朝等，「黑體」則有 MS 黑體、Meiryo、Hiragino 黑體等。

使用時多半也未明確區分兩者差異，但本書則是以上述方式區別兩者。

不同用途時，適合的字型也會有所差異，所以電腦內建置有各種樣式的字型，為了能有效地使用字型，最重要的就是必須先正確地了解字型相關知識。

黑體
> メイリオ　游ゴシック　ヒラギノ角ゴシック
> MS ゴシック　HG丸ゴシックM-PRO
> **HGS創英角ゴシックUB　HGSゴシックE**

無襯線體
> Arial　Helvetica Neue　Calibri　Optima
> Segoe UI　Myriad Pro　Lucida Sans
> Avenir Next　Gill Sans　Century Gothic

明朝體
> 游明朝　**HGP明朝E**　MS 明朝
> ヒラギノ明朝 Pro　**HGS創英角プレゼンスEB**
> 小塚明朝 Pro

襯線體
> Times New Roman　Minion Pro　Hoefler Text
> Century　Palatino　Georgia　Garamond
> Adobe Caslon Pro　Adobe Garamond Pro

字體字型 ■ 代表字體及其包含之代表字型

字型家族

文字依粗細度差異可再細分為不同種類，同一種字型可能包含粗細度不同的樣式，如同右圖所示、集合各種粗細度的單一字型，可稱為**「字型家族」**。MS 黑體並未有字型家族，而 Meiryo 包含有「一般」及「粗體」兩種；Hiragino 黑體則包含 W0-W9 共 10 種粗細度。歐文字型部分則不只有粗細度的差異，還包含有斜體字類型，例如 Times New Roman 字型家族，就包含有「一般」、「粗體」及各自的斜體字。

ヒラギノ角ゴシック W0	游明朝 Light	
ヒラギノ角ゴシック W1	游明朝 Medium	
ヒラギノ角ゴシック W2	**游明朝 Demibold**	
ヒラギノ角ゴシック W3		
ヒラギノ角ゴシック W4	游ゴシック Light	
ヒラギノ角ゴシック W5	游ゴシック Medium	
ヒラギノ角ゴシック W6	**游ゴシック Bold**	
ヒラギノ角ゴシック W7		
ヒラギノ角ゴシック W8	メイリオ レギュラー	
ヒラギノ角ゴシック W9	**メイリオ ボールド**	
Helvetica Neue	*Helvetica Neue*	Times New Roman
Helvetica Neue	*Helvetica Neue*	**Times New Roman**
Helvetica Neue	*Helvetica Neue*	*Times New Roman*
Helvetica Neue	*Helvetica Neue*	***Times New Roman***
Helvetica Neue	***Helvetica Neue***	Arial *Arial*
Helvetica Neue	***Helvetica Neue***	**Arial *Arial***

字型家族 ■ 根據粗細不同，文字的可讀性、顯著性及其印象也會有所變化；歐文文字的寬度則會依粗細差異有所變動。

日文字型的構造

為了能夠對應日文文字縱筆與橫筆的位置，並將文字整合於正方形的範圍內，此框架稱為**「字身框」**。

但在造字時，文字並非直接佔滿整個字身框，而是必須再稍微保有餘裕空間，此實際文字所佔空間則稱為**「字面框」**。

所謂的**「字型大小」**代表的是外側的字身框，但文字實際大小則指的是字面框尺寸。

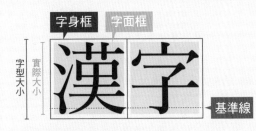

日文字型的構造 ■ 文字整合於正方形的字身框內，基準線則是混合日文及歐文時的參考基準。

歐文字型的構造

基本上歐文只有橫式書寫方式，因此，也只有橫向的對照線（基準線等），其中有超過基準線下方的文字，也有高度較高或較低的文字。與日文不同的是，不同歐文文字的字面大小有所不同，寬度及高度也會各有差異。

歐文的字型大小同樣也是字身框高度，而實際大小則是上緣線（小寫字最高位置）與下緣線（小寫字最低位置）間的高度。不過，大部分的歐文文字都集中於 x 字高內（小寫 x 位置），所以 x 字高也是文字實際大小的重要指標。

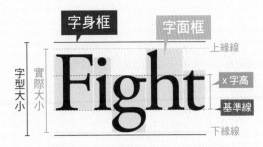

歐文字型的構造 ■ 字面框依文字不同而有所差異。

1-2 避免使用特殊字體

配合文書資料的目的來選擇不同字體是必要的。
由於商業用途場合多半不適合使用較個性化的字體，建議使用簡潔感的字體。

■ 避免POP字體及筆書體

常常聽到「不想太拘束所以選擇POP體」或
「想要有古典氣息所以選擇筆書體」的想法，
但實際上，使用這些字體的文件容易給人輕率
未思考的感覺，不經意地也會給予閱讀者壓力
且妨礙其專注文件內容，因此**除非有充分的理
由，否則應該盡量避免使用POP體或筆書體**。
當然，這些字體也有發揮效用的適當場合，但
在商業用途或研究發表等場合較不常見。

✕	○
会計管理局	会計管理局
内科クリニック	内科クリニック
省エネ家電	省エネ家電

避免使用POP體或筆書體 ■ 請記得使用較簡潔的字體。

■ 使用簡潔字體以提升判讀性

正確地傳達資訊時，需注意不給予閱讀者壓
力、盡量將資訊簡單化，因此，字體部分通常
傾向選擇較**簡潔的文字**，例如黑體或明朝體。
為閱讀者著想也是一種禮儀。

温泉宿から皷が滝へ登って行く途
中に清冽な泉が湧き出ている。
水は井桁の上に凸面をなして盛
り上げたようになって余ったのは

温泉宿から皷が滝へ登って行く
途中に清冽な泉が湧き出ている。
水は井桁の上に凸面となして盛
り上げたようになって余ったのは

Many years ago, there was an
Emperor, who was so exces-
sively fond of new clothes, that
he spent all his money in dress.
He did not trouble himself in

温泉宿から皷が滝へ登って行く
途中に清冽な泉が湧き出ている。
水は井桁の上に凸面をなして盛
り上げたようになって余ったのは

温泉宿から皷が滝へ登って行く途
中に清冽な泉が湧き出ている。水
は井桁の上に凸面をなして盛り上
げたようになって余ったのは四方

Many years ago, there was an
Emperor, who was so exces-
sively fond of new clothes, that
he spent all his money in dress.
He did not trouble himself in

簡潔字體較為易讀 ■ 簡潔字體的判讀性與可讀性較高。

Column ▸ 有效地使用字體

配合目的選擇字體

字體原本就是配合各種不同目的使用。例如 POP 體或筆書體，雖然不適用於商業、簡報或研究發表等正式場合，但**只要使用方式不同，就能發揮其效用**。POP 體如同其名，適合運用於折扣廣告等，筆書體則相當適用於日本餐廳食譜。

筆書體、手寫風	明朝體、黑體	○ POP 體
お買い得！ 299 円	お買い得！ 299 円	お買い得！ 299 円 ○
幼稚園だより	幼稚園だより	幼稚園だより
○ 真鯛の京風和え造り	真鯛の京風和え造り	真鯛の京風和え造り
○ 炭火焼 とりきち	炭火焼 とりきち	炭火焼 とりきち
晩秋の京都	○ 晩秋の京都	晩秋の京都
法律事務所	○ 法律事務所	法律事務所
京浜東北線 Keihin-Tohoku Line	○ 京浜東北線 Keihin-Tohoku Line	京浜東北線 Keihin Tohoku Line

活用字體特色 ■ 配合文件資料目的選擇字體。

1-3 易讀取向的字體選擇

文件可分為「易讀取向」及「吸引取向」兩大類別。
製作易讀取向、也就是文字數量較多的文件時，選擇重視可讀性的字體是非常重要的。

■ 基本的明朝體與襯線體

摘要或論文、企畫書、報告書等資料經常是數行或是數十行長的文章，這樣的**長篇文章較適合使用「明朝體」**，長篇文章若是使用較粗的黑體字體，就會如同右頁範例一樣，頁面看起來過黑，因而降低文件可讀性。

此外，歐文與日文完全相同，**文字數量較多時，較適合使用襯線體**，而非無襯線體。

■ 細字的重要性

即使相同字體也分有各種粗細度，依粗細度的不同，其可讀性有相當大的差異。一般而言，較細的字體可讀性較高，所以**黑體、無襯線體的細字可用於長篇文章**，又例如游黑體 Medium 及 Light、Helvetica Light、Segoe UI Light 等都適用於長篇文章。

反之，沒有細字的 MS 黑體及 Arial 字體就不適用於長篇文章，若是需要使用黑體或無襯線體時，則需特別注意其粗細度。

相同地，即使是明朝體或襯線體，若使用粗字，就會如同右頁範例所示，降低文件的可讀性。所以**長篇文章還是全面避免粗字為佳**。

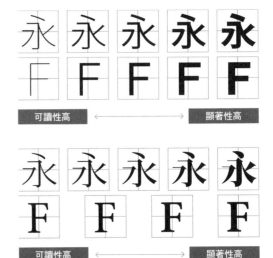

粗細度與可讀性、顯著性 ■ 無論是日文或歐文，都是細字的可讀性較高、字體愈粗則提高顯著度，需依據文字數量分別選擇使用。

✖ 粗黑體（HGS創英角黑體UB）

野山へ行くとあけびというものに出会う。秋の景物の一
つでそれが秋になって一番目につくのは、食われる果実
がその時期に熟するからである。田舎の子供は栗の笑う
この時分によく山に行き、かつて見覚えおいた藪でこれ
を採り嬉々として喜び食っている。東京付近で言えば、
かの筑波山とか高尾山とかへ行けば、その季節には必ず
山路でその地の人が山採りのその実を売っている。実の

⭕ 細明朝體（游明朝Medium）

野山へ行くとあけびというものに出会う。秋の景物の一
つでそれが秋になって一番目につくのは、食われる果実
がその時期に熟するからである。田舎の子供は栗の笑う
この時分によく山に行き、かつて見覚えおいた藪でこれ
を採り嬉々として喜び食っている。東京付近で言えば、
かの筑波山とか高尾山とかへ行けば、その季節には必ず
山路でその地の人が山採りのその実を売っている。実の

✖ 粗明朝體（HGS創英presence EB）

野山へ行くとあけびというものに出会う。秋の景物の一
つでそれが秋になって一番目につくのは、食われる果実
がその時期に熟するからである。田舎の子供は栗の笑う
この時分によく山に行き、かつて見覚えおいた藪でこれ
を採り嬉々として喜び食っている。東京付近で言えば、
かの筑波山とか高尾山とかへ行けば、その季節には必ず
山路でその地の人が山採りのその実を売っている。実の

⭕ 細黑體（游黑體Medium）

野山へ行くとあけびというものに出会う。秋の景物の一
つでそれが秋になって一番目につくのは、食われる果実
がその時期に熟するからである。田舎の子供は栗の笑う
この時分によく山に行き、かつて見覚えおいた藪でこれ
を採り嬉々として喜び食っている。東京付近で言えば、
かの筑波山とか高尾山とかへ行けば、その季節には必ず
山路でその地の人が山採りのその実を売っている。実の

日文長篇文章選擇明朝體 ■ 長篇文章以細明朝體為最佳字體選擇，若是有細字選擇的黑體也是OK的。明朝體推薦 Hiragino明朝或游明朝，細黑體則推薦游明朝Medium或Light。

✖ 粗無襯線體（Arial Black）

**Many years ago, there was an Emperor,
who was so excessively fond of new
clothes, that he spent all his money in
dress. He did not trouble himself in the
least about his soldiers; nor did he care
to go either to the theatre or the chase,
except for the opportunities then**

⭕ 細襯線體（Times New Roman Regular）

Many years ago, there was an Emperor, who was
so excessively fond of new clothes, that he spent
all his money in dress. He did not trouble himself
in the least about his soldiers; nor did he care to
go either to the theatre or the chase, except for the
opportunities then afforded him for displaying his
new clothes. He had a different suit for each hour

✖ 粗襯線體（Times New Roman Bold）

**Many years ago, there was an Emperor, who was
so excessively fond of new clothes, that he spent
all his money in dress. He did not trouble
himself in the least about his soldiers; nor did he
care to go either to the theatre or the chase,
except for the opportunities then afforded him
for displaying his new clothes. He had a different**

⭕ 細無襯線體（Segoe UI Light）

Many years ago, there was an Emperor, who was
so excessively fond of new clothes, that he spent all
his money in dress. He did not trouble himself in
the least about his soldiers; nor did he care to go
either to the theatre or the chase, except for the
opportunities then afforded him for displaying his
new clothes. He had a different suit for each hour

歐文長篇文章選擇襯線體 ■ 長篇文章以細襯線體為最佳字體選擇，無襯線體細字也OK。襯線體推薦Times New Roman、Minion Pro，無襯線體則推薦Calibri或Segoe UI、Helvetica Light。

1-4 吸引取向的字體選擇

不管是投影片或海報等「吸引取向文件」，或是長篇文章內的「副標題」，其顯著性較易讀性更為重要，這時就應該使用顯著性較高的黑體文字。

■ 基本的黑體

簡報使用的投影片或宣傳用海報傳單等文件只需要清楚地說明重點，所以比起容易閱讀，更需要吸引目光的效果，所以這種「吸引取向文件」，基本上會使用顯著度高的字體，例如黑體或無襯線體。

另外，若是需要將資料投映在螢幕上的場合，明朝體或襯線體的文字會略顯模糊，反而變得難以閱讀，因此**簡報使用字體以黑體或無襯線體為佳**。

✖ 明朝體　　　　　　　　　　　　　　⭕ 黑體

✖ 明朝體　　　　　　　　　　　　　　⭕ 黑體

■ 標題、副標題選擇黑體

標題或副標題是清楚標示文章內容的重要要素，副標題更同時具有明確地組合或區隔長篇文章段落的角色，因此，若能突顯標題或副標題，文件架構將變得更加明確，並能增進閱讀者的理解度。

即使文章內文使用明朝體或襯線體，若**標題或副標題改用顯著度較高的黑體**，就能完成讓人容易理解的編排。雖然細黑體或明朝體看起來較具高雅感，但若由可讀性或顯示性的角度出發的話，首先會推薦使用粗黑體。當然，若是英文文件的話，標題或副標題則使用無襯線體。

✖ 副標題：明朝體

小見出しは視認性を重視
タイトルや小見出しは、資料の構造を把握し、内容を理解する上で重要な役割を果たします。ゴシック体を使ってタイトルや小見出しを目立たせると良いでしょう。

英文でも同じ
英語の資料であれば、タイトルや小見出しにサンセリフ体を用いるのが基本になります。ゴシック体と同様、視認性

⚫ 副標題：黑體

小見出しは視認性を重視
タイトルや小見出しは、資料の構造を把握し、内容を理解する上で重要な役割を果たします。ゴシック体を使ってタイトルや小見出しを目立たせると良いでしょう。

英文でも同じ
英語の資料であれば、タイトルや小見出しにサンセリフ体を用いるのが基本になります。ゴシック体と同様、視認性

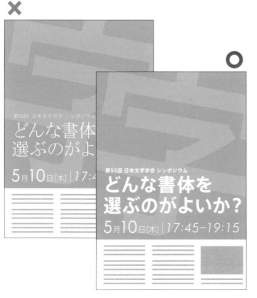

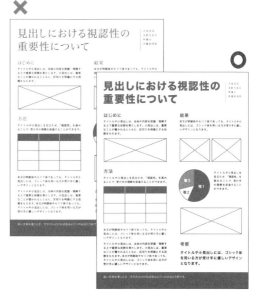

粗黑體 ■ 粗黑體文字非常醒目，使得文件內容更有辨認性。

Column ▸ 字面、外觀及易讀性

不同字型，字面就有所差異

即使字型大小（字身框）相同，但使用不同字型，其字面大小就會有所差異，因此外觀大小也變得不同。無論是日文或是歐文，都有字面較小的字型（如游黑體、Calibri 等），也有字面較大的字型（如 Meiryo、Segoe UI 等）。

字面較小的字型　　　字面較大的字型

奇跡的　　奇跡的

字面較小的字型　　　字面較大的字型

Graphic　Graphic

字型與字面 ■ 即使是相同的字型大小，不同字型其字面大小亦有所不同。

不同文字，字面及外觀大小就有所差異

即使是相同字型，不同文字其字面也有所差異。日文方面，雖然看起來每個字都一樣大，但其實每個單字的字面大小都有些微差異，而為了較容易認知並理解漢字，平假名或片假名文字會比漢字較小。字體中既有假名明顯較小的字型（游黑體等）也有漢字與假名字面大小相差無幾的字型（Meiryo 等）。

歐文的話，有著小寫比大寫字相對為小的字型（Garamond 等），也有相差不大的字型（Segoe UI 或 Helvetica）；這些差異會影響文件的可讀性與顯著性，將在後文另章詳細說明。

假名較小的字型（游黑體）

風かおる季節

假名較大的字型（Meiryo）

風かおる季節

日文字型的字面 ■ 漢字與平假名的字面大小不同，不同字型其大小比例亦不相同。

小寫字較小的字型
（Adobe Garamond Pro）

Design rules

小寫字較大的字型（Segoe UI）

Design rules

歐文字型的字面 ■ 不同文字的高度各異，不同字型的大寫字與小寫字之大小比例亦不相同。

日文與歐文的外觀大小及行高

即使是同樣字型大小的日文與歐文，外表看起來還是大小不同，而在混合使用日文及歐文時，雖然基本上會以基準線為準並列文字，但歐文大多比日文高度較低，這些差異會影響到閱讀混合有日文、歐文文章時的易讀性（請參考 p.40）。

另外，閱讀歐文單字或文章時，大多數文字都集中在 x 字高（小寫 x 的位置）內，所以會如同右圖藍底所示，在行高內的文字上下方留下許多空白；另一方面，由於日文文字本身就佔據了大部分的字身框，所以即使行高相同，與歐文相比會看起來較為狹窄（請參考 p.59）。

日文與英文數字的字面 ■ 日文與歐文字型的高度有明顯差異。歐文文字會在行間留下許多空白處。

日文與歐文的構造差異及字寬

日文與歐文的差異也會影響字寬。由於日文的文字是配合字身框進行配置，也就是每個單字的配置間隔相同，所以不同文字，字面大小不同，文字間就會產生許多空白處；另一方面，歐文是以文字本身的寬度、也就是字面大小排列，所以文字間較無空白。這也就是編輯日文文件時，調整字寬變得相當重要的理由（請參考 p.62）。

字寬 ■ 在日文中，文字與文字間的間隔因字面大小差異而有所不同。

字面與易讀性、顯著性的關係

雖然文件的可讀性及顯著性會因文字粗細、行高、字寬有所變化而無法一概而論，但是一般而言，字面較小的字型可讀性較高，字面較大的字型顯著性較高；另外，假名比漢字較小的日文字型、x 字高較低的歐文字型之可讀性也會較高。即使是相同字體，也有適合或不適合的使用方式。

字面與易讀性 ■ 字面大小不同，其可讀性與判讀性亦有所不同。

1-5 選擇理想的字型

決定字體後，接著選擇字型。
選擇理想（或是說看起來優美）的字型，讓文書資料看起來更加完美吧。

■ 選擇顯示較為協調的字型

雖然印刷品部分可不必在意，但**若是會投映於畫面或螢幕的投影片，就必須留意需使用 ClearType 字型**。ClearType 係藉由邊緣柔化處理、使得文字輪廓平滑化而顯示更為協調的字型，這樣的字型不只是美觀，也具有讓眼睛不易疲勞、易於閱讀等優點。

由於 MS 黑體及 MS 明朝體等字型並無 ClearType，看起來不舒適且較不易閱讀，因此應該避免上述字型：選擇 Meiryo、游黑體、Hiragino 角黑體等為佳。

✕ MS黑體

> いろいろな事情で、ふつうの家庭では、
> 鮎はまず三、四寸ものを塩焼きにして食
> 東京の状況が

● Meiryo（ClearType）

> いろいろな事情で、ふつうの家庭では、
> 鮎はまず三、四寸ものを塩焼きにして食
> 東京の状況が

ClearType ■ 若投放在螢幕上時，MS黑體等字型線條會呈現鋸齒狀以致閱讀困難，所以在製作投影片時（特別是Windows系統下），最好使用Meiryo等ClearType字型較佳。

■ 選擇筆畫構成美觀的字型

雖然有些字型乍看非常相似，但實際上卻各有千秋。MS 黑體或 MS 明朝、Arial、Century 等字型是 MS Office 的標準字型，雖然使用上較為廣泛為其優勢，但絕對稱不上是美觀的字型。若使用 **Windows 系統，黑體會推薦 Meiryo 或游黑體，明朝體則會推薦游明朝**等構成美觀的字型（游黑體及游明朝的細節可參考 p.34）。**Mac 系統，黑體推薦使用 Hiragino 角黑體或游黑體，明朝體則是 Hiragino 明朝體或游明朝**。至於歐文字型，則是推薦 Segoe UI 或 Calibri、Palatino、Adobe Garamond Pro、Times New Roman 等。

另外，自 Office 2016 起，游明朝與游黑體成為日文的標準字型。

	黑體	明朝體
Windows	Meiryo 游黑體	游明朝
Mac	Hiragino 角黑體 游黑體	Hiragino 明朝體 游明朝

理想字型 ■ Windows 8.1版本後、Mac OS 10.9後的系統標準內建字型中。較推薦使用上表舉例的字型。

✖ MS黑體

白鳳の森公園の自然

白鳳の森公園は多摩丘陵の南西部に位置し
ています。江戸時代は炭焼きなども行われ
た里山の自然がよく保たれています。園内
には、小栗川の源流となる湧水が 5 か所ほ

✖ MS明朝

白鳳の森公園の自然

白鳳の森公園は多摩丘陵の南西部に位置し
ています。江戸時代は炭焼きなども行われ
た里山の自然がよく保たれています。園内
には、小栗川の源流となる湧水が 5 か所ほ

⬤ 游黑體

白鳳の森公園の自然

白鳳の森公園は多摩丘陵の南西部に位置し
ています。江戸時代は炭焼きなども行われ
た里山の自然がよく保たれています。園内
には、小栗川の源流となる湧水が 5 か所ほ

⬤ 游明朝

白鳳の森公園の自然

白鳳の森公園は多摩丘陵の南西部に位置し
ています。江戸時代は炭焼きなども行われ
た里山の自然がよく保たれています。園内
には、小栗川の源流となる湧水が 5 か所ほ

⬤ Meiryo

白鳳の森公園の自然

白鳳の森公園は多摩丘陵の南西部に位置し
ています。江戸時代は炭焼きなども行われ
た里山の自然がよく保たれています。園内
には、小栗川の源流となる湧水が 5 か所ほ

⬤ Hiragino明朝

白鳳の森公園の自然

白鳳の森公園は多摩丘陵の南西部に位置し
ています。江戸時代は炭焼きなども行われ
た里山の自然がよく保たれています。園内
には、小栗川の源流となる湧水が 5 か所ほ

⬤ Hiragino角黑體

白鳳の森公園の自然

白鳳の森公園は多摩丘陵の南西部に位置し
ています。江戸時代は炭焼きなども行われ
た里山の自然がよく保たれています。園内
には、小栗川の源流となる湧水が 5 か所

⬤ 小塚角黑體

白鳳の森公園の自然

白鳳の森公園は多摩丘陵の南西部に位置し
ています。江戸時代は炭焼きなども行われ
た里山の自然がよく保たれています。園内
には、小栗川の源流となる湧水が 5 か所ほ

理想的日文字型 ■ 選擇筆畫構成較美觀的字型的話，文書資料看起來會更為完美，效果會超乎想像。無論是Windows（OS 8.1以上）或Mac系統都能使用游黑體及游明朝體。

✖ Arial

INTRODUCTION

This fundamental subject of natural selection will be treated at some length in the fourth chapter; and we shall then see how natural selection almost inevitably causes much extinction of the less

✖ Century

INTRODUCTION

This fundamental subject of natural selection will be treated at some length in the fourth chapter; and we shall then see how natural selection almost inevitably causes much extinction of the less

⭕ Segoe UI

INTRODUCTION

This fundamental subject of natural selection will be treated at some length in the fourth chapter; and we shall then see how natural selection almost inevitably causes much extinction of the less improved forms of life,

⭕ Times New Roman

INTRODUCTION

This fundamental subject of natural selection will be treated at some length in the fourth chapter; and we shall then see how natural selection almost inevitably causes much extinction of the less improved forms of life,

⭕ Calibri

INTRODUCTION

This fundamental subject of natural selection will be treated at some length in the fourth chapter; and we shall then see how natural selection almost inevitably causes much extinction of the less improved forms of life,

⭕ Minion Pro

INTRODUCTION

This fundamental subject of natural selection will be treated at some length in the fourth chapter; and we shall then see how natural selection almost inevitably causes much extinction of the less improved forms of life,

⭕ Helvetica Neue

INTRODUCTION

This fundamental subject of natural selection will be treated at some length in the fourth chapter; and we shall then see how natural selection almost inevitably causes much extinction of the less improved forms of life,

⭕ Adobe Garamond Pro

INTRODUCTION

This fundamental subject of natural selection will be treated at some length in the fourth chapter; and we shall then see how natural selection almost inevitably causes much extinction of the less improved forms of life, and induces what I

理想的歐文字型 ■ 雖然Arial並非不好的字型，但Segoe UI、Calibri、Helvetica Neue的筆畫構成更為理想；同樣地，Times New Roman或Minion Pro也較Century字型更為協調美觀。

Technic ▶ 字型的互換性與嵌入

PDF化以維持版面編排

在處理文件、選擇字型時，電腦裡必須安裝有需求的字型；也就是說，若使用了自己電腦裡安裝的特殊字型、又沒有預先做好因應的話，可能會因為字型的自動轉換，導致辛苦完成的文書資料編排混亂。

因此，若無法以自己電腦展示簡報資料時，使用互換性較低之特殊字型就有很大的風險；除非確定能以自己的電腦投映檔案或進行印刷，否則還是盡量避免使用其它免費或少用字型。

若是希望能在其他電腦上呈現原本編排的文書資料，建議可將資料 PDF 化，因為經過 PDF 化後，檔案中所使用的字型就會嵌入固定。若是利用 Office，在存檔時選擇檔案類型為 PDF 即可完成 PDF 檔案；若使用 Mac 系統，也可以在列印詳細設定視窗中選擇以 PDF 存檔。

嵌入字型

另外，Windows 版的 PowerPoint 及 Word 都具有「嵌入字型」的功能（Excel 則無此功能），這個功能與 PDF 化相同，是將檔案內的字型嵌入固定，若使用此功能，即使是其他電腦也能顯示出原先選擇的字型。不過要留意的是，一旦嵌入字型後，就會無法在其他電腦上編輯文件內容。

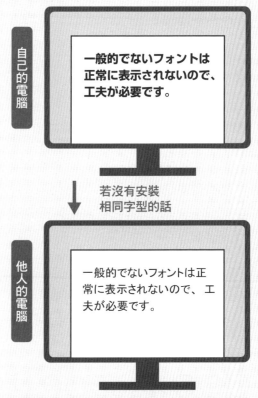

自己的電腦

一般的でないフォントは
正常に表示されないので、
工夫が必要です。

若沒有安裝
相同字型的話

他人的電腦

一般的でないフォントは正常に表示されないので、工夫が必要です。

互換性 ■ 若沒有安裝好共通的字型，文字就會自動轉換為其他字型，就可能導致編排混亂的情形發生。

1-6 選擇判讀性較高的字型

依據距離或視力的差異，觀看投影片或公告等的感覺也會有所不同；若希望能夠完成絕大多數人易讀之通用設計的話，就必須提高文字的判讀性。

■ 不易誤認的字型

日文中，字面較大、寬度較廣（收縮處較小）的字型，其判讀性較高、能夠降低誤認的可能性。例如，與 MS 黑體相較，Meiryo 等現代化黑體的設計，其字面較大且寬度較廣，而**公告、投影片等文件則適合選擇判讀性較高的字型**。歐文部分，則盡量選擇可容易區分出 a 與 o、S 與 5、O 與 C 等相似文字的字型。如下圖所示，由於 Arial 字型的開口處較小、而 Century Cothic 較難辨識其相似文字，故判讀性因而下降；Segoe UI 則屬判讀性較高的字型。

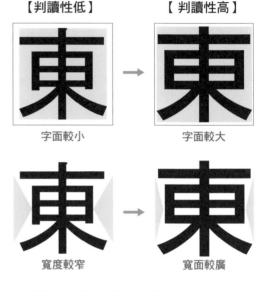

【判讀性低】　字面較小　→　【判讀性高】　字面較大

寬度較窄　→　寬面較廣

▲日文字型 ■ 與MS黑體（左）相比，Meiryo（右）屬字面較大、寬度較廣的字型。

【判讀性低】　【判讀性高】

3S5C → 3S5C
開口處小　　開口處大

aoe1l → aoe1l
難辨識相似字　　易辨識相似字

◀歐文字型 ■ 比起Arial（左上）與Century Gothic（左下），Segoe UI（右側兩個）之判讀性較高。

判讀性較低的字型

- 誤読をなくすためには、判読性の高い書体を使う必要があります。
- 日本語の場合は一般的に字面の大きいフォントほど判読性が高いと言われています。

Biology is a natural science concerned with the study of life and living organisms, including their structure, function, growth, evolution, distribution, and taxonomy.

判讀性較高的字型

- 誤読をなくすためには、判読性の高い書体を使う必要があります。
- 日本語の場合は一般的に字面の大きいフォントほど判読性が高いと言われています。

Biology is a natural science concerned with the study of life and living organisms, including their structure, function, growth, evolution, distribution, and taxonomy.

重視判讀性 ■ 使用判讀性較高的字型可降低誤讀之可能，左側為混合MS黑體與Century Gothic文字的例文，而右側則為混合Meiryo與Segoe UI之例文，左右兩側之文字大小相同。

Column ▸ 通用設計字型

文字無障礙化之需求升高

為提升判讀性進而設計完成的就是**通用設計字型（Universal Design Fonts, 簡稱 UD Font）**。Mac 系統中標準內建的「Hiragino 角黑體」是非常協調易讀的字型，但其假名文字的濁音與半濁音記號較難區分，也不容易辨別相似的數字及字母。

UD 字型則如下圖所示，非常輕鬆地就能區分出濁音或半濁音；另外，如同範例之藍色圓點所示，由於有充足的空間，簡單地就能判斷數字或字母中的相似文字（O 與 C、3 與 8 等）

UD 字型還有另外一個特性，如下圖所示，UD 字型幾乎沒有文字筆畫細節（修飾等），文字簡單化就能提升其判讀性。近年來，許多字型開發商都推出各式各樣的 UD 字型；不只是黑體，明朝體的 UD 字型也愈來愈多，時常可看到被使用於電視等電器遙控器上，或者是醫藥用品的注意事項或說明書文件等，而類似這樣的文字需求在往後一定也會愈來愈多吧。

一般的日文字型（Hiragino角黑體）

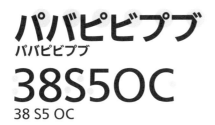

パパピビプブ
パパピビプブ
38S5OC
38 S5 OC

通用設計字型（IWATA UD）

パパピビプブ
パパピビプブ
38S5OC
38 S5 OC

一般字型與UD字型 ■ UD字型之判讀性較高。

非UD字型　　　　UD字型

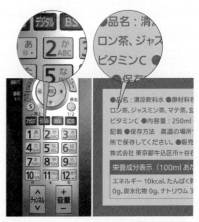

UD字型範例 ■ 使用於各式各樣的商品說明書或者是傳單上。

1-7 粗體與斜體的使用方式

為了讓文字更加醒目，利用粗體字（Bold）是非常有效的方法，而歐文文章還可以使用斜體字。若有需求時，請使用有「內置粗體」或「內置斜體」的字型。

■ 注意假粗字

MS 黑體或 MS 明朝等日文字型是沒有內置粗體的，若是使用這種字型，在 Word 或 PowerPoint 上按下 B 轉換成粗體，其實是在原先文字旁再重疊一次以加粗（模擬粗體）。

右側即為模擬粗體的例子。模擬粗體不但不好看也不夠清楚，崩解的字型及變寬的字間降低了文字的可讀性、顯著性及判讀性。

粗體按鈕 ■ 雖然按下 B 鍵就能簡單地轉換為粗體字，但是……

✕ 模擬粗體

模擬粗體 ■ 無內置粗體的字型就算按下 B 鍵，也無法形成完整的粗體效果。

■ 解決法 ① | 使用內置粗體的字型

若想在文件中使用粗體字，最好的方法就是**選擇有內置粗體的字型**，所謂內置粗體的字型，就是有多種粗細度的字型家族（請參考 p.14）。電腦裡**標準內建的如 Meiryo、游黑體、游明朝、Hiragino 角黑體、Hiragino 明朝體等**，只要按下 B 就能變更為粗體；而歐文字型除了 Century 之外，主要字型幾乎皆內置粗體。

但是使用日文字型時，即使有內置粗體的字型也可能因軟體不同導致 B 功能失效，變成模擬粗體的狀況，（例如 MS Office 中，Hiragino 角黑體等會變成模擬粗體），此時請再試試解決法②。

● 真實粗體

メイリオ	B →	**メイリオ**
ヒラギノ角ゴ	B →	**ヒラギノ角ゴ**
游ゴシック	B →	**游ゴシック**
游明朝	B →	**游明朝**
Times	B →	**Times**
Segoe UI	B →	**Segoe UI**

真實粗體 ■ 有內置粗體的字型按下 B 鍵，就可形成協調美觀的粗體字。

■ 解決法 ② | 手動選擇其他粗細度

電腦內若安裝有各種粗細度的字型，在字型表中即顯示出許多不同粗細度的選擇。舉例而言，Meiryo 有一般與粗體兩種，Hiragino 有 W3、W6、W8，游黑體也有細字到粗字各種選擇；若使用這些字型，雖然有時只要按下 B 就能切換為其它粗細度，但依據字型或軟體差異，也可能轉換為模擬粗體，這個時候，就直接如右圖所示，**由字型表手動選擇**吧！另外，這個方法不只用於「粗體字」，也可使用於「細體字」。若使用的是沒有其他粗細度的字型（如 MS 黑體等）時，建議使用其他字型的粗體字為佳。MS 黑體可使用 HGS 黑體 E、MS 明朝則使用 HGS 明朝 E 等，像是 HGS 創英角黑體 UB 等，與 MS 黑體的搭配也不差。

ヒラギノ角ゴ W3	→ **ヒラギノ角ゴ W6**
ヒラギノ明朝 W3	→ **ヒラギノ明朝 W6**
小塚ゴシック R	→ **小塚ゴシック B**
游ゴシック M	→ **游ゴシック B**
MS ゴシック	→ HGS ゴシック E
MS 明朝	→ HGS 明朝 E

粗細度 ■ 若使用有不同粗細度的字型的話，可以選擇到美觀的粗體字。

選擇方法 ■ 不要直接按 B 轉換粗體，由字型表處選擇同一字型家族的粗體字吧。

■ 斜體使用方式

由於**日文字型皆無內置斜體**，所以並不建議使用斜體。而在英文部分，為了強調或是有特別用意時，則時常會利用斜體（義大利體），這個時候就必須使用內置斜體的歐文字型（字型家族內包含斜體）；雖然大部分的歐文字型皆有內置斜體，但仍然**有 Century 及 Tahoma 等少許字型並無內置斜體**，反而會變成只是歪斜的「模擬斜體」。

✖ 模擬斜體

Century	*I* →	*Century*
Tahoma	*I* →	*Tahoma*

● 真實斜體

Times	*I* →	*Times*
Palatino	*I* →	*Palatino*
Segoe UI	*I* →	*Segoe UI*
Calibri	*I* →	*Calibri*

歐文字型的斜體字體 ■ 在歐文中若想要使用斜體字時。請選擇內置斜體的字型。真實斜體內，特別是 a、e、n 等字型會有所變化。

Column ▶ 免費字型

雖然方便，但需要小心

電腦標準內建字型的種類及粗細度數量有限，Windows 系統內，協調美觀的字型相當稀少令人煩惱，而網路上則有數不清、各式各樣的免費字型（免花費即可使用）。因此，若能夠善加使用的話即能發揮效用，但也有以下的幾個缺點或風險存在。

第一點即是好壞交雜，特別是日文的免費字型包含有不甚協調的、過於特殊的、難以閱讀的字型等，還是必須優先選擇易讀性高者。

第二點，即使是易讀字型，也有可能只有內建少許漢字，因此可能無法顯示專業用語等困難漢字，例如像是「玉石混淆」的「淆」字也許就無法顯示。

第三點則是互換性的問題，由於只有安裝有該字型的電腦能夠正常顯示，若是使用其他電腦時必須特別地注意。

免費字型推薦

Google 與 Adobe 共同開發之**思源黑體（Noto Sans CJK JP）字型**，以協調美觀、容易閱讀、內建有困難漢字之免費字型而受到矚目，粗細度分有 7 種，能廣泛應用於標題及內文。

（備註）此字型可能無法運用於 Mac 版 Office 2011 前的 Word 及 PowerPoint。

美しい日本語の文字 Thin
美しい日本語の文字 Light
美しい日本語の文字 DemiLight
美しい日本語の文字 Regular
美しい日本語の文字 Medium
美しい日本語の文字 **Bold**
美しい日本語の文字 **Black**

思源黑體 ■ 包含有7種粗細度的字型。

Thin
東京付近で言えば、かの筑波山とか高尾山とかへ行けば、その季節には必ず山路でその地の人が山採りのその実を売っている。

DemiLight
東京付近で言えば、かの筑波山とか高尾山とかへ行けば、その季節には必ず山路でその地の人が山採りのその実を売っている。

Bold
東京付近で言えば、かの筑波山とか高尾山とかへ行けば、その季節には必ず山路でその地の人が山採りのその実を売っている。

使用範例 ■ 此為使用思源黑體編排之文章。由於有7種粗細度可供選擇，在使用上相當便利。

Column ▸ 字型安裝

下載

大多數的免費字型可以在網路上搜尋到，首先要先從網頁下載字型，右圖即為下載思源黑體時的範例，下載步驟順序依網站不同有所差異，但下載檔案時則完全相同。

下載之檔案則會有 .ttf 或 .otf 等副檔名（代表 True Type Font 或 Open Type Font）。

下載 ■ 可由字型公告網頁中獲取。

安裝

無論是 Windows 系統或是 Mac 系統，都必須先雙擊下載之字型檔案夾以開啟，開啟後則會出現右側視窗，接著再點選安裝鍵開始進行安裝作業。

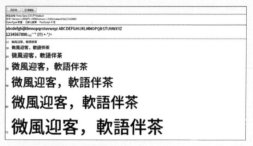

安裝 ■ 雙擊點開檔案後，按下安裝鈕即可完成。

使用方法

依上述步驟安裝完成的字型，通常就能夠在電腦內的所有軟體進行使用，與標準內建字型相同，可直接由字型表選擇；若字型表內並無顯示，則再重新開啟應用程式。

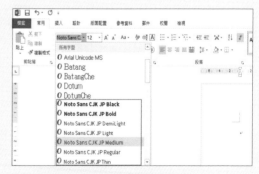

字型使用 ■ 安裝完成之字型將顯示於字型表中。

1-8 字型推薦

前面介紹了幾個關於選擇字型的要點，但自己實際要選擇的時候卻沒那麼簡單。
因此，這邊推薦幾個建議字型。

■ 日文字型

	美觀及易讀的選擇		重視互換性的選擇		使用免費字型	
黑體	Meiryo（內置粗體 WIN）美しい**文字**だ		Meiryo（內置粗體 WIN）美しい**文字**だ		思源黑體（粗細選擇多）（內置粗體）美しい**文字**だ	
	Hiragino 角黑體 Pro（內置粗體 MAC）美しい**文字**だ		MS 黑體（WIN）美しい**文字**だ		MigMix 1P（內置粗體）美しい**文字**だ	
	Hiragino 角黑體（內置粗體 MAC）美しい**文字**だ		游黑體（內置粗體 WIN MAC）美しい**文字**だ		M+1C（粗細選擇多）（內置粗體）美しい**文字**だ	
	游黑體（內置粗體 WIN MAC）美しい**文字**だ		HGS 創應角黑體 UB（內置粗體 WIN）美しい**文字**だ		IPAex 黑體 美しい文字だ	
明朝體	Hiragino 明朝體（內置粗體 MAC）美しい**文字**だ		游明朝（內置粗體 WIN MAC）美しい**文字**だ		IPAex 明朝 美しい文字だ	
	游明朝（內置粗體 WIN MAC）美しい**文字**だ		MS 明朝（WIN）美しい文字だ			

簡報投影片或是海報、企畫書等「吸引傾向資料」，**第一首選為易讀且美觀的字型**，例如 Meiryo（特別是 Windows）及 Hiragino 角黑體（Mac）；而無論是 Windows 或 Mac，只要是最新版 OS 系統。都可使用游黑體，游黑體其粗細度的分類眾多，是非常有用的字型。

編排長篇文章時，**Windows 系統推薦使用游明朝**（粗細度種類眾多），**Mac 系統則推薦使用 Hiragino 明朝體**為佳；若沒有上述字型，也可以使用 MS 明朝體或 HGS 明朝體。

而附屬於軟體內的字型（如小塚黑體、涼黑體、小塚明朝體等）或者是免費字型當中，也有美觀且好用的選擇。

推薦的日文字型 ■ 藍色字為特別推薦的字型，文字粗細度不同者代表內置有粗體或細體；標示 WIN 者即為 Windows標準內建字型，MAC 則代表Mac標準內建字型。而Mac若是安裝有MS Office的話，也可以使用MS黑體或MS明朝、Meiryo等字型。

補充 游黑體及游明朝

游黑體及游明朝只有在Windows8.1以上版本才有內建，若要在Windows7以下使用的話，必須前往Microsoft網站下載並進行安裝。

■ 歐文字型

美觀及易讀的選擇		重視互換性的選擇	
無襯線體	Segoe UI　內置粗體 WIN MAC Typography **bold** 123	Segoe UI　內置粗體 WIN MAC Typography **bold** 123	
	Calibri　內置粗體 WIN MAC Typo**graphy** **bold** 123	Calibri　內置粗體 WIN MAC Typography **bold** 123	
	Helvetica Neue　內置粗體 MAC Typography **bold** 123	Arial　內置粗體 WIN MAC Typography **bold** 123	
	Myriad Pro　內置粗體 WIN MAC Typography **bold** 123	Gill Sans　內置粗體 WIN MAC Typography **bold** 123	
襯線體	Palatino　內置粗體 Typography **bold** 123	Times New Roman　內置粗體 WIN MAC Typography **bold** 123	
	Adobe Garamond Pro　內置粗體 Typography **bold** 123	Cambria　內置粗體 WIN MAC Typography **bold** 123	
	Minion Pro　內置粗體 WIN MAC Typography **bold** 123	Minion Pro　內置粗體 WIN MAC Typography **bold** 123	

若是簡報投影片等吸引取向的資料，建議選擇無襯線體的字型。Windows 系統推薦 **Segoe UI 及 Calibri**，其中 Segoe UI 的粗細分類相當豐富；而 Mac 系統則推薦兼具協調美觀及粗細種類的 **Helvetica Neue 或是 Myriad Pro**。
如是屬於文字較多的文件，則以可讀性為優先考量，推薦可採用襯線體的 **Times New Roman、Minion Pro、Palatino 或 Adobe Garamond Pro** 等字型；而 Century 字型雖然互換性高，但就其可讀性、判讀性及協調美觀角度而言則較不建議。至於 Adobe Garamond Pro 或 Adobe Caslon Pro，只要安裝有 Adobe 商品即可使用。而歐文字體也有許多免費字型，但這邊就不再贅述。

推薦的歐文字型 ■ 藍色字為特別推薦的字型，這邊所推薦的都是有內置粗體及斜體的字型。標示 WIN 者即為 Windows 標準內建字型，MAC 則代表 Mac 標準內建字型；但依據電腦廠商不同，Windows 標準內建字型也可能不盡相同。

補充　歐文字型念法

一般而言念法如同以下拼音。

Segoe	/sigo/
Calibri	/kariburi/
Helvetica Neue	/heluvetika noie/
Myriad	/miriad/
Palatino	/palatino/
Garamond	/garamond/
Caslon	/kazlon/
Arial	/erial/ /arial/

1-9 歐文字型的使用方式

日本人對於歐文字型較不敏感，也經常看到歐文文字使用日文字型的例子。
因此，比起日文字型，在歐文字型使用上需更加留意。

■ 歐文文字請勿使用日文字型

以英語翻譯日文投影片時，若是沒有修改字型設定的話，就會變成直接以日文字型顯示歐文文字；或者是有可能在選擇歐文字型時，不小心選擇到較為熟悉的日文字型。

其實，避免以日文字型顯示歐文較為適合。這是因為日文字型並非為了歐文文字所製作，如同下一頁的說明，許多日文字型（MS 黑體）的字母都是相同字距，會大為降低可讀性，因此**歐文文字請務必使用歐文字型**。

另外，若是在沒有內置日文的國外電腦上，日文字型會自動更換為其他字型、編排也會因此混亂，所以歐文文字使用歐文字型才適合。

✖ 日文等寬字型（MS明朝、MS黑體）

BIOLOGICAL·SCIENCE
Biology is a natural science concerned with the study of life and living organisms, including their structure, function, growth, evolution, distribution, and taxonomy.

BIOLOGICAL·SCIENCE
Biology is a natural science concerned with the study of life and living organisms, including their structure, function, growth, evolution, distribution, and taxonomy.

⬤ 歐文字型（Adobe Garamond Pro、Calibri）

BIOLOGICAL SCIENCE
Biology is a natural science concerned with the study of life and living organisms, including their structure, function, growth, evolution, distribution, and taxonomy.

BIOLOGICAL SCIENCE
Biology is a natural science concerned with the study of life and living organisms, including their structure, function, growth, evolution, distribution, and taxonomy.

✖ 日文等寬字型

ABC English School

⬤ 歐文比例字型

ABC English School

歐文文字請勿使用日文字型 ■ 在長篇文章內，歐文文字若使用日文字型的話可能導致閱讀較為困難；而在公告或傳單等吸引取向文件上，給人的印象可能變差。使用歐文字型則較為協調美觀，可讀性也較高。

歐文與日文字型 ■ 上圖是以日文字型顯示字母之範例，藍點所示部分即為明顯之空格，將會降低可讀性及顯著性；與下圖使用Adobe Garamond與Calibri之範例相較，其易讀性差異一目瞭然。

■ 歐文的比例字型

並非所有歐文字型都具有易讀性，雖然大多數歐文字型都屬比例字型，但還是有部分屬等寬字型；等寬字型的所有文字都設計為相同寬度，在不同字母組合時，字與字之間會出現不自然的空白。

而比例字型則是依據文字外型差異，字寬也有所不同，在字母組合時（例如 A 與 T 等）會調整字寬進行配置，**若是要求歐文的易讀性，鐵律就是使用比例字型。**

雖然大多數歐文字型皆屬比例字型；但是 OCRB（數位字型，機器讀取用）、Courier New（仿打字機字型）、Andare Mono 則為等寬字型，若是以等寬字型編輯文章就會如同右圖所示，有許多多餘的空白處，文章看起來支離破碎，故若無特殊理由的話，應該盡量避免使用。

等寬字型或部分日文字型

Originality

比例字型

Originality

比例字型與等寬字型 ■ 相較於等寬字型，比例字型會依據字母組合調整字寬，看起來較為協調。

✘ 等寬字型（Andare Mono）

Biological science
Biology is a natural science concerned with the study of life and living organisms, including their structure, function, growth, evolution, distribution, and taxonomy.

⬤ 比例字型（Segoe UI）

Biological science
Biology is a natural science concerned with the study of life and living organisms, including their structure, function, growth, evolution, distribution, and taxonomy.

等寬字型 ■ 由於歐文的等寬字型會產生許多多餘的空白處，導致難以辨識單詞並降低文章易讀性，若無一定需使用等寬字型的理由，就使用比例字型吧。

1-10 混合使用日文與歐文的文件

若是只有日文文字的資料，或許可以不必那麼小心留意，但若是混合使用了日文及英文、數字等不同文字，就一定要注意字型的組合。

■ 字型組合的重要性

在混合使用日文與英文、數字的文章中，英文、數字部分使用歐文字型的話，可讀性較高且顯得較協調美觀；另外，若是日文與英數字所使用的字型並不搭配的話，不只是外觀較差，也讓人無法順暢地閱讀，如同以下範例，大大地損害了文章可讀性。在這邊將會介紹日文字型與歐文字型組合的基本概念。

✖ 組合不協調

書体や Font の使用上の注意

2000年以降のパソコンの進化は、凄まじいものです。Wordにしろ、PowerPointにしろ、機能が飛躍的に増えています。しかし、フォントの選び方（P. 34参照）についてのコンピューターリテラシー（computer literacy）は、普及しているとは言いがたいのが現状です。「日本語ならMSゴシックとMS明朝、英語ならArialとCenturyしか考えたことが

⬤ 組合協調

書体や Font の使用上の注意

2000年以降のパソコンの進化は、凄まじいものです。Wordにしろ、PowerPointにしろ、機能が飛躍的に増えています。しかし、フォントの選び方（P. 34参照）についてのコンピューターリテラシー（computer literacy）は、普及しているとは言いがたいのが現状です。「日本語ならMSゴシックとMS明朝、英語ならArialとCenturyしか考えたことがな

易讀性比較 ■ 若以實際相符之大小印刷的話，字型組合的好壞就更加明顯了。

■ 英文、數字需使用歐文字型

Meiryo、Hiragino 角黑體、游黑體、游明朝、Noto Sans CJK JP 等部分日文字型之易讀性高，也具有與日文搭配適切的英文及數字（日文字型的英文、數字有全形、半形兩種，通常會使用半形文字）。

但除了上述字型以外，大部分的日文字型如 MS 黑體、MS 明朝等，最好還是避免使用其英文與數字。如同右方與下方範例，以 MS 黑體等日文字型編輯英文與數字的話，字母與單詞之間會出現不自然的空白，並因此降低其可讀性。

為了提高混合英數字之日文文章的可讀性與協調度，基本原則就是**日文使用日文字型、英數字使用歐文字型**，如此一來，無論文章的協調度與可讀性皆能獲得提升；而若是海報、投影片、公告等吸引取向文件，這個考量就變得更為重要了。下一頁將介紹日文字型與歐文字型具體的組合方式及注意事項。

✕ 英數字難以閱讀之日文字型

HG 創英角黑體 UB	**Trip Point が 3.5 倍**
MS 黑體	Trip point が 3.5 倍
MS 明朝	Trip point が 3.5 倍
MS 明朝 E	**Trip point が 3.5 倍**

● 英數字較易閱讀之日文字型

Meiryo	Trip Point が 3.5 倍
游黑體	Trip Point が 3.5 倍
游明朝	Trip Point が 3.5 倍
Noto Sans CJK JP	**Trip Point が 3.5 倍**

英數字顯示也OK的日文字型 ■ 部分日文字型的英數字較難以閱讀，但若是Meiryo、游黑體、Hiragino角黑體以及游明朝等字型的英數字就OK。

✕ 使用日文字型的英數字

日文 MS 黑體　**英數字** MS 黑體

到着ロビー(Arrival Lobby)内の食堂 Blue Skyは、毎朝9:00から営業しています。詳細はInformationのチラシを

● 使用歐文字型的英數字

日文 MS黑體　**英數字** Helvetica Neue

到着ロビー(Arrival Lobby)内の食堂 Blue Skyは、毎朝9:00から営業しています。詳細はInformationのチラシを

✕ 使用日文字型的英數字

日文 MS 明朝　**英數字** MS 明朝

到着ロビー(Arrival Lobby)内の食堂 Blue Skyは、毎朝9:00から営業しています。詳細はInformationのチラシを

● 使用歐文字型的英數字

日文 MS 明朝　**英數字** Adobe Garamond Pro

到着ロビー(Arrival Lobby)内の食堂 Blue Skyは、毎朝9:00から営業しています。詳細はInformationのチラシをご

英數字就使用歐文字型 ■ 上方為全部以日文字型編輯之文章，下方則為英數字以歐文字型編輯之文章。即使是日文文章內的英文單詞或數字，使用歐文字型的話，外觀較為美觀協調且易讀。

■ 組合性質搭配的日文字型與歐文字型

① 字型感覺搭配

組合日文字型與歐文字型時，最重要的就是日文文字與英數字看起來皆協調美觀。若日文選擇黑體的話，英文數字則適合使用無襯線體（Segoe UI、Arial、Helvetica 等）；若選擇明朝體的話，則搭配襯線體（Times New Roman、Adobe Garamond）為佳。

✕ 日文與英數字感覺不搭配

> 日文 MS 黑體　英數字 Times New Roman
>
> 到着ロビー（Arrival Lobby）内の食堂 Blue Skyは、毎朝9:00から営業しています。詳細はInformationのチラシをご

◯ 感覺搭配者

> 日文 MS 黑體　英數字 Arial
>
> 到着ロビー（Arrival Lobby）内の食堂 Blue Skyは、毎朝9:00から営業しています。詳細はInformationのチラシを

② 字型大小相當

歐文字型大多看起來比日文字型小，因此與日文字相互組合時，選擇字面較大的歐文字型會較為搭配，Helvetica 與 Segoe UI 即屬於字面較大的字型。若是非常在意字母大小時，也可以只加大英數字以統整觀感。

✕ 英數字看起來較小

> 日文 Meiryo　英數字 Calibri
>
> 到着ロビー（Arrival Lobby）内の食堂 Blue Skyは、毎朝9:00から営業しています。詳細はInformationのチラシをご

◯ 大小組合之搭配平衡

> 日文 Meiryo　英數字 Segoe UI
>
> 到着ロビー（Arrival Lobby）内の食堂 Blue Skyは、毎朝9:00から営業して　います。詳細はInformationのチラシを

③ 字型粗細相當

若只有英數字莫名地變粗變細的話，文章將會變得無法順暢地閱讀。而即使是一般粗細度的 Century 字型其實也稍微顯粗，因此與 MS 明朝等較細的明朝體並不搭配（只有英數字醒目反而閱讀困難）；如 Times New Roman、Adobe Garamond Pro 等字型則與 MS 明朝、Hiragino 明朝、游明朝等較為搭配。

✕ 英數字看起來較粗

> 日文 MS 明朝　英數字 Century
>
> 到着ロビー（Arrival Lobby）内の食堂 Blue Skyは、毎朝9:00から営業しています。詳細はInformationのチラシ

◯ 粗細組合之搭配平衡

> 日文 游明朝　英數字 Times New Roman
>
> 到着ロビー（Arrival Lobby）内の食堂 Blue Skyは、毎朝9:00から営業しています。詳細はInformationのチラシをご

Technic ▶ **PowerPoint 的字型更換**

統一檔案內所有內容的字型

以 PowerPoint 製作投影片時，會因頁面不同
而產生字型各不相同的情形，如此一來文書資
料就失去了一致性。另外，即使原先的字型已
經一致，也常有因為想改變資料給人的印象，
而一次更動所有內容字型的可能。

這種時候就利用取代字型功能吧。首先先選取
「取代」右側的▼按鈕，點選「取代字型」功
能，「取代」列表處會列出檔案內目前使用的
所有字型；舉例來說，若從「取代」列表中
選則 MS P Gothic，而在「成為」列表中選擇
Meiryo 的話，檔案內所有 MS P Gothic 字型皆
會更換為 Meiryo；只要依據原先字型反覆操作
以上流程，就能夠將檔案內所有字型統一或是
一次更換完成，甚至連圖表中的文字也能一併
統一。

雖然以此方法修正已存檔資料內的字型可說是
相當便利，但建立新檔案時，若能夠先了解「投
影片母片」的使用方式（請參考 p.195）更佳。

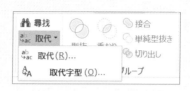

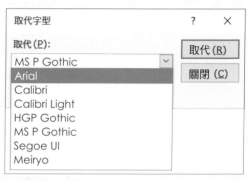

字型更換方法 ■ 點選取代功能的「取代字型」，只要分
別選擇取代、成為的字型就能一次OK！！

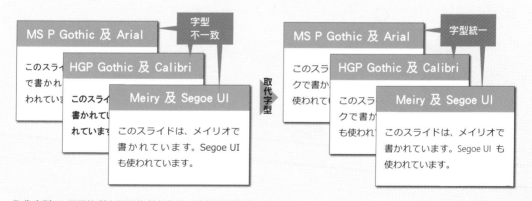

取代字型 ■ 可更換所有頁面的所有字型，藉此輕鬆地統一字型。

1-11 數字的強調方式

在製作文書資料時經常有需要強調具體數字的時候。
在簡報投影片等「吸引取向文件」，若能找到更好的數字表示方法，其效果會更為壯大。

■ 數字放大、單位縮小

如果在簡報投影片或是海報上想強調數字時，單位詞過大會降低數字的衝擊性，對於數字的認知與記憶也會變得較困難。

如同右側範例，**單位若比數字較小的話**，就能提高數字認知度並有效強調。日期等比照單位詞考量的話，也能有更好的記載方式。

當然，以歐文字型而非日文字型來表示數字更能簡單辨識並兼具美觀度，圖表中若有數字時，將單位縮小也較為適當。

✖ 單位大小相同

50% -9kg ¥300

50回 10周年 3人前

9月28日(金)開催！

◯ 單位較小

50% -9kg ¥300

50回 10周年 3人前

9月28日(金)開催！

只著重強調數字 ■ 若文書資料內出現數字時，數字大多都會比單位更為重要；若縮小單位詞，就能夠更有效地強調出數字。

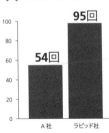

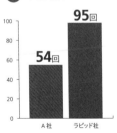

圖表中的數字 ■ 在圖表中填入數字時，縮小單位詞將更有效果。

Column ▸ 利用合字更加美觀

■ 字母間距離過近則採用合字

以歐文編輯時，會發生文字與文字之間彼此重疊或過於接近的問題，這樣既不夠協調美觀，也可能導致易讀性降低。若是小字或是長篇文章的話或許可不那麼在意，但若發在大字或標題等情形，使用「**合字**」就能夠解決這個問題。所謂合字，就是將相連或重疊的「f 與 I」、「f 與 i」、「f 與 f」、「t 與 i」合二為一的特殊文字，而使用合字可同時提高可讀性及文字外觀。

普通文字

office fill
Dragonfly

使用合字

office fill
Dragonfly

使用合字 ■ 「fi」「fl」「ffl」「Th」等字母間過於接近或者重疊，外觀因而較不美觀，若使用在標題大字時，改用合字的話會更為適合。又例如Calibri等字體，多數會自動切換為合字呈現。

若這些文字出現在Illustrator、PowerPoint、Keynote 時，會自動切換為合字呈現。而在Word 軟體（至少 2007 後版本）中，若語言設定為英語狀態下，可由字型設定內的「詳細設定」開啟合字功能。但是需留意也有部分字型並無內置合字。

普通文字

Naturalist
Collect
chicken

使用合字

Naturalist
Collect
chicken

過度的合字 ■ 也有不適用的合字，如上面右圖所顯示之「st」「ct」「ch」「ck」等合字，反而閱讀更為困難，這麼一來，就不需要改用合字。

1-12 標點符號的使用方式

編輯易讀文章時，務必要注意標點符號的使用方式。
若搞錯使用方式，可能會降低閱讀順暢度，並會造成閱讀者的壓力。

■ 標點符號

「？」「！」等標點，或是歐文中的冒號、括號、逗號、句號以及日文中的句號、頓號、雙引號、中點等被稱為「標點符號」。原則上，標點符號可大致區分為歐文使用的半形（1 位元組，如右圖上方）以及日文中使用的全形（2 位元組，如右圖下方）。

（）［］｜！？％，．：；"""''/"。
（）［］　｜　！？％、。：；・

標點符號 ■ 上半部為歐文標點符號之舉例，下半部則為日文標點符號舉例，兩者之間有共通之處，也有不同的特點。

■ 日文使用全形標點符號

編輯日文文章時，本文內的標點符號需使用日文字型的全形符號為基本概念。由於歐文字型的半形標點符號是針對歐文所設計編排，因此位置看起來會較日文為低，如此一來，文章內的上下線會變得凹凸不平，可讀性也隨之降低。而在使用大字時，括號前後所產生的空白處也讓人相當在意，這時可利用字距調整功能（請參考 p.62）以改變字元間的距離。

✕ 使用歐文字型的半形記號

文字 (もじ) の使用

◯ 使用日文字型的全形記號

文字 （もじ） の使用

◯ 使用日文字型的全形記號（調整字元間距）

文字（もじ）の使用

全形標點符號 ■ 編輯日文文章時，應使用全形標點符號而非半形。另外，若是在意前後產生之空白處，則可調整字元間距。

■ 標點符號適用於小寫文字

實際上，歐文字型的半形標點符號是配合歐文小寫文字（如右圖紅線之高度：x 字高）尺寸所製作；因此與大寫文字或數字一起使用時，標點符號看起來也會較文字略低。

(yes) (YES) [88] [JPN]
r: red R: RED 3=2+1

半形標點符號 ■ 雖然標點符號的高度與小寫字完全吻合，但與大寫字或數字的高度就不太搭配了。

■ 統一符號與文字高度會更協調美觀

在 Word、Keynote、Illustrator 中，調整文字高度即可使標點符號配合數字或大寫字之高度。雖然您可能覺得這太過枝微末節，但若是放大印刷為海報或看板，或是投影至螢幕上時，就是很重要的問題。

調整底線高度 ■ 依據不同軟體，可調整底線高度。

■ 不協調的標點符號

冒號或圓括弧等標點符號，有時在使用文法上雖然正確，但是觀感上卻不太好。若是以 Word 製作之閱讀文件，無論使用多少都沒有關係，但若是公告用海報等，還是最好盡量減少這些標點。若是使用全形的斜線、豎線、中括號看來會較為清爽，即使沒有標點符號也容易理解的設計可讓資料更為簡約、美觀且易讀。

✖ 括號

○ 空白

✖ **会場**：東京国際ガーデン
日時：2020 年 5 月 5 日（祝）

○ **会場**／東京国際ガーデン
日時／ 2020 年 5 月 5 日［祝］

○ **会場**｜東京国際ガーデン
日時｜ 2020 年 5 月 5 日［祝］

○ 会場 東京国際ガーデン
日時 **2020**年 **5** 月 **5** 日［祝］

不使用冒號或括號 ■ 利用斜線、直線或外框等方式會更有風格。

○ 直線

不要常用（　） ■ 取代（　）、〔　〕或冒號、分號等，使用空白或直線的話，會予人較清爽幹練的感覺。

■ 行首標點的麻煩

若在行首出現全形圓括弧或引號等標點符號的話，即使將整個段落靠左對齊（p.64），標點符號處仍會較內凹，如此一來，文書資料左側無法全部對齊，看起來略有不協調感。

雖然在 Word 上可輕易解決此問題（請參考下方 TIPS），但 PowerPoint 則無相同功能，需要多費功夫。只適用引號的祕技是改用日文字型的半形符號，由於引號是只有日文使用的標點，所以都是配合日文文字高度製作而成。另外，標點符號若是出現於副標題時，可有別於本文內容、利用文字方塊編輯以手動調整，引號之外的標點符號也可進行對齊。

除此之外，日文字型的半形「？」「！」等符號也經常與日文文字同時使用；在連續使用兩個符號時，若使用日文字型的半形「？」「！」，就可消除多餘空白處及不協調的感覺。

【保存方法】
湿度の高い場所や直射日光の当たる場所を避け、「防虫処理」をしながら保存して下さい。商品を開封後は 1 週間以内にお召し上がり下さい。

若行首為標點… ■ 左側顯得凹凸不平，段落或項目等結構就會變得不夠明確。

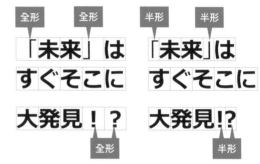

日文字型的半形引號 ■ 使用為日文設計的日文字型半形標點也完全沒問題。

TIPS 注意行首標點

若在副標題處使用【 】等記號的話，文章的開頭位置會變得凹凸不平。若是Word文件，只要至「段落」設定中勾選「允許行首標點壓縮」即可解決行首標點不平整的問題；而使用此功能，即使各行首有標點的狀況也能整齊的向左對齊。

✗ 【東京駅からのアクセス】
東京から仙台までは、歩くと大変ですが新幹線だと楽です。新幹線はとても早い「電車です」。仙台駅から東北大まではバスが便利ですが、歩くのも可能です。

○ 【東京駅からのアクセス】
東京から仙台までは、歩くと大変ですが新幹線だと楽です。新幹線はとても早い「電車です」。仙台駅から東北大まではバスが便利ですが、歩くのも可能です。

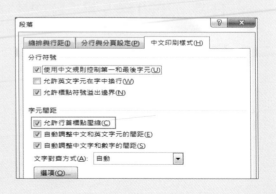

Column ▸ 似是而非的標點符號

連字號的相似符號

雖然較不擔心日文標點符號的使用，但是對於較不習慣的歐文標點符號，誤會而使用錯誤的狀況並不在少數。

原本就很容易搞錯的是連字號以及與其相似之標點符號。代表性的就有連字號、連接號（en dash）、破折號（em dash）、負號等4種標點符號，這些標點全都各自具有不同的意思與使用方式。連字號使用於單字未完成即改行或者是合成字詞時；連接號則具有連接、起迄的意義；破折號使用頻率較低，用於插入句且與（ ）意思相近；而負號則不需多說，為數字減法之符號。

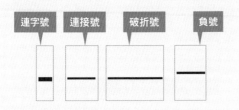

✗ e–mail　long——term plan
○ e-mail　long-term plan

連字號 ■ 連接文字與文字、單詞與單詞時，使用連字號。

✗ 1998-2016　p.345——347
○ 1998–2016　p.345–347

連接號 ■ 表示範圍時使用連接號。

✗ $Y = 5 - 2x$　$30 = 50 \text{ - } 20$
○ $Y = 5 - 2x$　$30 = 50 - 20$

負號 ■ 減法計算時，不是使用連接號及連字號，而需使用正確的負號。

引號的相似符號

另一個麻煩則是引號的相似符號，共有引號、雙引號、撇號、角分符號、角秒符號等等。引號為引用符號，但現在一般使用美國式的雙引號，而下引號亦可比照與表示省略的撇號作相同使用；角分符號則使用於經緯度或數學符號等情形。

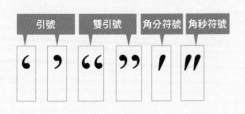

✗ I was born in the 'anos.
✗ I was born in the ′80s.
○ I was born in the '80s.

撇號 ■ 表示省略時使用。

✗ A' + B'
○ A′ + B′
✗ 36º 45' 23"　510' 74"
○ 36° 45′ 23″　510′ 74″

角分符號 ■ 角分符號與角秒符號為數學符號。雖然在日文稱為dash，但實際英文則是prime，也會使用在經緯度或時間等數值上。表示角度的「°」符號也需留意。

1-13 不扭曲與過度裝飾文字

若文書資料中有希望引人注意的部分，為了讓文字更為醒目會想加上許多裝飾。
但是，絕對禁止過度裝飾。若過於醒目的話，反而會損害到文章的易讀性。

■ 不扭曲文字

為了讓文字更為醒目或是充分利用文書空間，有時會看到如右圖般將文字極端變形的例子。即便使用了簡單明瞭的字體，若**一旦將文字橫向或縱向拉長而改變其比例，閱讀時也會變得較為困難或容易讀錯**；由於文字的設計就是在無任何扭曲狀態下最為易讀，所以還是要避免任意扭曲為佳。

另外，由於日文原本就無斜體字的概念，所以日文文字絕對不可使用斜體。

✕ 扭曲文字

横に伸ばす
縦に伸ばす
アンケートにご協力お願いします！
斜めにする

若是扭曲文字 ■ 損害了文字的易讀性及協調美觀。

■ 不過度裝飾

在 PowerPoint 或 Word 軟體中，可以輕鬆地替文字加上「輪廓」或「陰影」等裝飾，但是**一旦加上了輪廓，就會破壞文字本身**，而陰影或漸層等也會降低文字的可讀性、顯著性及判讀性；過多的裝飾反而容易讓讀者覺得不舒服。想要讓文字較為醒目時，可利用文字加粗、加大或更改文字色彩等**簡單裝飾**，如此就能夠得到充分的效果。

✕ 過度裝飾

描邊或陰影
飾り過ぎは読みにくい

浮凸或陰影
飾り過ぎは読みにくい

反射
飾り過ぎは読みにくい

遠近感
飾り過ぎは読みにくい

若是過度裝飾文字…… ■ 過度裝飾也是損害易讀性及美觀度的重要因素，特別是同時使用兩種以上的裝飾（例如改變文字色彩＋增加陰影＋增添遠近感）更是萬萬不可。

補充 請勿使用1位元組字型

雖然常能看到文書資料因為空間不足等理由，使用1位元組的半形片假名，但請勿這麼做。這與扭曲文字相同，會讓文字辨識更為困難並降低可讀性。

✕ 生搾りオレンジ ジュース

○ 生搾りオレンジジュース

Technic ▸ 描邊字更加易讀

在圖片或照片上放置文字

文書資料背景為照片、複雜圖片或明暗差距大的插圖時，無論使用什麼色彩的文字都會難以閱讀，此時文字若加上輪廓就能夠清楚地辨識；但若在 PowerPoint 軟體內增添文字輪廓的話，反而會損壞原先的文字設計，必定會降低文字顯著性及判讀性，絕對不可以抱持著「外框較細、損壞較不嚴重，所以沒關係」的僥倖想法。

使用描邊字

雖然也有加上陰影或光暈等方法，但**最具效果的還是「描邊字」**，既不會損壞文字設計，又能在文字周圍加上協調的外框。

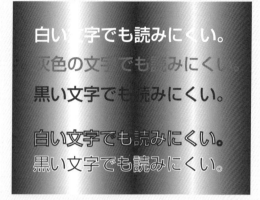

✗ 文字難以閱讀

背景上的文字 ■ 在這樣的背景下，無論哪種色彩的文字都難以閱讀（上方3行），即使增添文字輪廓，文字還是會因被破壞而依舊難以閱讀（下方2行）。

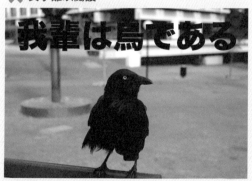

描邊字作法（PowerPoint） ■ 首先複製貼上、完成2個如同左圖的文字方塊，在其一文字方塊內加上文字外框作為底字（「字型設定」或「文字外框」等功能可變更其文字色彩或粗細度），接著利用對齊功能將2個文字方塊確實重疊就大功告成！（請參考p.140 Technic）

✗ 文字難以閱讀

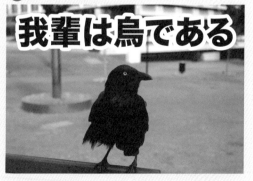

○ 文字容易閱讀

使用描邊字型 ■ 即使有背景圖，若使用描邊字的話，文書資料也變得容易閱讀；而文字外框色彩並不是什麼都可以，最好選擇背景圖片或照片內已出現的顏色為佳。如同上方照片，利用黑、白或綠三色為外框線的話，就能完成美觀協調之設計。

1 配合目的選擇字體

☐ 長篇文章，請使用明朝體或襯線體（或者是較細字體）。
☐ 簡報用投影片請使用黑體或無襯線體。
☐ 請勿使用 POP 體或筆書體（行書體）。

2 使用協調美觀‧內置粗體的字型

☐ 長篇文章，請使用游明朝或 Hiragino 明朝體，而非 MS 明朝或 Century 體。
☐ 投影片，請使用 Meiryo、Hiragino 角黑體、游黑體、Segoe UI 等，而非 MS 黑體或 Arial。
☐ 使用有內置粗體或是具有各種粗細度之字型。
　（Meiryo、Hiragino 角黑體、游黑體、游明朝等）

3 英文數字請使用歐文字型

☐ 英文數字請使用歐文字型。
☐ 混合日文與歐文時，英文數字需使用歐文字型。
☐ 選擇與日文字型搭配協調之歐文字型。

4 避免過度裝飾文字

☐ 請勿將文字縱向或橫向拉長。
☐ 請勿以陰影、外框、立體感等方式過度裝飾文字。

2 段落
配置
的原理

並不是只要選擇了易讀的字體或字型，就必定能製作
出易讀性高的文書資料。
在本章節中，將介紹為了完成易讀文書資料時，所需
要的文章編排規則。

2-1 文字配置

為了提升可讀性、顯著性及判讀性等,「文字的配置」也是非常重要的關鍵點。
只要稍微下點功夫,就能使文章變得相當易讀且協調美觀。

■ 文章內包含的各種要素

無論是編輯長篇文章或項目標題,文章都是根據數個共通要素所構成,代表要素包含有**文字大小、行距、字距、行寬、分欄、縮排、段落、段落間距**等。

藉著自由地操作這些要素,可大大改變文書資料的可讀性。在本章節中,將一邊展現出這些要素之重要性,並且同時說明其設定方式。

字距　文字大小

先生 と 呼 んでいた

縮排　私はその人を常に先生と呼んでいた。だからここでもただ先生と書く

行距　だけで本名は打ち明けない。これは世間を憚る遠慮というよりも、その方が私にとって自然だからである。私はその人の記憶を呼び起すごとに、すぐ「先生」といいたくなる。筆を執っても心持は同じ事である。よそよそしい頭文字などはとても使う気にならない。

段落間距　私が先生と知り合いになったのは鎌倉である。その時私はまだ若々しい書生であった。暑中休暇を利用し

　　　　　　　　行寛

て海水浴に行った友達からぜひ来いという端書を受け取ったので、私は多少の金を工面して、出掛ける事にした。私は金の工面に二、三日を費やした。

> ところが私が鎌倉に着いて三日と経たないうちに、私を呼び寄せた友達は、急に国元から帰れという電報を受け取った。電報には母が病気だからと断ってあったけれども友達はそれを信じなかった。　　段落

・友達はかねてから国元にいる親たちに勧まない結婚を強いられていた。
　縮排

分欄

文章要素 ■ 或許會覺得需要記下許多要素,但只要一旦記住,就不那麼複雜了。

✕

文字の使い方ひとつで見た目は変わる

注意点：文字について
・読みやすさのためには文字のサイズも重要ですが、フォントや行間、字間も重要です。
・英単語や半角数字（例えば、English や 52％ など）には欧文フォントを使いましょう。
・文字の色やコントラストも重要な要素です。
注意点２：レイアウトについて
・行間だけでなく、段落と段落の間隔やインデントも重要になってきます。
・もちろん、余白をとり、要素同士を揃えて配置することも忘れてはいけません。

○

文字の使い方ひとつで見た目は変わる

注意点：文字について
● 読みやすさのためには文字のサイズも重要ですが、
　フォントや行間、字間も重要です。
● 英単語や半角数字（例えば、English や 52％ など）には
　欧文フォントを使いましょう。
● 文字の色や**コントラスト**も重要な要素です。

注意点２：レイアウトについて
● 行間だけでなく、段落と段落の間隔やインデントも
　重要になってきます。
● もちろん、余白をとり、要素同士を揃えて配置することも
　忘れてはいけません。

文字組合與易讀性 ■ 除了字型選擇外，藉由留意文字的配置也能製作出外觀精美的文書資料。

Column ▸ 避頭尾規則

易讀文章的被動重要角色

為了文章易讀性，避頭尾是最為基本的規則，依據此規則調整文章的長度、字距、字寬等。具體來説，避免行首出現「。」「、」「…」符號、行末出現「(」「＼」「$」符號、或是數值與英文單字途中換行狀況等，這些處理方式都屬於避頭尾規則。

無論是何種避頭尾處理，或是調整字距或單行文字數等，Word 或 PowerPoint 等多數軟體都會自動進行，因此使用一般軟體製作文書資料時，其實不必太在意這些規則，這是非常有幫助的功能，無論使用哪種軟體，請開啟避頭尾功能（初始設定）進行編輯作業。

未避頭尾

● 禁則処理の効果をいますぐに実感したいならば
　、この図を見て下さい。
● 世界遺産に登録された富士山の標高は、3,7
　76mだったはずです。
● 富士山の入山料は、1,000円（およそ10ドル
　）だったはずです。
● 山梨と静岡の県境にある日本でもっとも高い「
　活火山」です。

已避頭尾

● 禁則処理の効果をいますぐに実感したいなら
　ば、この図を見て下さい。
● 世界遺産に登録された富士山の標高は、
　3,776mだったはずです。
● 富士山の入山料は1,000円（およそ10ドル）
　だったはずです。
● 山梨と静岡の県境にある日本でもっとも高い
　「活火山」です。

避頭尾效果 ■ 若經過避頭尾設定，就能降低文章閱讀的困難度，這個處理規則因可提升可讀性而非常地重要，也非常頻繁地被使用，故基本上都交由軟體自行處理。

2-2 文字大小與粗細

雖然常聽到文字較大較為易讀或是投影片字型大小要超過 20pt 以上等說法,但這種說法其實太過單純化。最重要的是需因應文字重要性,變換文字的大小及粗細度。

■ 製造文字大小或粗細的落差

文字之大小或粗細度若無強弱差異的話,文書資料會顯得相當單調、也較難以掌握資料內容重點。為了讓閱讀者能夠直覺地了解應該優先閱讀的部分,即使**本文內容文字較小**,標題或**副標題、強調項目等部分應加粗加大。**

✖ 文字無強弱感

科学と教育シンポジウム
企画集会：行動を見る目を養う

行動に影響を当てる要因とその要因に
影響を与える行動
～フィードバックから動物の世界を
理解する～

2013 年 8 月 8 日
佐々木一郎(国立大学)・西村林太郎(江戸大学)

⚪ 文字具強弱感

科学と教育シンポジウム
企画集会：行動を見る目を養う

行動に影響を当てる要因と
その要因に影響を与える行動

～フィードバックから動物の世界を理解する～

2013 年 8 月 8 日
佐々木一郎(国立大学)・西村林太郎(江戸大学)

✖ 文字無強弱感

動物の行動は何によって決まる？
発育時の環境が影響する
発育段階に受けた刺激が成体
の行動に影響する(例：ヒト、
サル、イヌ)
季節が影響する
その時点で曝されている環境
により行動が決まる(例：サ
ル、キジ、イヌ)
予測に基づいて変化する
将来の環境を予測し、事前に
行動を変化させる(例：ツル、
カメ、クジラ)

引用元：イヌアルキ
百科事典（2013）

⚪ 文字具強弱感

動物の行動は何によって決まる？

発育時の環境が影響する
発育段階に受けた刺激が成体の行動に
影響する(例：ヒト、サル、イヌ)

季節が影響する
その時点で曝されている環境により行
動が決まる(例：サル、キジ、イヌ)

予測に基づいて変化する
将来の環境を予測し、事前に行動を変
化させる(例：ツル、カメ、クジラ)

引用元：イヌアルキ百科事典(2013)

依重要度賦予優先順位 ■ 依據文句個別重要度賦予優先順序,並且決定相對應之文字大小;文字較小、閱讀較困難的優先順序較低,較大文字則較為重要。

✖ 文字無強弱感

文字の大きさと目の誘導

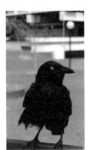

- ●当日は、会場の入口で学生証を呈示し、入場してください。
- ●例年混雑による遅延が生じているので、開場時間の30分前までに集合するようにしてください。
- ●会場周辺は雨の影響で足場が悪くなっていますので、くれぐれもご注意下さい。

遅刻は「厳禁」です

● 文字具強弱感

文字の大きさと目の誘導

- ●当日は、会場の入口で学生証を呈示し、入場してください。
- ●例年混雑による遅延が生じているので、開場時間の**30分前**までに集合するようにしてください。
- ●会場周辺は雨の影響で足場が悪くなっていますので、くれぐれもご注意下さい。

遅刻は「厳禁」です

視線的吸引 ■ 重要部分以粗體字強調的話，就能完成吸引視線、適合閱讀者的文書資料。

■ 投影片文字大小的標準

文字大小的選擇有大概標準的話會很方便。舉例來說，以 PowerPoint 製作投影片時，一般文章內容之字型大小為 18～32pt，想要強調的文字則選擇更大的尺寸，相反地，重要性較低的內容則使用 18pt 以下大小。重要的並不是絕對性的文字大小，而是文字相對的大小。

読まなくてもよい文 (重要度：低)	14 あいうえお
	16 あいうえお
	18 あいうえお
読んでほしい文 (重要度：中)	20 あいうえお
	24 あいうえお
	28 あいうえお
	32 あいうえお
強調したい文 (重要度：高)	36 あいうえお
	⋮ ⋮

文字大小的標準 ■ 使用PowerPoint製作投影片時，適當文字大小的標準。

■ 明朝體的文章內，以黑體作強調

長篇文章一般會使用明朝體，此時若想強調文章中的部分文字時，雖然一般會利用粗體，但由於明朝體的粗體字不夠醒目，無法突顯出文字的強弱落差。

若為了在明朝體文章內突顯文字強弱之落差，使用「粗體黑體字」會相當有效果，這個方法相當簡單，而且更能提供協調美觀的文字強弱感；至於使用底線的強調法，雖然比明朝體粗字明顯，但仍不比黑體方式醒目。

✖ 以粗體字強調

私はその人を常に先生と呼んでいた。だからここでもただ先生と書くだけで本名は打ち明けない。これは世間をはばかる遠慮というよりも、そのほうが私にとって自然だからで

● 以黑體字型強調

私はその人を常に先生と呼んでいた。だからここでもただ先生と書くだけで**本名は打ち明けない**。これは世間をはばかる遠慮というよりも、そのほうが私にとって**自然だから**で

黑體相當醒目 ■ 藉由確實地突顯出強調的項目，可以讓閱讀者視線集中在重要的部分。

2-3 行距調整

編輯文書資料時，調整行距非常重要，但禁止因空間不足縮小行距、空間充足加大行距的作法。行距可決定文書的易讀性及協調美觀度。

■ 初始設定太過狹窄

無論是長篇文章或是項目標題，行距調整都非常重要。雖然初始設定之行距依字型有所不同，無法一概而論，但大多數初始設定（尤其是 PowerPoint）的行距都過於狹窄，一般而言，**適當的行距應為文字大小的 0.5～1 倍高**。而行距過寬也會降低文章的可讀性。

另外，所謂適當行距會依文章量或字型有所不同（相較於明朝體，黑體的行距較寬為佳），所以需感受文章易讀性進行行距調整。

1 個文字高度	視認性や可
0.5~1 倍文字高度	
1 個文字高度	画数の多寡

最適當行距 ■ 以0.5～1倍的文字高度作為行距設定。

✖ 行距過窄

白鳳の森公園は多摩丘陵の南西部に位置しています。江戸時代は炭焼きなども行われた里山の自然がよく保たれています。園内には，小栗川の源流となる湧水が 5 か所確認されています。人々の憩いの場になるとともに，希少な植物群落について学習できる公園として愛されています。植物は四季折々の野生の植物が 500 種類以上が記録されており，5 月には希少種であるムサシノキスゲも観察することができます。動物もタヌキやアナグマ，ノネズミなど，20 種類の生息が確認されています。また，昆虫はオオムラサキなどの蝶が多く，6 月にはゲンジボタルの乱舞も見ることができます。毎週

● 行距適當（0.9倍文字高）

白鳳の森公園は多摩丘陵の南西部に位置しています。江戸時代は炭焼きなども行われた里山の自然がよく保たれています。園内には，小栗川の源流となる湧水が 5 か所確認されています。人々の憩いの場になるとともに，希少な植物群落について学習できる公園として愛されています。植物は四季折々の野生の植物が 500 種類以上が記録さ

✖ 行距過寬（1.5倍文字高）

白鳳の森公園は多摩丘陵の南西部に位置しています。江戸時代は炭焼きなども行われた里山の自然がよく保たれています。園内には，小栗川の源流となる湧水が 5 か所確認されています。人々の憩いの場になるとともに，希少な植物群落について学習できる公園と

✖ 行距過窄

●世界遺産に登録された富士山は、標高3,776mだったはずです。
●富士山の入山料は1,000円です。
●山梨と静岡の県境にある日本で最も標高の高い「活火山」です。

● 行距適當（0.9倍文字高）

●世界遺産に登録された富士山は、標高3,776mだったはずです。
●富士山の入山料は1,000円です。
●山梨と静岡の県境にある日本で最も標高の高い「活火山」です。

✖ 行距過寬（1.5倍文字高）

●世界遺産に登録された富士山は、標高3,776mだったはずです。
●富士山の入山料は1,000円です。
●山梨と静岡の県境にある日本で最も標高の高い「活火山」です。

行距考量 ■ 行距無論過窄或是過寬，都會降低文章易讀性。一般而言，是以0.5～1個文字高度作為行距設定，閱讀起來較為舒服。

■ 行寬較短，行距縮小也可以

適當的行距也會依行寬（請參考 p.80）而有所變動，若單行較長，就需要有較高的行距；但若是單行較短（例如標題），那麼行距縮小也沒有問題。

✖ 行距較窄

私はその人を常に先生と呼んでいた。だからここでもただ先生と書くだけで本名は打ち明けない。これは世間を憚かる遠慮というよりも、その方が私にとって自然だからである。私はその人の記憶を呼び起すごとに、すぐ「先生」といいたくなる。筆を執っても心持は同じ事である。よそよそしい頭文字などはとても使う気にならない。私が先生と知り合いになったのは鎌倉である。その時私はまだ若々しい書生であった。暑中休暇を利用して海水浴に行った友達からぜひ来いという端書を受け取ったので、私は多少の金を工面して、出掛ける事にした。私は金の工面に二、三日を費やした。ところが私が鎌倉に着いて三日と経たないうちに、私を呼び寄せた友達は、急に国元から帰れという電報を受け取

⭕ 行距較窄

私はその人を常に先生と呼んでいた。だからここでもただ先生と書くだけで本名は打ち明けない。これは世間を憚かる遠

⭕ 行距較寬

私はその人を常に先生と呼んでいた。だからここでもただ先生と書くだけで本名は打ち明けない。これは世間を憚かる遠慮というよりも、その方が私にとって自然だからである。私はその人の記憶を呼び起すごとに、すぐ「先生」といいたくなる。筆を執っても心持は同じ事である。よそよそしい頭文字などはとても使う気にならない。私が先生と知り合いになったのは鎌倉である。その時私はまだ若々しい書生であった。暑中休暇を利用して海水浴に行った友達からぜひ来いという端書を受け取ったので、私は多少の金を工面して、出掛ける事にした。私は金の工面に二、三日を費やした。ところが私が鎌倉に着いて三日と経たないうちに、私を呼び寄せた友達は、急に国元から帰れという電報を受け

✖ 行距較寬

私はその人を常に先生と呼んでいた。だからここでもただ先生と書くだけで本名は打ち明けない。これは世間を憚かる遠

因應文字數的行距 ■ 即使行距相同，也會因為單行長度不同，閱讀容易度而有所變化。

✖ 行距較高

日本語とヨーロッパ言語の文章の「読みやすさ」に関する比較心理学的研究

苗字名前　　　　日本文字学会　2013.6.3.

⭕ 行距較窄

日本語とヨーロッパ言語の文章の「読みやすさ」に関する比較心理学的研究

苗字名前　　　　日本文字学会　2013.6.3.

✖ 行距較高

参加登録は不要です!!

⭕ 行距較窄

参加登録は不要です!!

行寬愈短、行距愈窄 ■ 投影片的標題等，即使行距較窄也沒有問題。右側範例就是行距偏窄也很好的例子。像這種單行較短的情形，當然是縮窄行距會較易閱讀。

Technic ▸ **MS Office之行距調整**

Word內不容易調整行距

在 Word 內,即使利用段落設定功能稍微調整行距、改變行高值,也可能無法完全反映在文書資料上;另外,雖然依 Office 版本有所不同,但也有因為文字變大或字型改變,發生行距變得非常大的狀況。

所有行距設定無法如願更動的原因都是相同的,那就是 Word 文件內平常未顯示卻一直存在的「格線」(右圖藍色線條);大多數的段落初始設定中,「文件格線被設定時,貼齊格線」項目都是預先勾選的,若該項目在預先勾選的狀態下,**只要文字無法排入單行內,就會強制變動為每兩格線為一行(行距突然變大)**,如此一來,無論如何改變行距設定,都無法反映於文書資料之上。

若要不受格線限制、自由地設定行距的話,就必須關閉此設定;選擇全部文章或是部分段落,點選右鍵、選擇段落,開啟「縮排與行距」,勾除視窗下方的「文件格線被設定時,貼齊格線」項目,之後再選擇行距倍數及段落間距值。

PowerPoint內調整行距

在 PowerPoint 軟體中,可在文字方塊或選擇部分文章狀態下,點選右鍵→段落→縮排與間距,選擇行距倍數並調整段落間距,雖然依據字型不同,最適當的間距也有所差異,但間距值多以 1.2 或 1.3 最為適當。

Word のあの悩み、 試著將文字加大的話 ——格線——
実は原因は同じでした。
ワードの文章はフォントや文字サイズを変更すると突然行間が開いてしまうことがあります。かと思えば、行間を微調整できないことも。

↓

——格線——
Word のあの悩み、
行距會過大
実は原因は同じでした。

ワードの文章はフォントや文字サイズを変更すると突然行間が開いてしまうことがあります。かと思えば、行間を微調整できないことも。

過大的行距 ■ Word內的行距也有過大的狀況。

Word軟體 ■ 首先勾除貼齊格線選項,再更改行距的行高倍數。

PowerPoint軟體 ■ 只需調整段落間距數值。

Column ▸ MS Office行距設定為歐文使用

Microsoft Office 軟體原先就是為了包含英語在內、使用字母的語言而設計，雖然很可惜，但並未為了編輯日文文章進行最佳化。

一般而言，像是英語等使用字母的語言，文字的大部分會集中於右圖的藍色背景區域（x字高），而日文的話，則是幾乎所有文字都集中於紅色背景範圍（字面高）內，相較之下單行內日文文字所佔面積較廣。由此可知，**即使文字大小與行距相同，日文文章每行之間的空白會變得較小。**

PowerPoint 行距初始設定是以小寫字母編輯時之易讀性而設計，因此，由下面範例可了解，若直接以初始設定編輯較大文字或日文字的話，當然看起來就顯得相當狹窄；而這也就是編輯日文文章時，一定要調整行距的原因。

September
今日は水曜だ

單行內文字所佔比例 ■ 單行內，日文文字較英文文字所占據比例更高，這就是必須調整行距的原因。

Calibri小寫字	Calibri大寫字	Meiryo
When on board H.M.S. 'Beagle,' as naturalist, I was much struck with certain facts in the distribution of the inhabitants of South America, and in the geological relations of the present to the past inhabitants	WHEN ON BOARD H.M.S. 'BEAGLE,' AS NATURALIST, I WAS MUCH STRUCK WITH CERTAIN FACTS IN THE DISTRIBUTION OF THE INHABITANTS OF SOUTH AMERICA, AND IN THE GEOLOGICAL RELATIONS OF	古い昔の短い詩形はかなり区々なものであったらしい、という事は古事記などを見ても想像される。それがだんだんに三十一文字の短歌形式に固定して来たのは、やはり一種の自然淘汰の結果であっ

Times New Roman小寫字	Times New Roman大寫字	MS 明朝
When on board H.M.S. 'Beagle,' as naturalist, I was much struck with certain facts in the distribution of the inhabitants of South America, and in the geological relations of the present to the past inhabitants of	WHEN ON BOARD H.M.S. 'BEAGLE,' AS NATURALIST, I WAS MUCH STRUCK WITH CERTAIN FACTS IN THE DISTRIBUTION OF THE INHABITANTS OF SOUTH AMERICA, AND IN THE	古い昔の短い詩形はかなり区々なものであったらしい、という事は古事記などを見ても想像される。それがだんだんに三十一文字の短歌形式に固定して来たのは、やはり一種の自然淘汰の結果であっ

行距的觀感差異 ■ 相同的字型大小、行距，若是大字或日文字的話，行距看起來會較窄。

2-4 字距調整

接著將介紹字距。若文字之間彼此太過接近的話，文章會變得難以閱讀。
另外，若文字之間空隙太大，也會變得不好閱讀，請務必調整至適合閱讀的狀態。

■ 依字體或字型不同，字距亦有所差異

只要字面大小不同，即使文字尺寸相同，文字大小看起來就不一致（請參考 p.22），這也就代表隨著字體或字型的不同，文字外觀的間距也會有所差異。

明朝體由於其字面較小，字元間距看起來較不會顯得狹窄；但若是黑體、特別是粗黑體的字面較大，因此字元間距看起來就會容易顯得狹隘。下方圖例中，所有的字元間距設定值其實皆相同，但很明顯可看出文字外觀的緊密度各有不同。

細明朝體（游明朝Light）

俳句の型式

古い昔の短い詩形はかなり区々なものであったらしい、という事は古事記などを見ても想像される。それがだんだんに三十一文字の短歌形式に固定して来たのは、やはり一種の自然淘汰の結果であって、それが当時の環境に最もよく適応するものであったためであろう。

細黑體（游黑體Medium）

俳句の型式

古い昔の短い詩形はかなり区々なものであったらしい、という事は古事記などを見ても想像される。それがだんだんに三十一文字の短歌形式に固定して来たのは、やはり一種の自然淘汰の結果であって、それが当時の環境に最もよく適応するものであったためであろう。

粗明朝體（游明朝體Demibold）

俳句の型式

古い昔の短い詩形はかなり区々なものであったらしい、という事は古事記などを見ても想像される。それがだんだんに三十一文字の短歌形式に固定して来たのは、やはり一種の自然淘汰の結果であって、それが当時の環境に最もよく適応するものであったためであろう。

粗黑體（Meiryo）

俳句の型式

古い昔の短い詩形はかなり区々なものであったらしい、という事は古事記などを見ても想像される。それがだんだんに三十一文字の短歌形式に固定して来たのは、やはり一種の自然淘汰の結果であって、それが当時の環境に最もよく適応するものであったためであろう。

字面依字型有所差異 ■ 即使是相同的字型大小及字元間距，依據字型不同，字面大小即有所差異。

▋ 加大字元間距

製作投影片或是以黑體編輯短篇文章時，與其不經思考地加大文字，不如加大字元間距更能讓文章容易閱讀。特別是 Meiryo 等字面較大字型或粗體字型，若**維持初始設定會顯得狹窄，所以稍微加大字距為佳**。

若是 PowerPoint、文字大小為 30pt 的文書資料，將「字元間距」設定為「鬆」的話，就能使文章更加易讀，但是這個方法若用於文字較小的文章時，反而會使文字間空隙過大，理想字距應約為文字大小的 5～10％。舉例來說，文字大小若是 20pt 時，可將字元間距選項的「間距」改為「加寬」的「1～2pt」。由於字距若與行距相同會難以閱讀，所以字距絕對不要過大；無論是 Illustrator、Word 或是 Keynote 都有調整字距的功能。

至於**英文單字或數字，基本上都不需要調整字距**。在 PowerPoint 內，若是含有英文數字的日文文章，設定全文字距為「鬆」的情況下，最好將英文數字部分的字距調整為「標準」。

另外，若是以明朝體或細黑體編輯之**長篇文章，基本上也不需調整字元間距**。

✖ 初始設定過於狹窄

> **富士山関係の基本情報**
> ●世界遺産に登録された富士山の標高は、
> とても高かったはずです。
> ●山梨と静岡の県境にある日本で最高峰
> 活火山です。

◯ 稍微加大字距後容易閱讀

> **富士山関係の基本情報**
> ●世界遺産に登録された富士山の標高は、
> とても高かったはずです。
> ●山梨と静岡の県境にある日本で最高峰の
> 活火山です。

✖ 過度加大會難以閱讀

> **富士山関係の基本情報**
> ●世界遺産に登録された富士山の標高は
> とっても高かったはずです。
> ●山梨と静岡の県境にある日本で最高峰
> 活火山です。

調整字距 ▋ 字面較大的文字（Meiryo 或 Hiragino 角黑體）或是粗體字，需稍微加大字元間距。

TIPS 調整字距

在 PowerPoint 內，可選取文字方塊後點選「字型」→「字元間距」→「其他間距」，或是在文字方塊內按右鍵，選擇「字型」、「字元間距」。若要加大字距時，可將「間距」改為「加寬」，並調整間距值以細部調整字距。

PowerPoint

字型				?	X

字型(N)　字元間距(R)

間距(S): 加寬 ▼　間距值(B): 1 ⬆ pt

☑ 字元間距調整(K): 12 ⬆ 點以上套用(O)

Column ▸ 調整字寬、提高易讀性

較大文字需注意字寬

在海報、宣傳品、簡報投影片標題等使用較大文字時，更需要多加留意字寬字距才行。輸入文字後，所有文字皆有一定的字寬，而文字之間產生的空白可能會使單詞辨識困難、或視線無法順暢閱讀；這時，就必須進行字寬調整（PowerPoint 調整方式則請參考 p.63）。

符號前後需留意字寬

由於符號或標點（中點或括號、引號）的前後字距會略微不自然，必須縮小字寬才行。

平假名、片假名、促音、拗音皆需留意

當平假名、片假名（特別是卜或ノ等）連續出現時，由於文字間空隙較大，字距看起來會顯得不一致；又或是依據文字外形不同，文字間看起來會有不必要的空白處。另外，促音（っ）或拗音（ゃゅょ）的前後字距也會較空，所以必須優先縮小其字寬。

✕ **東京・千葉（西部）は満開！！**
東京・千葉（西部）は満開！！

〇 **東京・千葉(西部)は満開!!**

符號的前後 ■ ▲處即為多餘的空白處。

✕ **大量の「ゲノム情報」のセット**
大量の「ゲノム情報」のセット

〇 **大量の「ゲノム情報」のセット**

文字外形的影響 ■ ▲處即為多餘的空白處。

補充 日文的比例字型

雖然日文字型一般都是等寬字型，但也有比例字型（字型名稱加有 P 或 Pro），MS 黑體之比例字型即為 MSP 黑體。這種字型會因應文字外形及組合而自動調整，所以不需要另外作業。

等寬字型（MS黑體）
東京（23 区）のクリスマス・イブ

比例字型（MSP黑體）
東京(23区)のクリスマス・イブ

字型比較 ■ 雖然比例字型會自動調整字寬，但並非所有調整都協調美觀。

Technic ‣ 隨心所欲調整字寬

PowerPoint調整字寬

如同前面說明，若直接輸入（無任何調整）的話，文字之間可能過於狹窄或過多空隙，看起來間隔不一致（如下圖）。首先，將說明如何在PowerPoint內調整每一個文字字寬的方式。

在PowerPoint可如同右圖所示，選擇部分文字後調整其空間，由於適當的間距值因文字大小有所不同，所以必須確定文字大小後再調整字寬字距。

直接輸入（使用字型：Meiryo）

ノルディック複合（予選）

問題點

ノルディック複合（予選）

較寬　較寬 較寬 較寬　　較寬
較窄　　　　較窄

⬇

調整字寬

ノルディック複合（予選）

日文字型的字寬 ■ 不同文字之間的空隙看起來不一致，因此調整字寬變得相當必要。

Illustrator調整字寬

Illustrator則不需要像PowerPoint一樣個別設定調整文字間距，可以簡單完成文章所有內容的字寬調整；只需要選擇單字或文章段落，在「字距微調」選項內選取「視覺」即可。若是在Illustrator文字方框的「插入空白」選取「一般」的話，就會自動縮小符號與文字的間距。

→ ← 縮小

① 想要縮小「ノ」與「ル」之間的空隙時，先選擇「ノ」並按右鍵→「字型」→「字元間距」→ 選擇「緊縮」並增加「間距值」的數字。

ノルディック複合（予選）

← → 加寬

② 想要加寬「ル」與「デ」間的空間時，先選擇「ル」，選擇「加寬」並增加「間距值」的數字。

ノルディック複合（予選）

→ ← → ← → ← 縮小

③ 若要同時縮小連續幾個的文字間距時，則如上例所示，選擇「ディッ」後緊縮文字間距。

ノルディック複合（予選）

← → 加寬

④「複」與「合」之間也同同②加寬字距。

ノルディック複合（予選）

→ ← 縮小

⑤ 要縮小「合」與「（」間距時，則選擇「合」並「緊縮」文字間距。

Illustrator ■ 可簡單地調整字寬，而自動調整程度會依字型不同有所差異。

2-5 行首靠左對齊

文書資料中，也有橫跨數個段落或是具備數個標題項目的文章類型。而為了讓這類型文章更為易讀，當然有一些相關規則，首先就是文字的對齊方式。

■ 靠左對齊（避免置中）

以 Office 為首、幾乎所有文件軟體，都可以在段落功能中設定「靠左對齊」、「靠右對齊」、「置中」、「左右對齊」。**選擇置中的文章或項目標題由於外觀欠佳、很難找到文章起始處**，因此容易造成閱讀者的負擔，若無特殊理由應盡量避免；而「靠右對齊」也因相同緣由應避免選擇。

優先考量易讀性與外觀的話，應選擇「靠左對齊」或是「左右對齊」，使文章段落或單行起始點向左對齊。

靠左對齊

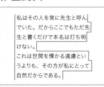

靠右對齊

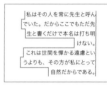

置中

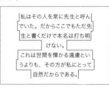

左右對齊

對齊方式 ■ 文章編排大致可分為4種對齊方式。

✕ 置中

温泉宿から皷が滝へ登って行く途中に、清冽な泉が湧き出ている。水は井桁の上に凸面をなして、盛り上げたようになって、余ったのは四方へ流れ落ちるのである。

青い美しい苔が井桁の外を掩うている。夏の朝である。泉を繞る木々の梢には、今まで立ち籠めていた靄がまだちぎれちぎれになって残っている。

○ 左右對齊

温泉宿から皷が滝へ登って行く途中に、清冽な泉が湧き出ている。水は井桁の上に凸面をなして、盛り上げたようになって、余ったのは四方へ流れ落ちるのである。

青い美しい苔が井桁の外を掩うている。夏の朝である。泉を繞る木々の梢には、今まで立ち籠めていた靄がまだちぎれちぎれになって残っている。

靠左對齊或左右對齊 ■ 文章務必選擇靠左對齊或是左右對齊。置中方式會使文章構造難以理解，不推薦使用。

✕ 置中

・センタリングは可読性を低めます。

・なぜなら、センタリングは段落や箇条書きの構造がわかりにくくなるからです。

・タイトルなどでは、センタリングが効果的に機能することもあります。

○ 靠左對齊

・センタリングは可読性を低めます。

・なぜなら、センタリングは段落や箇条書きの構造がわかりにくくなるからです。

・タイトルなどでは、センタリングが効果的に機能することもあります。

項目標題也靠左對齊 ■ 靠左對齊的話，項目標題一目了然，可以降低閱讀者的負擔。

■ 副標題基本上也是靠左對齊

若是橫式書寫的文書資料，讀者會由資料的左上方往右下方循序閱讀，而閱讀個別項目的狀況也是相同。因此，若是將標題或副標題置中編輯的話，就可能無法進入讀者視線而被忽略；另外，即使可以簡單地找到副標題，但為了找到行首而不斷變換視線，對讀者而言是相當大的負擔。所以，基於**減輕讀者負擔之考量**，建**議盡可能將標題靠左對齊**。

但若是像封面、目錄扉頁等，單一頁面並無複數文章段落者，即使將文字置中編輯也沒有問題，文字數量少的話就不會造成讀者負擔。

補充 左右對齊

本書所提到的「左右對齊」係MS Office的名稱，這個對齊法在Illustrator則稱為「均分物件」。

✗ 置中

> **左揃えが基本**
>
> **揃え方と読みやすさ**
> ● 中央に配置されたタイトルや小見出しは、読み始めたときにあまり目に入ってきません。
> ● このような小見出しを探そうとすれば、読むリズムが崩れてしまいストレスを感じます。
>
> **結論**
> ● 小見出しは、資料の左側に、あるいは各枠の左側に配置するように心がけましょう。

◯ 靠左對齊

> **左揃えが基本**
>
> **揃え方と読みやすさ**
> ● 中央に配置されたタイトルや小見出しは、読み始めたときにあまり目に入ってきません。
> ● このような小見出しを探そうとすれば、読むリズムが崩れてしまいストレスを感じます。
>
> **結論**
> ● 小見出しは、資料の左側に、あるいは各枠の左側に配置するように心がけましょう。

標題 ■ 靠左對齊的話，標題或副標題才不容易被忽略；而置中方式的視線變換較大，會造成閱讀者的負擔。

✗ 置中

◯ 靠左對齊

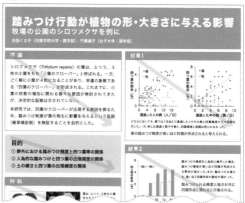

副標題 ■ 若將副標題靠左對齊的話，即使是內容複雜的資料也能很快地大致看完，減輕讀者的負擔。雖然標題、副標題、姓名等即使置中編輯也可以，但考量到閱讀者的話，還是建議靠左對齊為佳。

Column ▸ 歐文的左右對齊

注意文字空隙

含有英文數字或是歐文的文章單行長度較短時，若使用左右對齊的話，會因單詞組合產生過多的文字空隙（單字間的空白），導致文章可讀性降低。

這個時候就利用①**靠左對齊**、②**維持左右對齊但加長單行長度**、③**斷字功能**等方式解決問題，當然也可以綜合利用所有方式。

另外，雖然靠左對齊時的行末無法形成一直線，但英文資料中，靠左對齊是最普遍的方式，並不會有降低可讀性或美觀度的疑慮。

✖ 左右對齊

The Emperor's New Clothes

Many years ago, there was an Emperor, who was so excessively fond of new clothes, that he spent all his money in dress. He did not trouble himself in the least about his soldiers; nor did he care to go either to the theater or the chasc, except for the opportunities then afforded

⬤ 靠左對齊

The Emperor's New Clothes

Many years ago, there was an Emperor, who was so excessively fond of new clothes, that he spent all his money in dress. He did not trouble himself in the least about his soldiers; nor did he care to go either to the theater or the chase, except for the opportunities then afforded

⬤ 單行長度加長（維持左右對齊）

The Emperor's New Clothes

Many years ago, there was an Emperor, who was so excessively fond of new clothes, that he spent all his money in dress. He did not trouble himself in the least about his soldiers; nor did he care to go either to the theater or the chase, except for the opportunities then afforded him for displaying his new clothes. He had a different suit for each hour of the day; and as of any other king or emperor, one is accustomed to say, "he is sitting in council," it was always said of him, "The Emperor is sitting

⬤ 斷字功能

The Emperor's New Clothes

Many years ago, there was an Emperor, who was so excessively fond of new clothes, that he spent all his money in dress. He did not trouble himself in the least about his soldiers; nor did he care to go either to the theater or the chase, except for the opportunities then afforded him for displaying his new

左右對齊之缺點 ■ 左右對齊方式不適合單行長度較短之歐文文章。若利用靠左對齊、加長單行長度、斷字功能等方式即可解決問題。

Column ▸ 日文文章中的數字或英文

調整日文與英數字間的間距

編輯歐文時，為了避免單詞過於接近而難以辨識，單字之間會輸入半形空白鍵以作區隔；同樣地，在混合日文與歐文的狀況下，若英文單字、數字與日文太過接近，也會使單詞難以辨識而降低可讀性。因此，在 Word 或 Illustrator 中皆已自動設定在日文與歐文之間會有些許間距（Illustrator 中也可以設定間隔大小）。

然而，PowerPoint 或 Keynote 就未能自動調整日文與歐文的間距，這時若**視必要性在英數字前後加入半形空白鍵**（例如：▌Word▐文件）的話，文章會更為易讀；但是有時半形的間距會過大，因此可能必須再多費一些功夫，如縮小空白處之文字大小等（由於有點麻煩，也可以只調整標題等較大文字）。

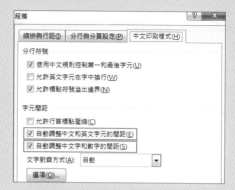

Word編輯 ■ 左右利用段落設定（右鍵→段落→中文印刷樣式），可以調整日文與英數字的間距。

⭕ **無調整**

Word書類とPowerPoint書類

和文と欧文の間隔は、WordやIllustratorならば初期設定のままで自動的に調整されますが、PowerPointやKeynoteなどでは調整されません（設定も不可）。
2,000円とか平成25年9月のように、英単語だけでなく数字の前後にも12.5〜25%程度の余白があるとよいかも。

日文與歐文的間距 ■ 調整間距後變得較為易讀。

⭕ **設定為 25% 間距**

Word 書類と PowerPoint 書類

和文と欧文の間隔は、Word や Illustrator ならば初期設定のままで自動的に調整されますが、PowerPoint や Keynote などでは調整されません（設定も不可）。
2,000 円とか平成 25 年 9 月のように、英単語だけでなく数字の前後にも 12.5〜25% 程度の余白があるとよいか

2-6 項目編排方式

項目標題是簡報投影片的主要構成要素之一。編輯項目標題時，有意義的「對齊方式」、有意義的「段落方式」以及有意義的「強弱差異」等作法都非常重要。

■ 以縮排對齊

項目標題的編排一定要讓人能夠一目了然哪些範圍屬於同一個項目，若單單只是靠左對齊，可能無法感受到項目之間的區分；因此，**項目內容的第二行之後皆往內縮排 1 個字元**，以首行凸排方式即可對齊文章內容的開始位置（縮排設定）。藉由只剩下項目的「‧」符號位於最外側，更能夠輕易且直覺地認知到項目標題。

■ 依項目標題群組化

接著則是依項目進行群組化。比起項目內文章的行距，若不同項目之間的間距更大的話，就能夠突顯出個別項目標題，也能夠一目了然哪個範圍屬於同一項目。具體來說並不只有設定行距，也需**設定段落之間的間距**（請參考 p.73 TIPS）。

■ 賦予強弱差異

最後再賦予項目的強弱差異，使得項目標題更易閱讀。增添強弱差異的方式五花八門，例如**不使用「‧」而改用較大的「●」以區分出強弱感**，就能讓讀者更容易認知到項目標題的開始位置。

除此之外，「對齊、群組化、強弱」的原則在考量文書資料整體編排時也非常重要，詳細內容會在第 4 章進一步解說。另外，在 Word、PowerPoint 中使用項目標題功能時，可遵循這些原則完成美觀協調之項目標題（請參考次頁之 Technic 說明）。

✖ 僅直接排列

- ‧箇条書きでは、二行目以降の字下げ（インデント）を一文字分入れましょう。
- ‧箇条書き機能を使うと簡単にインデントをつけることができますが、どんなソフトでも手動でインデント設定を行うことができます。
- ‧強弱をつけると更にわかりやすくなります。

▲ 首行凸排

- ‧箇条書きでは、二行目以降の字下げ（インデント）を一文字分入れましょう。
- ‧箇条書き機能を使うと簡単にインデントをつけることができますが、どんなソフトでも手動でインデント設定を行うことができます。
- ‧強弱をつけると更にわかりやすくなります。

編輯項目標題 ■ 藉由第二行後往內縮排（首行凸排），可完成容易辨識的項目標題。

● 群組化

- ‧箇条書きでは、二行目以降の字下げ（インデント）を一文字分入れましょう。
- ‧箇条書き機能を使うと簡単にインデントをつけることができますが、どんなソフトでも手動でインデント設定を行うことができます。
- ‧強弱をつけると更にわかりやすくなります。

● 強調行首

- ●箇条書きでは、二行目以降の字下げ（インデント）を一文字分入れましょう。
- ●箇条書き機能を使うと簡単にインデントをつけることができますが、どんなソフトでも手動でインデント設定を行うことができます。
- ●強弱をつけると更にわかりやすくなります。

群組化與強弱差異使文章構造更為明確 ■ 調整段落間距完成群組化並加上●賦予強弱差異的話，就能使文章更為易讀。

Technic ▸ 編輯項目標題

以Office編輯項目標題

在 PowerPoint 內選取要作為項目標題的文字後按右鍵，Windows 選擇「項目符號」→「項目符號及編號」，Mac 則選擇「項目符號及編號」，點選喜好的符號以完成帶有縮排的項目標題；項目符號與文章間的距離或縮排字元，可循右鍵 → 調整「段落」中「縮排和間距」內「文字之前」以及「特別」的「向上」等數值以進行變更（向上所設定之首行凸排數值比「文字之前縮排」數值小較佳）。

若使用 Word，則選取要作項目標題之段落後按右鍵，Windows 選擇「項目符號」旁的▼，Mac 則選擇「項目符號與段落編號」，接著再選取喜好的符號就 OK；項目符號與文章間的距離或縮排字元，則可循右鍵 → 由「段落」功能進行變更。另外，也可以直接拉取編輯頁面上的尺規（△）直接修正縮排。

・箇条書きでは、二行目以降の字下げを一文字分入れましょう。
・箇条書き機能を使うと簡単にインデントをつけることができますが、どんなソフトでも手動でインデント設定を行うことができます。
・強弱があると構造がわかりやすくなります。

● 箇条書きでは、二行目以降の字下げを一文字分入れましょう。

● 箇条書き機能を使うと簡単にインデントをつけることができますが、どんなソフトでも手動でインデント設定を行うことができます。

● 強弱があると構造がわかりやすくなります。

項目標題 ■ 利用PowerPoint或Word功能就能簡單地編輯項目標題。無論什麼狀況，藉由變換項目標題開頭之記號或數字顏色，可更進一步增添強弱差異感。

PowerPoint

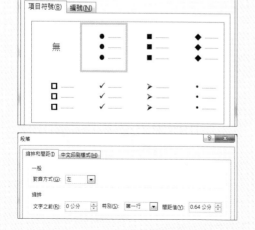

Word

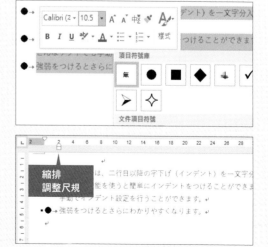

2-7 副標題的設計

副標題能使文章產生節奏感、區分文章段落並將文章架構明確化，也能夠達成「整合」的效果；
藉由副標題與本文內容之間的強弱差異，完成具有律動性的文書資料。

■ 賦予強弱差異並使架構明確化

開始閱讀文章之前，以副標題為切入點就更能
掌握文章的內容與架構，為了減輕閱讀者負擔，
建議充分活用副標題功用。

若要使副標題發揮效果，必須讓副標題比本文
內容更醒目；若是本文內也有強調項目時，為
了使文章架構層級更加明確，副標題需較強調
項目更為醒目。

為了賦予本文與副標題的強弱差異，可選擇「**粗
體字型**」、「*改變色彩*」、「加大字型」等方式，
也可以綜合上述各種方式進行。但是，**過度的
文字裝飾也會導致可讀性降低**（請參考 p.48），
所以請避免同時使用 3 種以上的裝飾（例如：
字型、粗體、大小、改變色彩）。

另外，開頭處加上「・」或文字底線等方式則
不夠明顯，無法賦予充分的強弱差異感。

✖ 強弱層級不夠清楚，難以閱讀

無限の時間という概念
しかるに我々の思考力では無限の空間や無限の時間という観念を
把握することがどうしてもできない。これについては古代バビロ
ニア人の考え方を挙げることができる。

物理学者と空気
その中に有名な数学者のリーマンのごときまた偉大な物理学者ヘ
ルムホルツのような優れた頭脳の所有者もいた。しかし折々は大
気が特殊な状態になるために島の浜辺までも対岸から見えるよう

◯ 強弱具層級感

無限の時間という概念

しかるに我々の思考力では無限の空間や無限の時間という観念を
把握することがどうしてもできない。これについては古代バビロ
ニア人の考え方を挙げることができる。

物理学者と空気

その中に有名な数学者のリーマンのごときまた偉大な物理学者ヘ
ルムホルツのような優れた頭脳の所有者もいた。しかし折々は大
気が特殊な状態になるために島の浜辺までも対岸から見えるよう

有效的副標題 ■ 副標題需比本文或本文內強調項目更為
醒目，使文章架構層級明確。

✖ 東京駅からのアクセス
東京から仙台までは歩くと何日もかかりますが、
新幹線だと 90 分くらいです。

✖ ・東京駅からのアクセス
東京から仙台までは歩くと何日もかかりますが、
新幹線だと 90 分くらいです。

✖ ［東京駅からのアクセス］
東京から仙台までは歩くと何日もかかりますが、
新幹線だと 90 分くらいです。

✖ 東京駅からのアクセス
東京から仙台までは歩くと何日もかかりますが、
新幹線だと 90 分くらいです。

◯ **東京駅からのアクセス**
東京から仙台までは歩くと何日もかかりますが、
新幹線だと 90 分くらいです。

◯ 東京駅からのアクセス
東京から仙台までは歩くと何日もかかりますが、
新幹線だと 90 分くらいです。

◯ **東京駅からのアクセス**
東京から仙台までは歩くと何日もかかりますが、
新幹線だと 90 分くらいです。

◯ **東京駅からのアクセス**
東京から仙台までは歩くと何日もかかりますが、
新幹線だと 90 分くらいです。

各式各樣的副標題 ■ 讓讀者能直覺地辨識出副標題的強調方式固然相當重要，但過於醒目也不太適當。

■ 不需要縮排

因為難以區分副標題及其含括項目，常常可以看到在項目之前加入縮排的例子；如此一來雖然突顯出副標題，但行首卻變得凹凸不平，很難說有藉此提升了易讀性。

若是利用前一頁說明的方式突顯副標題的話，則不需要這種縮排方式，也能夠完成文章架構及簡單項目標題。

✖ 以縮排呈現

> 東京駅からのアクセス
> 　●東京から仙台までは歩くと大変ですが新幹線だと楽です。
> 　●新幹線はとても速い電車です。
>
> 仙台からのアクセス
> 　●仙台駅から東北大まではバスが便利です。
> 　●タクシーを使うと、バスや徒歩よりは高いです。

〇 以文字強弱差異呈現

> **東京駅からのアクセス**
> ●東京から仙台までは歩くと大変ですが新幹線だと楽です。
> ●新幹線はとても速い電車です。
>
> **仙台からのアクセス**
> ●仙台駅から東北大まではバスが便利です。
> ●タクシーを使うと、バスや徒歩よりは高いです。

強調項目的副標題 ■ 若要強調項目內容之副標題的話，請省略縮排。

■ 強弱也能解決巢狀結構

右圖範例係使用縮排方式表示文章之巢狀結構，由於未能靠左對齊，除了外觀不夠整齊美觀之外，文章架構也變得難以掌握且不易閱讀；如同項目標題，文章的巢狀結構無法只靠縮排方式清楚呈現。

若改以文字粗細或大小的強弱差異表現巢狀結構的話，就能讓文章左側一直線對齊，適當地賦予強弱差異，文章就能變得美觀、易讀且不易被誤解。

然而，文字大小有過多變化也不太適當，故層級區分過細時，建議也能充分利用縮排；投影片等文書資料則盡量避免使用 4 種以上的文字大小。

✖ 以縮排呈現

> 東京駅からのアクセス
> 　東京から仙台までは歩くと時間がかかりますが、新幹線だと時間がかかりません（新幹線はとても速い電車です）。
> 　　※電車料金は1万円程度です。
>
> 仙台からのアクセス
> 　仙台駅から東北大まではバスが便利ですがタクシーを使うと時間の短縮になります。
> 　　※タクシー料金は1200円程度です。

〇 以文字強弱差異呈現

> **東京駅からのアクセス**
> 東京から仙台までは歩くと時間がかかりますが、新幹線だと時間がかかりません（新幹線はとても速い電車です）。
> ※電車料金は1万円程度です。
>
> **仙台からのアクセス**
> 仙台駅から東北大まではバスが便利ですがタクシーを使うと時間の短縮になります。
> ※タクシー料金は1200円程度です。

文字強弱差異形成架構層級 ■ 賦予文字強弱差異以形成架構層級，難以閱讀的文章也會變得易讀且協調美觀。

2-8 利用段落間距提升易讀性

不只是行距，段落間距也能影響文章可讀性及理解難易度。
必須好好編排文字以充分反映內容。

■ 以段落間距區分項目

文章編排設計最重要的就是讓人了解內容的概
要與脈絡，如同前面所說明，若在文章內加入
較本文更醒目之副標題，就能使文章架構更明
確化且容易了解，但光是這樣還是不夠完整。

更有效果的方式就是在各個項目標題之間設定
間距，若**各項目標題之間距比起項目內之行距
較大**的話，就能完成副標題內容之群組化。

設定項目間距時，也可使用插入「空白行」的
方式，但若以空白行作為間隔，頁面可能會因
為太多空白而顯得雜亂，反而給人輕率隨便的
感覺。

因此，以段落間距功能設定項目間距為佳，將
與後段距離設為 0.5 行即可；如同右圖範例，
副標題部分並未設定段落間距，只在本文內容
後加上間距。

✖ 無段落間距

常時ループ録画
エンジンスタートで録画開始します。
衝撃感知録画
3軸 Gセンサー作動時の映像は自動ロックされ、一時的
に別フォルダーに自動的に保存されます。
クイック録画
手動録画ボタンで任意に録画オンオフ可能

✖ 段落間距過大

常時ループ録画
エンジンスタートで録画開始します。

衝撃感知録画
3軸 Gセンサー作動時の映像は自動ロックされ、一時的
に別フォルダーに自動的に保存されます。

クイック録画
手動録画ボタンで任意に録画オンオフ可能

● 適當的段落間距

常時ループ録画
エンジンスタートで録画開始します。

衝撃感知録画
3軸 Gセンサー作動時の映像は自動ロックされ、一時的
に別フォルダーに自動的に保存されます。

クイック録画
手動録画ボタンで任意に録画オンオフ可能です。

段落間距 ■ 雖然項目標題之間有間隔較佳，但若是在投
影片上加入空白行又會有過多空白處，需適當調整段落
間距。

■ 以段落間距區分項目

愈是架構複雜的文章，愈必須留意文章外觀與內容的架構整合。若試著解析右上角範例之內容，可看出文章架構分為兩大群組，每一群組都有副標題、本文內容及注意事項等層級，但因為沒有調整段落間距，內容架構並未與外觀架構相互對應，文章會變得難以閱讀理解。

調整段落間距、依群組個別整合後，看起來就容易理解多了，而編排的重點就在於群組內的間距不能比群組間的間距還大。

編輯長篇文章時，依項目進行群組化也是非常重要的，詳細說明則可參考 p.144。

✖ 段落間距過大

干し椎茸の戻し方

ぬるま湯に椎茸を漬け、15分ほど待ちます。椎茸を取り出し、軽く絞って適度な大きさに切って使いましょう。

※戻し汁は、だし汁としても使えます。

乾燥ヒジキの戻し方

たっぷりの水にひじきを入れ、30分ほど待ちます。ザルに移してから、水でよく洗い、水気を切って使いましょう。

⚫ 適當的段落間距

干し椎茸の戻し方

ぬるま湯に椎茸を漬け、15分ほど待ちます。椎茸を取り出し、軽く絞って適度な大きさに切って使いましょう。
※戻し汁は、だし汁としても使えます。

乾燥ヒジキの戻し方

たっぷりの水にひじきを入れ、30分ほど待ちます。ザルに移してから、水でよく洗い、水気を切って使いましょう。

外觀與內容的一致性 ■ 文書資料的外觀架構，需與資料內容面的架構一致才行。

TIPS 段落間距之設定

PowerPoint 在選取文字方塊的情形下，Windows 循「常用」→「段落」→ 🔲 按鍵、Mac 則是循「文字格式」→「段落」進入後，改變「後段」間距值就能設定段落間距。

若是使用 Word 編輯，則可由「段落設定」或是「行距與段落間距」功能修改每一段落前後的間距。

2-9 注意換行位置

藉由換行位置能夠提升文章可讀性與判讀性。
若是長篇文章可較不在意，但若是投影片等短篇文章，請務必注意換行位置。

■ 單詞不可分離

人們閱讀文章時並不會逐字閱讀，而是整合所有單詞、語句一併辨識與理解，所以若因換行導致單詞分離的話，文章會變得難以理解。

以 Word 編輯、單行約 40 字的文件當然沒有問題，但若是縮短單行長度，因換行而單詞分離的頻率就會增高。一般的投影片（單行約 20 字左右），**選擇在單詞與單詞之間、或是標點符號等位置換行**的話，文章會較為易讀。

如有需要，可以改寫文章或另找適合處換行以調整原有的換行位置。

✖
行が短い文章では、成り行きの「改行」だと可読性が下がる。
行末に到達する前に改行しましょう。

○
行が短い文章では、
成り行きの「改行」だと
可読性が下がる。
行末に到達する前に、
改行しましょう。

換行位置 ■ 單行長度較短時，必須留意以避免單詞中途換行。

■ 強調內容不可分散

重要內容會以粗體等方式進行強調，這個時候就必須避免強調部分有中途換行的情形，中途換行會降低強調的效果及文章可讀性，請務必留意**不要分散強調的重要內容**。

✖
関連の強い言葉は分離
させないようする

○
関連の強い言葉は
分離させないようする

強調內容換行 ■ 若將強調內容部分中途換行的話，強調效果就會降低。

■ 避免句末尷尬的多餘字

另外，也要避免每一段落的最後一行僅有少數文字的情形。雖然每一行的長度有所差異，但**最後一行包含句點至少要有 3 個字**較為協調美觀；在適當位置換行、增補或刪減文字，以各種方式進行調整，使文章更為簡潔。

✖
1,2文字の飛び出しは可読性を下げかねない。
紙面の無駄につながる。

○
1,2文字の飛び出しは
可読性を下げる。
紙面の無駄につながる
ことがある。

換行後只剩一字 ■ 絕對要避免換行後只剩下一個字的不美觀情形。

■ 避免在文意完成時換行

最好避免在文意告一段落時換行，這是因為若文意在換行前尚未完成的話，就會無法判斷此文句已經結束，或是還需接續下去，常常導致誤解文章意義的狀況發生。

這個時候，可以改變換行位置或是變換文句寫法進而改善，若會造成文法上的問題，也可以在換行處輸入逗點；另外，在文章最後加上句點的規則，也可以藉此明確地區分出換行或是文末。

 文末に見えると誤解する
聴衆がいる

 文末に見えると
誤解する聴衆がいる

 改行が文末に見える時
良からぬ誤解が発生

○ 改行が文末に見える時、
良からぬ誤解が発生。

看似文末的換行 ■ 換行前的文章若看起來像是文末狀態的話不太適當，可利用句點或逗點避免誤解。

■ 具有節奏感更佳

雖然這單純只是協調美觀的考量，但調整換行位置時，若過度對齊每行長度或是漸漸地加長（或是縮短），看起來都不太協調。建議可編排為「長、短、適中」或「短、長、短」等模式，**賦予文章節奏感。**

 リズムが悪いと
印象が悪くなる
こともあるので、要注意

 リズムが悪いと
印象が悪くなることも
あるので、要注意

 改行により行末にリズム
があると見栄えが
よくなります

 改行により行末に
リズムがあると
見栄えがよくなります

具節奏感的換行 ■ 行長過於單調，看起來會不夠平衡。

■ 注意項目標題的最後一行

單行長度較長的文書資料就不需要特別調整換行，但若是項目標題等內容，多加留意各個項目最後一行長度的話，就能完成更為協調美觀的項目標題；若項目的最後一行長度到達最底端，反而無法了解各個項目的脈絡，**所以務必在最後一行留下些許空白**，讓讀者更容易辨識項目的脈絡。

・改行位置の調整をしていない段落や箇条書きでは、最終行が右端に達しないほうが項目を認識しやすくなる

・箇条書きや段落の最後にある空白のおかげで、グループ化が明確になり、各項目が認識しやすくなっている

・これも読みやすさのための改行位置調節の一つです

○

・改行位置を調整していない段落や箇条書きでは最終行が右端に達しないほうが項目を認識しやすい

・箇条書きや段落の最後にある空白のおかげでグループ化が明確になり、各項目が認識しやすい

・これも読みやすさのための改行位置調節の一つです

項目標題的最後一行 ■ 編排項目標題時，若調整各個項目的最後一行以留下些許空白，項目脈絡會更加明確。

Technic ▶ 在喜好的位置換行

在適當的位置換行

如前面所述，在編輯單行長度較短或是項目標題時，必須挑選適當的位置換行。例如像是右圖的項目編排，就適合在▲處進行換行。

✖ 想在 ▲ 處換行時

- 手書きなら簡単に実現できるのに、パソコンだとできないことがあります。 ▲
- 箇条書きの途中の任意の場所での改行が、その好例かもしれません。 ▲
- 行頭に箇条書きのマークが出てしまったり、行間が空きすぎたりするためです。 ▲
- 空白スペースを使って調節するのは NG です。

這個時候，若將游標移動至▲處、按下 [Enter] 鍵換行的話，下一行就會出現項目標題的開頭符號，也會空出更多行距（段落間距），而為了避免這個狀況改以空白鍵調整的話，往後每當要修正文字時，也就必須修正空白鍵的數量才行。

✖ 以 [Enter] 鍵換行（= 換段落）

- 手書きなら簡単に実現できるのに、
- パソコンだとできないことがあります。
- 箇条書きの途中の任意の場所での改行が、

多餘的 ●

- その好例かもしれません。
- 行頭に箇条書きのマークが出てしまっ

多餘的行距

- 行間が空きすぎたりするためです。
- 空白スペースを使って調節するのは NG です。

為了解決這種換行問題，**可利用同時按下** [Shift] **及** [Enter] **的技巧**。實際上，[Enter] 是「換下一段落」的指令，所以會成為新的項目標題而加上段落間距及項目符號；為了解決這個問題，就必須改以 [Shift] + [Enter]，給予「換行」的指令。

[Shift] + [Enter] 的換行指令，在包含了 Word 與 PowerPoint 的許多軟體皆有使用，也常常應用於項目標題之外的各種狀況。

順帶一提，若有分欄編排的話，[Ctrl] + [Shift] + [Enter] 則是換欄指令。

◯ 以 [Shift] + [Enter] 鍵換行（= 換行）

- 手書きなら簡単に実現できるのに、
 パソコンだとできないことがあります。
- 箇条書きの途中の任意の場所での改行が、
 その好例かもしれません。
- 行頭に箇条書きのマークが出てしまったり、
 行間が空きすぎたりするためです。
- 空白スペースを使って調節するのは NG です。

Technic ▸ 不聽使喚的文字方塊

關閉文字方塊的自動調整功能

使用 PowerPoint 時，常會發生「改變文字方塊大小、內容的文字大小也跟著改變」，或者是「若增減文字數量，文字大小也跟著改變」、「無法自由地變換圖形大小」等情形，如此一來，在編排圖形及文字時會相當不便，也很難統一文字大小。

上述情形發生的原因，其實都是因為文字方塊或圖形進行大小的自動調整。所謂自動調整，雖然可以「縮小溢出文字」與「依照文字調整圖案的大小」，但還是**選擇「不自動調整」最適合**，如此才能夠完全照自己想法進行編排。

註）較舊版本的 Office 中，關於自動調整功能的用詞會有些許不同。

設定為預設文字方塊

在 PowerPoint 中插入新的文字方塊時，字型、文字大小、行距、字距等都會以初始設定呈現。由於一個一個依喜好重新設定實在太麻煩，此時建議利用「設定為預設文字方塊」功能為佳。在設定完成的文字方塊上點選右鍵，再選擇「設定為預設文字方塊」就可以了，之後只要插入文字方塊，就會以之前設定完成的樣式呈現。

2-10 縮排的必要性!?

編輯投影片、海報或是宣傳單時,主要構成要素多為短篇文章。
若不經考慮以縮排方式編輯這些文書資料的話,反而會降低其可讀性,要避免隨便使用。

■ 縮排也可能降低可讀性

在中小學時都有學到「每段落的開始處空一字」的規則,但在**報告發表用的投影片或海報、宣傳單等**則不需太過在意。空一字的原因是為了能夠清楚分辨段落起始點,但若是短篇文章較多的文書資料,所有段落都空一字的話,資料左端會顯得凹凸不平,反而難以分辨段落的起始處。

■ 段落內容較短時,可利用段落間距

藉著**設定較大段落間距**的方式,可明確地分列出各個段落脈絡,如此一來也就不需要在每段起始處縮排,形成凹凸不平的感覺,當然也就能大幅提昇文章的易讀性。

✕ 所有段落皆縮排

> 　印刷本と電子本の特徴を比較したメモを元に、そこまで考えていく中で、私の中で本の常識は崩れ始めました。
> 　本は考えをおさめ、人に伝えるための素晴らしい器だ。けれど紙の冊子は、まとめて作らなければ効率が悪い。
> 　この構造は、書いて人の前に示すという行為を、二つに引き裂く。

▲ 無縮排、也無段落間距

> 印刷本と電子本の特徴を比較したメモを元に、そこまで考えていく中で、私の中で本の常識は崩れ始めました。
> 本は考えをおさめ、人に伝えるための素晴らしい器だ。けれど紙の冊子は、まとめて作らなければ効率が悪い。
> この構造は、書いて人の前に示すという行為を、二つに引き裂く。

○ 有段落間距的話,就不需要縮排

> 印刷本と電子本の特徴を比較したメモを元に、そこまで考えていく中で、私の中で本の常識は崩れ始めました。
>
> 本は考えをおさめ、人に伝えるための素晴らしい器だ。けれど紙の冊子は、まとめて作らなければ効率が悪い。
>
> この構造は、書いて人の前に示すという行為を、二つに引き裂く。

短篇文章不需縮排 ■ 段落內容較短時,空出段落間距比縮排更有效果。

■ 長篇文章，可從第二段開始縮排

日文以 1 個空白鍵、英文則以 tab 鍵完成段落
開頭之縮排，而縮排雖然能夠突顯段落起始處，
但多多少少也給人文字無法對齊的感覺。由於
文章第一段或是副標題後文章的起始處已經相
當明確，因此只在需要**突顯開始位置的第二段
進行縮排**，就能完成易讀且美觀的文章。

✖ 第一段即縮排

白鳳の森公園の自然

　白鳳の森公園は多摩丘陵の南西部に位置しています。江戸時代
は炭焼きなども行われた里山の自然がよく保たれています。園内
には，小栗川の源流となる湧水が5か所ほど確認されています。
地域の人々の憩いの場になるとともに，希少な植物群落について
学習できる公園として愛されています。
　植物は四季折々の野生の植物が500種類以上が記録されてお
り，5月には希少種であるムサシノキスゲも観察することができ
ます。動物もタヌキやアナグマ，ノネズミなど，20種類の生息が
確認されています。
　毎週土曜日には，ボランティアガイドの方による野草の観察会
が催されています。身近な植物の不思議な生態や，希少な植物に
ついて，興味深い話をきくことができます。

● 第一段無縮排

白鳳の森公園の自然

白鳳の森公園は多摩丘陵の南西部に位置しています。江戸時代は
炭焼きなども行われた里山の自然がよく保たれています。園内に
は，小栗川の源流となる湧水が5か所ほど確認されています。地
域の人々の憩いの場になるとともに，希少な植物群落について学
習できる公園として愛されています。
　植物は四季折々の野生の植物が500種類以上が記録されてお
り，5月には希少種であるムサシノキスゲも観察することができ
ます。動物もタヌキやアナグマ，ノネズミなど，20種類の生息が
確認されています。
　毎週土曜日には，ボランティアガイドの方による野草の観察会
が催されています。身近な植物の不思議な生態や，希少な植物に
ついて，興味深い話をきくことができます。

✖ 第一段即縮排

The Emperor's New Clothes

　　Many years ago, there was an Emperor, who was so exces-
sively fond of new clothes, that he spent all his money in dress.
He did not trouble himself in the least about his soldiers; nor did
he care to go either to the theater or the chase, except for the op-
portunities then afforded him for displaying his new clothes. He
had a different suit for each hour of the day; and as of any other
king or emperor, one is accustomed to say, "he is sitting in coun-
cil," it was always said of him, "The Emperor is sitting in his
wardrobe."

　　Time passed merrily in the large town which was his capital;
strangers arrived every day at the court. One day, two rogues, call-
ing themselves weavers, made their appearance. They gave out
that they knew how to weave stuffs of the most beautiful colors
and elaborate patterns, the clothes manufactured from which
should have the wonderful property of remaining invisible to ev-
eryone who was unfit for the office he held, or who was
extraordinarily simple in character.

　　"These must, indeed, be splendid clothes!" thought the Em-

● 第一段無縮排

The Emperor's New Clothes

Many years ago, there was an Emperor, who was so excessively
fond of new clothes, that he spent all his money in dress. He did
not trouble himself in the least about his soldiers; nor did he care
to go either to the theater or the chase, except for the opportuni-
ties then afforded him for displaying his new clothes. He had a
different suit for each hour of the day; and as of any other king or
emperor, one is accustomed to say, "he is sitting in council," it was
always said of him, "The Emperor is sitting in his wardrobe."

　　Time passed merrily in the large town which was his capital;
strangers arrived every day at the court. One day, two rogues, call-
ing themselves weavers, made their appearance. They gave out
that they knew how to weave stuffs of the most beautiful colors
and elaborate patterns, the clothes manufactured from which
should have the wonderful property of remaining invisible to ev-
eryone who was unfit for the office he held, or who was
extraordinarily simple in character.

　　"These must, indeed, be splendid clothes!" thought the Em-
peror. "Had I such a suit, I might at once find out what men in

縮排輸入法 ■ 第一段不縮排看起來較為協調美觀，這個規則無論是日文或英文文章都同樣適用，即使是雜誌書刊也都
經常套用此規則。

2-11 單行長度勿過長

文章內容較多的文書資料或是文字數量較多的簡報投影片，若是單行長度過長的話，閱讀起來會覺得較為疲憊困難，也因此降低文章可讀性，所以建議統合資料進而調整單行長度。

■ 改變排版使單行長度更為適當

若單行長度過長，逐字閱讀至句末再回到下一行句首會變得較困難，視線移動幅度也變大，對閱讀者而言形成負擔；建議可以增加分欄、稍微改變編排方式，以**減少單行長度**。

分欄 ■ 橫向過長的文章，分為兩欄會較為易讀；在Word等軟體內可以簡單地變換分欄。

大型海報 ■ 研討會發表等場合使用的海報，若文字由左端一路書寫至右端的話，可讀性會偏低，所以必須留意編排以適度地調整單行的文字數量

簡報投影片 ■ 投影片也能夠藉由改變編排方式以調整單行文字數量。當然也可以利用加大文字大小調整文字數。

Technic ▸ 複製文字格式

統一文字方塊格式（PowerPoint）

若要逐一統一多個文字方塊的行距、字距、字型、分欄格式等是非常麻煩的工作，這個時候可利用複製格式功能，只要設定單一文字方塊，將其作為複製來源。

① 選取複製來源，點選 ✦複製格式（若需在多個位置連續套用相同格式，則需雙擊 ✦）

② 將滑鼠游標維持 ⬚ 狀態點選預備套用該格式之文字方塊。

複製來源
> スライドやポスターにおいて、数値を強調したい場面は、単位を小さくし、数字を大きくするとよいでしょう。

設定格式並全選，點選 ⬅鍵

貼上位置 BEFORE
> 使用するフォントによって、スライドやポスター、書類の「読みやすさ」だけでなく、「印象」が大きく変わります。

點選貼上位置

貼上位置 AFTER
> **使用するフォントによって、スライドやポスター、書類の「読みやすさ」だけでなく、「印象」が大きく変わります。**

可全部套用為設定之格式

統一文字格式（Word）

想要統一文件內所有副標題、段落或強調內容的格式時，也可以使用複製格式的功能。例如統一副標題格式時，首先先將其中 1 個副標題設定格式完成後，

① 選取複製來源的副標題，點選 ✦複製其格式（若是雙擊 ✦的話可以連續套用相同格式）

② 接著拉取預備套用的範圍，將格式套用完成複製來源。

補充 頁數較多的文書資料

若是想要統一 Power Point 檔案內的整體格式，建議考慮使用投影片母片功能（請參考 p.195）。

而以 Word 編輯長篇文章時，則可使用樣式功能。

BEFORE

> **フォントが印象を決める**
> 手書きの手紙やノートを想像すればわかるように、丁寧に書かれたものと、雑に書かれたものでは、その印象は大きく異なります。使用するフォントで、資料の「読みやすさ」や「見やすさ」ばかりでなく、「印象」が大きく変わります。
> 数字は大きく、単位は小さく
> スライドやポスターにおいて、数値を強調しばしばあります。このような場合、単位が大きすぎると、数値のインパクトがなくなってしまい、数値を認識・記憶しにくくなります。数字に対して単位を一回り小さくすると、認

設定格式後全選，點選 ⬅

拉取預備套用之範圍

AFTER

> **フォントが印象を決める**
> 手書きの手紙やノートを想像すればわかるように、丁寧に書かれたものと、雑に書かれたものでは、その印象は大きく異なります。使用するフォントで、資料の「読みやすさ」や「見やすさ」ばかりでなく、「印象」が大きく変わります。
> **数字は大きく、単位は小さく**
> スライドやポスターにおいて、数値を強調しばしばあります。このような場合、単位が大きすぎると、数値のインパクトがなくなってしまい、数値を認識・記憶しにくくなります。数字に対して単位を一回り小さくすると、認

全部套用為設定之格式

2-12 分欄以節省頁面與時間

利用分欄功能，既能提高可讀性又可節省頁面空間，而且編排也相當簡單、不花費時間，完全是一石三鳥，正是傳達設計的精神所在。

■ 分欄可節省空間

如同前面章節所說明，降低單行文字數量可提高文章可讀性，這時改用兩欄或三欄編排的話，還能夠節省頁面空間，這是由於隨著欄數增加，每次換行產生的頁面損失也會減少的緣故（如下圖的無用空間）；而且單行長度較短的話，行距較窄之易讀性較高（請參考 p.57），所以整體而言也能節省空間。

一欄

字体の話を始めるにあたっては、まず確認しておきたいことが一つあります。「正しい字」というものは、本当にどこかにあるのだろうか、と言う点です。　　　　　　　　　　無用空間
ちゃんとした漢和辞典はどれも、ぴったり同じ字体を掲げているかと言えば、そうではありません。細かな点がいろいろ違っています。厳密に点画の細部にこだわるなら、字典によってばらばらと言ったほうが実態に近いでしょう。
　少し漢字に詳しい人は、それまでの字典を集大成して1716年に編まれた、康熙字典に載っている字こそが、「正字」なのだと主張するかも知れません。　　　　　　　　　　無用空間
　ただし、康熙字典の文字にも、版によって異なっているものがあります。また、康熙字典にはたくさんの誤りも含まれています。
手書きという技術的な条件の下で、一つの漢字はさまざまに書かれてきました。さまざまに書かれても、「あの字だ」と分かったからこそ、情報交換の大切な役割を果たすことができました。　　　　　　　　　　無用空間

三欄

字体の話を始めるにあたっては、まず確認しておきたいことが一つあります。「正しい字」というものは、本当にどこかにあるのだろうか、と言う点です。　　無用空間
　ちゃんとした漢和辞典はどれも、ぴったり同じ字体を掲げているかと言えば、そうではありません。細かな点がいろいろ違っています。厳密に点画の細部にこだわるなら、字典によってばらばらと言ったほうが実態に近いでしょう。

少し漢字に詳しい人は、それまでの字典を集大成して1716年に編まれた、康熙字典に載っている字こそが、「正字」なのだと主張するかも知れません。　　無用空間
　ただし、康熙字典の文字にも、版によって異なっているものがあります。また、康熙字典にはたくさんの誤りも含まれています。手書きという技術的な条件の下で、一つの漢字はさまざまに書かれてきました。さまざまに書かれて

も、「あの字だ」と分かったからこそ、情報交換の大切な役割を果たすことができました。

節省之頁面空間

一欄與三欄的比較 ■ 兩欄或三欄的編排較能節省頁面空間，但如果欄數過多的話，也會降低可讀性，所以兩、三欄通常為最適當的選擇。

■ 分欄可輕鬆編排

兩欄分欄時，配合欄寬配置圖片，就能輕鬆簡單地完成漂亮的編排。

也可以試試再進一步增加欄數、或是調整欄寬等各種不同編排方式。

植物知識
牧野富太郎

花は、率直にいえば生殖器である。有名な蘭学者の宇田川榕庵先生は、彼の著『植学啓源』に、「花は動物の陰処の如し、生産蕃息の資す始まる所なり」と書いておられる。すなわち花は誠に美麗で、且つ趣味に富んだ生殖器であって、動物の醜い生殖器とは雲泥の差があり、とても比べものにはならない。そして見たところなんの醜悪なところは一点もこれなく、まったく美点に充ち満ちている。まず花弁の色がわが眼を惹きつける。花香がわが鼻を撲つ。なお子細に注意すると、花の形でも萼でも、注意に値せぬものはほとんどない。

この花は、種子を生ずるために存在している器官である。もし種子を生ずる必要がなかったならば、花はまったく無用の長物で、植物の上には現れなかったであろう。そしてその花形、花色、越媚蕊の機能は種子を作る花の構えであり、花の天から受け得た役目である。ゆえに植物には花のないものはなく、もしも花がなければ、花に代わるべき器官があって生殖を司っている。（ただし最も下等なバクテリアのようなものは、体が分裂して繁殖する。）

植物になにゆえに種子が必要か、それは言わず知れた子孫を継ぐ根源であるからである。この根源があればこそ、植物の種属は絶えることがなく地球の存する限り続くのであり、そしてこの種子を保護しているものが、果実である。

草でも木でも最も勇敢に自分の子孫を継ぎ、自分の種属を絶やさぬことに全力を注いでいる。だからいつまでも植物が地上に生活し、けっして絶滅することがない。これ動物も同じことであって、人間も同じことであって、なんら違ったことはない。この点、上等下等の生物みな同様である。そして

一欄與兩欄的比較 ■ 兩欄方式較容易進行編排。

植物知識
牧野富太郎

花は、率直にいえば生殖器である。有名な蘭学者の宇田川榕庵先生は、彼の著『植学啓源』に、「花は動物の陰処の如し、生産蕃息の資す始まる所なり」と書いておられる。すなわち花は誠に美麗で、且つ趣味に富んだ生殖器であって、動物の醜い生殖器とは雲泥の差があり、とても比べものにはならない。そして見たところなんの醜悪なところは一点もこれなく、まったく美点に充ち満ちている。まず花弁の色がわが眼を惹きつける、花香がわが鼻を撲つ。お子細に注意すると、花の形でも萼でも、注意に値せぬものはほとんどない。

この花は、種子を生ずるために存在している器官である。もし種子を生ずる必要がなかったならば、花はまったく無用の長物で、植物の上には現れなかったであろう。そしてその花形、花色、越媚蕊の機能は種子を作る花の構えであり、花の天から受け得た役目である。ゆえに植物には花のないものはなく、もしも花がなければ、花に代わるべき器官があって生殖を司っている。（ただし最も下等なバクテリアのようなものは、体が分裂して繁殖する。）

植物になにゆえに種子が必要か、それは言わ

ずと知れた子孫を継ぐ根源であるからである。この根源があればこそ、植物の種属は絶えることがなく地球の存する限り続くのであり、そしてこの種子を保護しているものが、果実である。

草でも木でも最も勇敢に自分の子孫を継ぎ、自分の種属を絶やさぬことに全力を注いでいる。だからいつまでも植物が地上に生活し、けっして絶滅することがない。これ動物も同じことであって、人間も同じことであって、なんら違ったことはない。この点、上等下等の生物みな同様である。そして人間の子を生むは前記のとおり草木と同様、わが種属を後代に伝えて断やさぬためであって、別に特別な意味はない。子を生まなければ種属はついに絶えてしまうにきまっている。つまりわれらは、続々す種属の中継ぎ役をしてこの世に生きているわけだ。

ゆえに生物学上から見て、そこに中継ぎをし得なく、その義務を怠っているものは、人間社会の反逆者であって、独身者はこれに属すると言っても、あえて差しつかえはあるまいと思う。つまり天然自然の

分欄與編排 ■ 改變分欄數量、欄寬及配置的話，就能產生各種不同編排方式的可能性。

1 因應文字重要性，變換文字的大小及粗細度

- ☐ 賦予文字大小之強弱感。
- ☐ 賦予文字粗細之強弱感。

2 調整行距與字距

- ☐ 適當地設定行距。
- ☐ 適當地調整字距（特別是使用 Meiryo 等字面較大的字型）。

3 使項目標題之架構明確化

- ☐ 靠左對齊，第二行後縮排（首行凸排）。
- ☐ 各項目間設定間距（請勿以空白鍵作為間距）。
- ☐ 突顯副標題（使用「●」取代「•」以增添強弱差異）。
- ☐ 去除多餘的巢狀結構。
- ☐ 留意換行位置。

4 避免過度裝飾文字

- ☐ 避免不必要的縮排。
- ☐ 單行長度勿過長（視狀況分為兩欄）。

3 圖片配置的原理

照片、圖表、表格是文書資料不可或缺的要素。這些要素負責將文字難以說明的部分，以圖解方式有效地呈現並傳達給讀者。

在本章節中，將先介紹編輯「圖案」的基本規則，接著再繼續說明製作圖表與表格的方法。

3-1 利用圖解更易理解

為了表示事件之間的關係或流程，使用圖解或流程圖會比起文字說明更容易令人理解，這是由於圖解係以視覺角度理解內容。

■ 以圖解直接表現內容

希望以容易理解的方式傳達複雜的資料內容時，圖解方式非常具有效果；即使是難以理解的文章項目全局或是各事件間關連性等，藉由圖解都能夠直覺地消化理解。圖解有許多使用法，包含以插圖統整概念，表示事件流程或因果關係，說明事件之間的關連性、層級構造、集合關係等等。

不過，與單純文字內容有所不同的是，因為圖解可能會影響內容正確性，所以務必注意由於圖解屬於依賴視覺的傳達方式，其外觀會大大影響到理解的難易度；也就是說，依據圖解製作的差異，反而可能會產生妨礙內容理解的危險性。

雖然 MS Office 中，製作圖表的 SmartArt 功能也十分方便，但由於會自動調整而稍嫌難使用。若是簡單的圖表，其實利用圓形、矩形、直線等進行組合就能完成，雖然製作過程稍微費點功夫，但是自由度較高並且容易再編輯，之後使用上會較為便利。

✗ 只有文字

> # 「デザイン」の重要性
>
> ● 効率的かつ**正確に**相手に情報を伝える。
>
> ● 分かりやすい発表により、相手がもつ**印象**を良くする。
>
> ● 時間、紙面の制限の中でわかりやすさを考えれば、自らのアイデアが**洗練される**。
>
> ● 洗練された発表資料を用いたコミュニケーションは、グループ全体の**効率化**に繋がる。

○ 圖解

> # 「デザイン」の重要性
>
> ──④**全体の効率化**──
>
> ③洗練　①伝わる　②関心
>
> 発信者　受信者

圖解 ■ 比起項目標題等文字，若以圖解方式表示，更能夠直覺地理解內容。

表示流程或因果

表示構造或群組關係

圖解表示 ■ 以圖解表示事件關係的方法非常多樣化，需配合內容類別選擇使用。

如同 p.96 所說明，PowerPoint 與 Word 的
預設圖形其實不太美觀（特別是較舊版本
Office），若是考量文書資料外觀的話，雖然
不能使用預設圖形，但是每次編輯圖形時變更
設定也是非常麻煩。

在 PowerPoint、Word、Excel 內有設定為預
設圖案之功能，在已完成設定之圖形上點右鍵、
選擇「設定為預設圖案」，接下來所有圖形編
輯時都會套用此設定，而「設定為預設線條」、
「設定為預設圖案」「設定為預設文字方塊」等
功能可分別進行套用。

但是，這個功能只能在同一檔案內發揮效用，
無法直接複製套用在另一檔案，所以建議可以
將偏好的預設圖形設定存檔做為樣板，之後就
可利用樣板編輯文件較為方便。

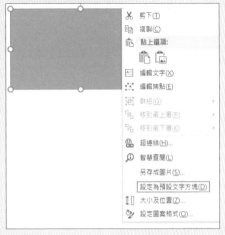

預設圖案 ■ 將設定完成的圖形設定為預設圖案。

想要統一已存在圖形的設定時，利用第 2 章所
說明的複製格式功能就非常方便。先選取想要
複製設定的圖形，點選「複製格式」，接著再
點選預備套用的圖形，這樣就能夠套用原本的
圖形設定。

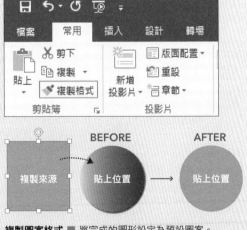

複製圖案格式 ■ 將完成的圖形設定為預設圖案。

3-2 活用外框

製作如企畫書、簡報投影片、研討會海報等吸引取向文件時，
常常會以框線框住文字，這邊將說明外框的使用技巧。

▓ 外框相當便利，但要注意使用方式

強調文章內容、群組化各種類別或是編輯流程
圖的時候，外框是非常重要的角色，包含各式
各樣的類型如圓形、矩形、橢圓形、圓角矩形、
星形等，也可以利用填滿或改變框線色彩，是
變換度非常自由的要素；若是使用方式錯誤，
反而會導致閱讀困難、外觀變差甚至破壞資料
內容，因此，**不要隨意地編輯外框，應該活用
外框技巧**以完成易讀且美觀的文書資料。

經常使用的外框1 ▓ 在流程圖、強調內容部份善加利用
外框的話，就能編輯出具有強弱差異的文書資料。

經常使用的外框2 ▓ 依不同群組分別編輯外框（左圖），或是在資料分散時利用填滿外框突顯（右圖）的話，即使再
複雜的資料也能迅速掌握其架構。

■ 避免混用不同種類圖形

「外框」包含有圓形、矩形、菱形、圓角矩形等，但在**單一文書資料中應盡可能統一使用的圖形。**橢圓或矩形、圓角矩形給人的感受印象各不相同，若同時併用不同圖形的話，可能會損害資料的整體感。

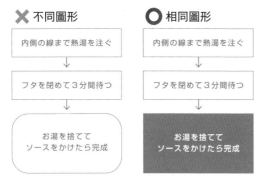

❌ 不同圖形

内側の線まで熱湯を注ぐ
↓
フタを閉めて３分間待つ
↓
お湯を捨てて
ソースをかけたら完成

⭕ 相同圖形

内側の線まで熱湯を注ぐ
↓
フタを閉めて３分間待つ
↓
お湯を捨てて
ソースをかけたら完成

統一外框類型 ■ 單一文書資料內若出現不同圖形的話，文件會失去統一感。

❌ 不同圖形

実験方法

種子の収集方法
シャーレに播種したところ、１週間程度で発芽した。本葉が出た時点でプランターに植え変えた。約１ヶ月で花がついたので、人工的に交配させた。結実し、果実が乾燥したのちに、種子の回収を行なった。

⭕ 相同圖形

実験方法

種子の収集方法
シャーレに播種したところ、１週間程度で発芽した。本葉が出た時点でプランターに植え変えた。約１ヶ月で花がついたので、人工的に交配させた。結実し、果実が乾燥したのちに、種子の回収を行なった。

❌ 不同圖形

植物の栽培と種子回収
●シャーレに播種したところ、１週間程度で発芽した。
●本葉が出た時点でプランターに植え変えた。
●約１ヶ月で花がつきはじめたので、人工的に交配させた。
●結実し、果実が乾燥したのちに、種子の回収を行なった。

⭕ 相同圖形

植物の栽培と種子回収
●シャーレに播種したところ、１週間程度で発芽した。
●本葉が出た時点でプランターに植え変えた。
●約１ヶ月で花がつきはじめたので、人工的に交配させた。
●結実し、果実が乾燥したのちに、種子の回収を行なった。

避免混用 ■ 混用或連結不同圖形是不適當的作法，若圖形形狀並無特殊涵義，建議統一圖形種類為佳。

■ 盡量避免使用「橢圓形」

若由易讀性與美觀度角度考量，應該避免使用橢圓形。扭曲的圓形並非協調美觀的形狀，且依據不同長寬、看起來就像是完全不同的形狀；因此若是常用橢圓的話，很容易編輯出無統一感的資料。建議**避開橢圓形，多使用圓形、矩形或圓角矩形**等。

❌ 橢圓

	自由度	平方和	F值	P值
密度	1	0.0001	0.329	10.57
形	1	0.0012	7.752	0.01
色	1	0.0015	9.476	0.09
密度×形	1	0.0001	0.638	0.01
密度×色	1	0.0012	0.019	0.89
形×色	1	0.0084	0.066	0.79
密度×形×色	1	0.0002	1.499	0.23
残差	27	0.0042		

⭕ 矩形填滿

	自由度	平方和	F值	P值
密度	1	0.0001	0.329	10.57
形	1	0.0012	7.752	0.01
色	1	0.0015	9.476	0.09
密度×形	1	0.0001	0.638	0.01
密度×色	1	0.0012	0.019	0.89
形×色	1	0.0084	0.066	0.79
密度×形×色	1	0.0002	1.499	0.23
残差	27	0.0042		

避免橢圓 ■ 雖然常以插入圖案框起強調部分，但應盡量避免使用橢圓形，可以使用矩形外框並加以填滿，如此不但易讀又美觀。

❌ 橢圓

内側の線まで熱湯を注ぎ、
フタを閉めて３分間待つ
↓
お湯を捨てて
ソースをかけたら完成

⭕ 矩形

内側の線まで熱湯を注ぎ、
フタを閉めて３分間待つ
↓
お湯を捨てて
ソースをかけたら完成

橢圓外框 ■ 由於橢圓的寬度不定，很難編輯出協調美觀的外框。

3-3 小心使用圓角矩形

由於圓角矩形給人高雅的印象，所以偏好使用者相當多。
使用圓角矩形時，務必注意不可過度圓角，並且必須統一其圓弧度。

■ 不可過度圓角

希望給人高雅溫和印象時，圓角矩形是非常具
有效果的圖形，但若是圓角弧度太過的話，外
觀就會變得較差，此外，圓角附近的文字若與
外框過於接近，也會讓人覺得緊迫。只要些微
的圓角就能得到充分效果，所以編輯圓角弧度
時，**圓弧度以最低限度**為佳。

✖ 過度圓角

トゲトゲしているより少し丸いほうが良い
かもれません。あんまり丸くてもおもし
ろみがありません。適度な丸みのある人
間になりたいものです。尖った四角より、
丸みのある四角の方が優しい印象にな
ります。でも、丸みが強すぎるとデザイン
的にあまりよろしくありません。ほんの少
しだけ丸みをもたせるのがよいです。

⭕ 適當

トゲトゲしているより少し丸いほうが良い
かもれません。あんまり丸くてもおもし
ろみがありません。適度な丸みのある人
間になりたいものです。尖った四角より、
丸みのある四角の方が優しい印象にな
ります。でも、丸みが強すぎるとデザイン
的にあまりよろしくありません。ほんの少
しだけ丸みをもたせるのがよいです。

冷蔵保存可　　冷蔵保存可

不可過度圓角 ■ 圓角過度的話，就變得不夠協調美觀。

■ 必須統一圓角弧度

改變圓角矩形的大小時，圓角的弧度也會自動
調整；若是單純複製之前編輯的圓角矩形重複
使用的話，單一文書資料內就會有各種不一樣
的圓角，因而失去文件的統一感及美觀度。所
以同時使用多個圓角矩形時，就必須要統一圓
弧度（請參考下頁説明）。

✖ 圓角弧度不同　　**⭕ 統一圓角弧度**

統一圓角弧度 ■ 使用多個圓角矩形時，必須要統一圓角
弧度。而隨著圖形擴大或是縮小，圓角也會跟著改變。

■ 不可扭曲圓角

若改變圓角矩形的長寬比，**圓角部分就可能扭
曲變形**，外觀變得不協調，以 PowerPoint、
Illustrator（CS6 前版本）編輯的話，就相當容
易犯下這個小錯誤。而在圓角矩形圖説文字部
分也會遇到相同情形，請記得務必要確認圓角
不能扭曲變形。

✖ 扭曲　　**⭕ 適當**

圓角變形 ■ 請務必確認圓角矩形的圓角未變形，若是像
左圖的圓角扭曲的話，給人的印象就會不好。

Technic ▸ 修正並統一圓角矩形的圓弧度

MS Office

修正圓角弧度

在 PowerPoint 等軟體內調整圓角矩形的話，圓角弧度也會更明顯（Keynote 則不會變換），此時則可**利用圓角調整功能進行修正並統一**，移動圓角弧形邊角的黃點即可修正弧度。

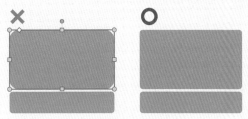

修正弧度 ▉ 在PowerPoint選擇上圖黃點，Keynote則選擇藍色點即可進行修正。

修正扭曲角度

在 PowerPoint 內，若圓角矩形之邊角有扭曲情形，可利用「編輯端點」功能進行各個端點（右圖黑點）的編輯以修正圓角角度；但因為實在有點麻煩且難以作業，**重新畫拉新的圓角矩形**還比較容易，新的圖形不會扭曲，也可以再用上述方式修改圓弧角度。

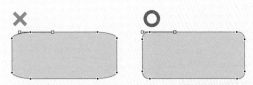

修正扭曲 ▉ PowerPoint內雖然可利用編輯端點功能修正扭曲部分，但因為相當費功夫，若有扭曲的話建議直接重做。

Illustartor

Illustrator（CS6 版本前）中，若修改圓角矩形長寬比的話，邊角圓弧度就會變形，因此應該避免直接畫拉圓角矩形。

首先先畫拉一般矩形，選擇「效果」→「風格化」→「圓角效果」就能完成圓角矩形，這樣製作的圓角矩形，就算之後如何修改長寬比或大小，邊角圓弧度都不會變形；當然統一圓角弧度（統一半徑大小）或之後變更修正弧度等也都十分容易。

3-4 圖案的填滿與線條

製作文書資料時，圓形或矩形等圖案插入非常有用，但若隨便配色的話，看起來會令人不舒服；建議在圖案填滿或外框線兩者之間選擇其一上色即可。

▓ 選擇填滿或外框其中之一即可

使用圖案功能以框住文字或編輯箭頭或圓形時，「填滿」及「線條」兩者皆可設定色彩；這時若在單一圖案的「填滿」及「線條」皆使用色彩的話，會給人過於雜亂的感覺。**選擇只有填滿上色，或者是只有線條用色**才是正確的方式。

雖然依版本不同有所差異，但是 MS Office 的預設圖案是填滿及線條皆有上色的狀態，務必要將其中之一的色彩設定改為「無」（請參考 p.97 的 TIPS）。

如同下圖，消除了填滿色彩或線條色彩其中之一的話，沒有不必要的要素，顯得清爽許多，無論在外框、流程圖、插圖、圖表等狀況皆適用這個規則。

填滿與線條 ▓ 所有的圖形（圖案）都可以分別設定填滿及線條色彩。

MS Office初始設定 ▓ 初始設定的預設圖案中，填滿及線條兩者皆有上色，只要將其中一項的色彩改為「無」即可改善圖案給人的印象。

✖ 兩者皆上色

カワウソが
大発生しています。

ワクワクするほど
知識は身についてきます

ファイルを圧縮

ファイルを解凍

山形のそばは、とても美味しいです。板そばや肉そばが名物です。宮城の牛タンはとても美味しいです。牛タン定食は、どの店舗でも、1500 円程度です。

占有率

A社　B社　C社　D社

⭕ 只有其中一項上色

カワウソが
大発生しています。

ワクワクするほど
知識は身についてきます

ファイルを圧縮

ファイルを解凍

山形のそばは、とても美味しいです。板そばや肉そばが名物です。宮城の牛タンはとても美味しいです。牛タン定食は、どの店舗でも、1500 円程度です。

占有率

A社　B社　C社　D社

填滿與線條只有其中一項上色 ▓ 填滿與線條的其中一項上色的話較為簡潔美觀。

■ 文字較多時，填滿上色較適當

文字係由線條所構成，因此文字與框線會相互
干涉，若文字較多時又增加框線的話，會給人
雜亂無章的感覺。

文字或外框較多時，就必須控制線條的使用，
也就是改用填滿色彩作為外框，但是必須注意
配色（請參考 p.174）。

線條上色 ■ 外框內文字較多時，填滿上色比起線條上色
會讓文字更為易讀。

■ 外框線條上色時，填滿色需較淡

外框與填滿兩者都想要上色時，若外框顏色較
淡，會顯得輪廓模糊不清，因此通常會選擇較
濃色彩作為外框；不過若是再搭配濃烈的填滿
色彩，顏色就會互相干擾、給人雜亂的印象，
導致注意力難以集中於文字上，因此需注意以
淡色作為填滿色。

填滿色較淡 ■ 框線與填滿兩者皆上色時，填滿色彩需為
較淡色系。

■ 線條粗細及其印象

將圖形加上外框時，可以指定線條的粗細度；
一般而言，線條較細可給人認真沈穩的印象，
無框線則給人現代簡潔的感受，另一方面，線
條愈粗則愈增添柔和感（某種層面也意味著較
幼稚感）。不過，如前面所述，也有干涉文字閱
讀、給人不好印象的線條。

總結而言，使用外框等圖案時，必須先正確地
認知線條有無或粗細所帶來的不同印象。

線條感受 ■ 框線愈粗的話，給人感受愈為柔和。

3-5 箭號圖案的使用方式

串連文章與文章、連接圖形與圖形或是製作流程圖的時候，就是箭號圖案的天下了。
但是箭號終究只是文件配角，絕對不能過於醒目。

■ 不可扭曲

箭號圖形不過於扭曲是絕對的規則。雖然無論
哪種軟體的預設箭號圖形外觀都相當平衡，但
與文字外形相同，若是任意修正就會變得不協
調，建議**不可修改箭柄粗細度及箭頭形狀**；若
需使用長度不同的箭號時，請注意需**統一箭頭
大小與箭柄粗細度**。

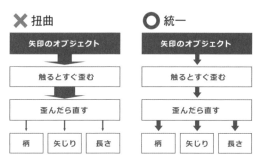

箭號不可扭曲 ■ 箭號變形的話就顯得不美觀，必須統一
箭頭大小與形狀以及箭柄粗細度。

■ 不可過於醒目

箭號是作為連結事件的圖形，由於其絕非文件
主角，若過於醒目反而會妨礙資料內容理解，
因此箭號應盡可能使用不顯眼的形狀及配色。
若使用既有色、淡色、灰色等顏色的話，就能
成為感覺沈穩的箭號。

謹慎使用箭號 ■ 箭號若過於醒目的話，會讓讀者難以專注在文件內容上。

■ 文字較多時，填滿上色較適當

文字係由線條所構成，因此文字與框線會相互干涉，若文字較多時又增加框線的話，會給人雜亂無章的感覺。

文字或外框較多時，就必須控制線條的使用，也就是改用填滿色彩作為外框，但是必須注意配色（請參考 p.174）。

線條上色 ■ 外框內文字較多時，填滿上色比起線條上色會讓文字更為易讀。

■ 外框線條上色時，填滿色需較淡

外框與填滿兩者都想要上色時，若外框顏色較淡，會顯得輪廓模糊不清，因此通常會選擇較濃色彩作為外框；不過若是再搭配濃烈的填滿色彩，顏色就會互相干擾、給人雜亂的印象，導致注意力難以集中於文字上，因此需注意以淡色作為填滿色。

✕ 填滿色較深

表の作り方
線が多くならないように注意しましょう。
行間も広めに設定！

〇 填滿色較淡

表の作り方
線が多くならないように注意しましょう。
行間も広めに設定！

填滿色較淡 ■ 框線與填滿兩者皆上色時，填滿色彩需為較淡色系。

■ 線條粗細及其印象

將圖形加上外框時，可以指定線條的粗細度；一般而言，線條較細可給人認真沈穩的印象，無框線則給人現代簡潔的感受，另一方面，線條愈粗則愈增添柔和感（某種層面也意味著較幼稚感）。不過，如前面所述，也有干涉文字閱讀、給人不好印象的線條。

總結而言，使用外框等圖案時，必須先正確地認知線條有無或粗細所帶來的不同印象。

現代而簡潔的印象

| 糖質 | 脂質 | タンパク質 |

柔和而平易近人的印象

| 糖質 | 脂質 | タンパク質 |

線條感受 ■ 框線愈粗的話，給人感受愈為柔和。

3-5 箭號圖案的使用方式

串連文章與文章、連接圖形與圖形或是製作流程圖的時候，就是箭號圖案的天下了。
但是箭號終究只是文件配角，絕對不能過於醒目。

■ 不可扭曲

箭號圖形不過於扭曲是絕對的規則。雖然無論哪種軟體的預設箭號圖形外觀都相當平衡，但與文字外形相同，若是任意修正就會變得不協調，建議**不可修改箭柄粗細度及箭頭形狀**；若需使用長度不同的箭號時，請注意需**統一箭頭大小與箭柄粗細度**。

箭號不可扭曲 ■ 箭號變形的話就顯得不美觀，必須統一箭頭大小與形狀以及箭柄粗細度。

■ 不可過於醒目

箭號是作為連結事件的圖形，由於其絕非文件主角，若過於醒目反而會妨礙資料內容理解，**因此箭號應盡可能使用不顯眼的形狀及配色**。
若使用既有色、淡色、灰色等顏色的話，就能成為感覺沈穩的箭號。

謹慎使用箭號 ■ 箭號若過於醒目的話，會讓讀者難以專注在文件內容上。

■ 關於箭號

雖然 MS Office 中內建有各式各樣的箭號圖案，但幾乎都過於醒目；雖然在色彩上多費點功夫（改用淡色等）調整也可以，但也能利用其他形狀的圖形取代。

如同右方範例，不選擇立體且華麗的箭號，而**改用簡單線條編輯的箭號（參考下方 TIPS）或是三角形（▼）**的話，就能完成簡單且適度的箭號圖形。

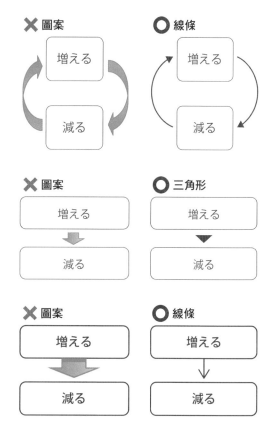

TIPS 調整箭號外形

使用箭號圖案
使用 MS Office 的圖案插入功能畫拉箭號時，可移動圖形上的黃色圓點調整箭頭形狀與大小、箭柄粗細及長短。

使用線條箭號
在直線或是曲線上點選右鍵，依序進入「設定圖案格式」→「線條」→「粗細與箭號」的話，就能夠自由修改箭頭的形狀或大小。

Column ▸ 活用既有圖案

既有圖案過於華麗

MS Office 內即有支援流程圖及圖解製作的功能（SmartArt），但較舊版本的預設色彩及字型不夠協調美觀。

若有過多的「陰影」、「漸層」、「外框」、「立體感」等多餘裝飾的話，就會難以集中於文件內容，而過於華麗的裝飾則會破壞投影片整體的統一感。

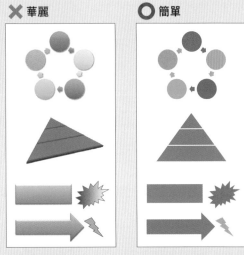

✗ 華麗　　　○ 簡單

消除既有裝飾 ■ MS Office內建裝飾過於華麗，反而會導致無法集中於內容，建議刪除陰影、立體感及漸層等效果。

消除陰影、外框、立體感、漸層等效果

若沒有漸層、陰影、立體感等複雜裝飾，就能完成不給閱讀者壓力的設計，所以建議刪除這些多餘的效果，簡單的圖形最容易讓人了解。

不要使用複雜圖案

避免使用 MS Office 內建的複雜圖案，但若是圓形、矩形、三角形、簡單箭號或圖說文字框的話就沒有問題，而右圖等複雜圖案反而會妨礙注意力的集中。

避免使用既有的複雜圖案 ■ 避免類似上圖的圖案，使用簡單的圖案即可。

不要扭曲圖說文字框

與箭號相同，需避免扭曲「圖說文字」外框。在 PowerPoint 內若是縱向或橫向拉長圖說文字框的話，突出部分就會變形、甚至看起來不像圖說框（如右圖）。由於扭曲圖形會惡化文書資料印象，建議不要使用扭曲的圖說文字框（請參考下一頁下方的 TIPS）。

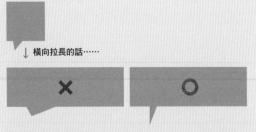

↓ 橫向拉長的話……

避免圖說文字框扭曲 ■ 在PowerPoint內，縱向或橫向拉大縮小圖說文字框的話，突出部分就會變得扭曲。

透過雙擊圖形→「圖案外框」→「無外框」或是「圖案效果」→「無陰影」等步驟可簡單地修正 MS Office 圖案的多餘裝飾。

另外，在圖案上點選右鍵→「設定圖案格式」，可以變更填滿色、陰影、漸層或立體感等設定；

例如要消除陰影的話，就將「陰影」選項改選為無陰影，使用 Mac 則在「陰影」設定中勾除「陰影」選項。

若使用 SmartArt 功能，則盡可能選擇較為簡單的設定。

SmartArt ■ 選擇較少裝飾的類型。

手動刪除裝飾 ■ 可利用「圖案外框」「圖案效果」「圖案設定格式」以消除線條或陰影等。

編輯圖說文字框最簡單的方法，就是利用 PowerPoint 內的**編輯端點**功能，在圖形上點擊右鍵→「編輯端點」，藉由此功能移動圖說文字框的單點位置，調整為適當的形狀。

另一個方法則是利用 PowerPoint 的「**合併圖案**」（請參考 p.111）。如下方右圖，製作出三角形與矩形之圖形，接著同時選擇兩個圖案後，Windows 系統選擇「合併圖案」→「聯集」，Mac 系統步驟則是按右鍵→「群組」→「聯集」，即可結合兩個圖案。

方法1：以編輯端點修正圖說文字框 ■ 可以編輯端點，就代表能編輯圖形，圖說文字框的扭曲也能輕易修正。

方法2：聯集 ■ 在 PowerPoint內可以合併複數圖案，除了圖說文字框外，也可以適用於各式各樣的圖案。

3-6 框線與文字的組合

這裡將介紹圖形與文字的組合方式。
框起文字時，外框內務必要設定有「留白」，若沒有留白的話，會非常不易閱讀且外觀不協調。

■ 務必留下空白

時常有將單詞或文章加以外框的情形，這時需注意「文字與外框的距離」。若文字過度貼近外框的話，會產生壓迫感而降低文件可讀性，所以絕對不要抱持「雖然有點勉強但可以收在框內就好」的想法。當文章加有外框時，建議**上下要保留有1個文字以上的空白**；若文章無法收入框內，也不可任意減少留白處，而是必須減少文字數量、縮小文字尺寸等，如此一來就會變得較為易讀。

不只是文章，即使是較短語句也必須留白，選擇較大的外框為佳；雖然只是一點點空間，但累積下來仍會大大影響文章整體的易讀性。

✘ 沒有留白

枠の中に単語や文章を入れるとき注意したいのが「文字と囲みの接近」。ギリギリだけど収まったからいいなんてことはありません。

◯ 1個文字大小的留白

枠の中に単語や文章を入れるとき注意したいのが「文字と囲みの接近」。ギリギリだけど収まったからいいなんてことはありません。

留白非常重要 ■ 在外框內編輯文字時，若能保有1個文字大小左右的留白，就能消除壓迫感，不會給予閱讀者壓力。

✘ 沒有留白

白鳳の森公園とは

白鳳の森公園は多摩丘陵の南西部に位置しています。江戸時代は炭焼きなども行われた里山の自然がよく保たれています。園内には、小栗川の源流となる湧水が5か所ほど確認されています。地域の人々の憩いの場になるとともに、希少な植物群落について学習できる公園として愛されています。

園内の動植物

植物は四季折々の野生の植物が500種類以上が記録されており、5月には希少種であるムサシノキスゲも観察することができます。動物もタヌキやアナグマ，ノネズミなど，20種類の生息が確認されています。昆虫はオオムラサキなどの蝶をはじめ、6月にはゲンジボタルの乱舞も見ることができます。

◯ 1個文字大小的留白

白鳳の森公園とは

白鳳の森公園は多摩丘陵の南西部に位置しています。江戸時代は炭焼きなども行われた里山の自然がよく保たれています。園内には、小栗川の源流となる湧水が5か所ほど確認されています。地域の人々の憩いの場になるとともに、希少な植物群落について学習できる公園として愛されています。

園内の動植物

植物は四季折々の野生の植物が500種類以上が記録されており、5月には希少種であるムサシノキスゲも観察することができます。動物もタヌキやアナグマ，ノネズミなど，20種類の生息が確認されています。また，昆虫はオオムラサキなどの蝶をはじめ、6月にはゲンジボタルの乱舞も見ることができます。

絕對要保有留白處 ■ 若是具有多行內容的文章，務必要在上下左右保有1個文字大小的留白；即使要稍微縮小文字或是減少文字數量，留白設定對閱讀者而言還是較為貼心的設計。

■ 必要留白會依文字量改變

雖然留白建議為 1 個文字大小，但最適當的留白寬度其實會依文字數量有所變化；一般而言，**文字愈多則留白愈多、文字愈少則留白愈少，**這與「文字愈多、行距愈大則會更為易讀」的考量點是相同的。

文字數量非常少的時候，保有 1 個文字大小的留白設定會讓文件顯得空洞，因此留白大小仍需搭配文字數量進行調整。

✖ 1個文字大小的留白

白鳳の森公園は多摩丘陵の南西部に位置しています。江戸時代は炭焼きなども行われた里山の自然がよく保たれています。園内には、小栗川の源流となる湧水が5か所ほど確認されています。地域の人々の憩いの場になるとともに、希少な植物群落について学習できる公園として愛されています。

植物は四季折々の野生の植物が 500 種類以上が記録されており、5 月には希少種であるムサシノキスゲも観察することができます。動物もタヌキやアナグマ、ノネズミなど、20 種類の生息が確認されています。また、昆虫はオオムラサキなどの蝶をはじめ、6 月にはゲンジボタルの乱舞も見ることができます。

毎週土曜日には、ボランティアガイドの方による野草の観察会が催されています。身近な植物の不思議な生態や、希少な植物について、興味深い話をきくことができます。　植物は四季折々の野生の植物が 500 種類以上が記録されており、5 月には希少種であるムサシノキスゲも観察することができます。

○ 2個文字大小的留白

白鳳の森公園は多摩丘陵の南西部に位置しています。江戸時代は炭焼きなども行われた里山の自然がよく保たれています。園内には、小栗川の源流となる湧水が5か所ほど確認されています。地域の人々の憩いの場になるとともに、希少な植物群落について学習できる公園として愛されています。

植物は四季折々の野生の植物が 500 種類以上が記録されており、5 月には希少種であるムサシノキスゲも観察することができます。動物もタヌキやアナグマ、ノネズミなど、20 種類の生息が確認されています。また、昆虫はオオムラサキなどの蝶をはじめ、6 月にはゲンジボタルの乱舞も見ることができます。

毎週土曜日には、ボランティアガイドの方による野草の観察会が催されています。身近な植物の不思議な生態や、希少な植物について、興味深い話をきくことができます。　植物は四季折々の野生の植物が 500 種類以上が記録されており、5 月には希少種であるムサシノキスゲも観察することができます。

✖ 1個文字大小的留白

○ 0.5個文字大小的留白

都会の中の大自然、白鳳の森公園

✖ 1個文字大小的留白

○ 更少的留白

適當的留白 ■ 左側範例為上下左右皆設定有1個文字大小的留白，但是文字數量差異，其狹窄壓迫感也會有所不同。文字較多時（最上方範例），留白設定為1個文字大小也相當適合，而下方兩例則是文字較少的話，留有1個文字大小的留白反而顯得有些空蕩蕩的。

Technic ▸ 留白編輯方式

MS Office 編輯留白

在 MS Office 中，可以在矩形或圓形圖案內直接輸入文字，也可以藉由設定文字方塊背景色，讓文字看起來像是在方框內，不過這些方式卻有留白處過於狹窄，或是依字型不同、文字可能較偏上方以致留白處不平均等問題（尤其是使用 Meiryo 字型就會產生這種問題），而解決方法有兩種。

①圖案與文字分開編輯

解決上述問題最簡單的方法，就是將圖案與文字分開編輯，也就是如右下角範例，在沒有編輯文字的矩形圖案上重疊無背景色的文字方框，如此一來就能分別調整大小或位置，藉此完美地配置文字。

一邊按著 Ctrl 鍵（Mac 則是 ⌘ 鍵）、一邊按著箭頭鍵的話，就能夠些微調整文字方塊及圖案的位置。

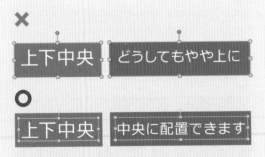

上下的留白要平均 ■ 在圖案內輸入文字的話，上下的留白會變得不平均，反而惡化資料印象；但若是將圖案與文字分開編輯配置的話，就能輕鬆解決這個問題。

✖ **直接輸入**

> 白鳳の森公園は多摩丘陵の南西部に位置しています。江戸時代は炭焼きなども行われた里山の自然がよく保たれています。園内には，小栗川の源流となる湧水が5か所ほど確認されています。地域の人々の憩いの場になるとともに，希少な植物群落について学習できる公園として愛されています。

直接輸入的話 ■ 在圖案內直接輸入文字的話，上下左右的留白處無法平均，且整體留白處也不足夠。

⭕ **分別編輯**

> 白鳳の森公園は多摩丘陵の南西部に位置しています。江戸時代は炭焼きなども行われた里山の自然がよく保たれています。園内には，小栗川の源流となる湧水が5か所ほど確認されています。地域の人々の憩いの場になるとともに，希少な植物群落について学習できる公園として愛されています。

分別編輯外框與文字 ■ 在外框內插入另外編輯的文字方塊，就能夠編輯出上下左右平均的留白處。

②留白的設定（特別是**Word**）

使用 PowerPoint 時，以方法①最為簡單，但在文字較小的 Word 軟體內，或許**手動修改圖案內（或是文字方框內）的留白處並輸入文字最為適當**。選取文字方塊或圖案並點選右鍵，Windows 循「設定圖案格式」→「文字選項」→「文字方塊」按鈕，Mac 則循「格式化圖案」→「文字方塊」進入文字方塊設定視窗，修正上下左右的留白大小；即使上下留白的數值一致，但由於字型不同，留白處仍可能不平均，有時需要進行些微調整，

另外，若直接在圖案中輸入文字時，也別忘了設定行距（請參考 p.58 Technic）。

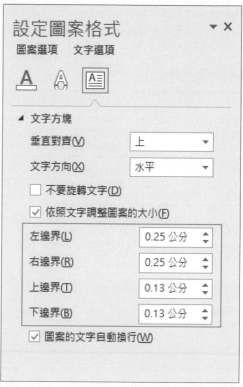

留白的設定 ▇ 盡可能將上下左右的留白處設定為文章的 1 個文字大小，數值部分只能一邊調整一邊決定，而依據字型不同，上下左右的留白數值也可能有所不同。

3-7 使圖解易讀且美觀

由於圖解係組合多個圖形圖案而成，要件增加也就容易降低其易讀性，因此，需請多加留意以完成可直覺理解的簡單圖解。

■ 圖解簡單化

編輯簡單圖解時，最重要的就是**避免增加色彩種類**，任意地使用色彩會喪失統整感，而利用同色系的深淺色或是使用灰色等無彩色系則可降低色彩數量。

如同圖案使用的說明，填滿及線條最好**只選其一上色**，兩者都上色的話會顯得過於繁雜而難以辨識文字。

避免增加圖案形狀也非常重要，應盡可能使用相同形狀的圖形進行搭配組合，而編輯簡潔圖解的技巧還包括避免使用過度圓角的矩形以及橢圓形。

✘ 色彩或顏色種類過多

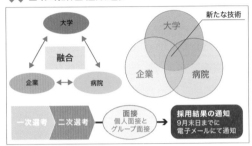

◯ 簡潔方式

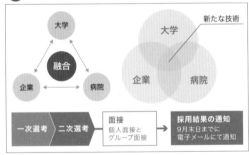

簡潔的圖解 ■ 請注意圖解本身不要過於複雜。

■ 自然地引導視線

橫書文件的閱讀視線為左上至右下，若資料由右至左、由下至上編輯的話，會妨礙視線的自然動線並造成閱讀者的壓力。若無特殊用意或單純是編輯者的偏好，請務必避免由下至上、由右至左或逆時針方向編輯圖解。

✘ 由右至左
◯ 由左至右

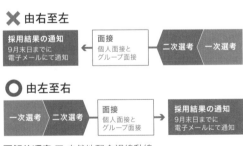

圖解的順序 ■ 自然地配合視線動線。

✘ 逆時針方向
◯ 順時針方向

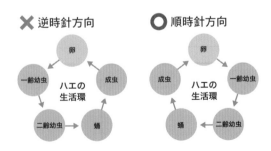

統整流程圖的位置與大小

製作流程圖時，將語句或文章框起、並以箭號連結的話會變得更易理解，這時若是沒有統整外框大小及位置的話，看起來會相當不協調，所以無論文字數量多寡，都必須統整外框大小與形狀。另外，謹慎地使用箭號圖案也是美觀圖解的編輯技巧。

✗

つまづいて転ぶ

メガネが傾く

前が見えなくなる

〇

つまづいて転ぶ

メガネが傾く

前が見えなくなる

文字加框方式 ■ 外框統整為相同形狀大小，會較為協調美觀。

✗ 以箭號連結文字

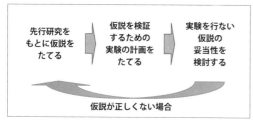

〇 以方塊框起並統整其外形

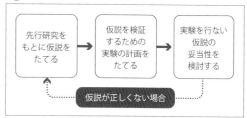

✗ 方塊的位置或大小各不相同

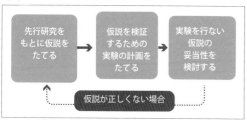

〇 方塊的位置或大小經過統整

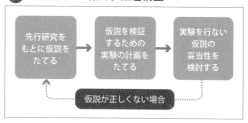

複雜的流程圖 ■ 編輯複雜資料內容時，文字框也需整齊地排列，並遵守圖案製作的規則（線條與填滿兩者擇一上色、圓角弧度不要太多、統一外形、避免箭號過於醒目等）。

避免配色妨礙視線

不同色彩（詳細可參考 p.168）吸引目光的能力也有所差異，鮮豔明亮的顏色會比淡薄灰暗的顏色更引人注目，所以，比起綠色或藍色，一般而言紅色的吸引力會更為強烈。因此，如同右方流程圖，若在流程圖後端選用紅色的話，讀者視線就容易直接移往後端而忽略前端內容。若是色彩本身並無特殊涵意或是各個項目重要性並無差異時，流程圖前端處應該搭配引人注目的強烈色彩。

✗ 視線由右開始

〇 希望視線由左開始

色彩的吸引力 ■ 使用吸引力強烈的色彩時，請勿與視線動線相反。

3-8 圖像的基本知識

使用電腦製作或編輯的圖像可分為點陣形式及向量形式兩大種類。
請了解各自的特徵或優缺點後，活用圖像功能進行文件編輯。

■ 點陣圖檔與向量圖檔

圖像可分為點陣形式與向量形式兩大種類。**點陣形式是使用像素陣列表示圖像**（副檔名為 jpg、png、bmp、tiff 等），分別定義每個像素的色彩，而在一定面積下的像素（表示為 ppi）愈多的話，圖像就會愈鮮明且解析度愈高。數位相機內的照片或是網頁上的插圖都屬於點陣圖檔。

向量形式則是以數學方程式計算座標與輪廓線長度及角度，再搭配色彩資料表示圖像（副檔名為 eps、ai 等）。Word、PowerPoint 內的圓形、矩形等圖案即為向量形式，文字與 Excel 圖表也屬於向量形式資料。

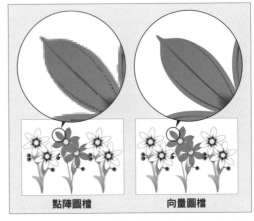

兩種圖像形式 ■ 放大點陣圖檔與向量圖檔時，就可發現外觀上的差異。

點陣圖檔　　　　　向量圖檔

■ 優點與缺點

由於點陣圖檔為像素組成，如右圖所示，過度放大的話就可以看到一格格的像素且輪廓變得模糊；另一方面，無論再怎麼放大向量圖，其輪廓都不會模糊，可以無限制地放大或縮小，而向量圖檔也可以無數次地修正輪廓線形狀、線條或填滿的色彩等。

兩者的檔案大小也有所差異；一般而言，點陣形式檔案的尺寸是依據圖像大小及解析度而定；另一方面，向量形式是利用座標表示圖像，愈複雜的圖像就會增加必須描繪的座標數，檔案尺寸也會隨之變大。

另外，點陣形式的 jpg 格式屬於不可逆的失真壓縮，每次開啟圖像後存檔就會再次進行壓縮處理，使得畫質愈來愈差，所以務必要記得保留原始檔案。

照片為點陣形式 ■ 放大時可看見像素。

MS Office圖案為向量形式 ■ 無論如何放大也不會變得模糊。

Column ▸ 圖像編輯軟體

點陣圖檔的編輯

照片或是已經圖像化的插圖等，可以利用點陣圖像的加工軟體進行編輯。Photoshop 本來就是高功能軟體工具，能夠完成所有點陣圖像的相關編輯工作；若想要簡單地加工編輯，可使用電腦內建的影像中心、小畫家或預覽程式較為方便。而無論使用哪種軟體，都能夠進行圖像調整或簡單色彩編輯等作業。

類似 Photoshop 的高功能點陣圖像編輯軟體還有免費軟體的 GIMP。

GIMP ■ 可精密地編輯調整點陣圖像。

向量圖檔的編輯

製作簡單的插圖或插畫時，通常會以向量形式（eps、ai 格式）編輯，而最正宗的軟體即為 Illustrator；但即使是 PowerPoint、Word、Keynote 等簡報軟體，也可以製作出簡單的向量形式插圖（請參考 p.109）。

具備類似 Illustrator 高功能的向量圖像編輯軟體還有免費軟體的 Inkscape。

Inkscape ■ 可描繪複雜的向量圖像。

	點陣形式	向量形式
正宗	Photoshop	Illustrator
簡單	影像中心 小畫家（Win） 預覽程式（Mac）	Powepoint Keynote
免費	GIMP	Inkscape

圖像編輯軟體 ■ 有高單價的編輯軟體，也有免費軟體可供使用。

3-9 點陣圖檔的使用方式

若能確保充足解析度並調整色調，點陣圖像就能顯示得相當協調美觀。
藉由裁剪等方式去除多餘部分也有其效果。

■ 適當的解析度

若點陣圖解析度不足的話，看起來就顯得不夠美觀。若需投影至螢幕時，要避免放大（倍率100％以上）使用；若是用於印刷資料時，必須準備解析度高的圖檔，但解析度太高的話，檔案大小會變得過大，所以，除非是交給印刷公司（要求300ppi），否則只要看不到像素就沒有問題了。

高解析度的圖像　　　　低解析度的圖像

解析度 ■ 解析度若是不夠充足的話，圖像看起來就不夠鮮明。

■ 變更彩度或明度

生物或食物照片的彩度或明度會大大影響其印象，除了 p.105 所舉例之點陣圖編輯軟體外，Word 或 PowerPoint 也可以進行色調的調整，像是變更對比、重新著色或調整灰階等都非常容易。

彩度低 ←――――――――→ 彩度高

明度低 ←――――――――→ 明度高

彩度與明度 ■ 變更鮮豔度或明亮度，編輯為容易閱讀之圖像。

■ 裁剪與移除背景

點陣圖像、尤其是照片，包含有許多如背景等多餘的項目，多餘資訊反而可能會成為雜訊，進而妨礙文書資料的理解。

遇到這種情形，**可以裁剪一部分的圖像**（裁剪或剪下）或是**移除背景**，盡可能地消除不必要的雜訊（請參考下一頁）。

裁剪

移除背景

裁剪部分圖像 ■ 藉由裁剪及移除背景，只取用必要的部分圖像。

Technic ▸ **MS Office** 裁剪與移除背景

裁剪

MS Office可裁剪圖像，且能多次變更裁剪範圍。

①雙擊圖像，「圖片工具」→「格式」→「裁剪」。

②移動黑色框線，調整保留下來的範圍。

③調整完成後，點擊圖像外側即可結束。

①選擇「裁剪」

②調整保留部分

③完成！（右側為放大圖）

移除背景

在 MS Office 中，若有單純的背景，可以將圖像背景移除。

①選取圖像下點選「移除背景」。

②自動辨識背景後，預定移除部分會變紫色，若預定區域不正確，則藉由「標示區域以保留」或「標示區域已移除」功能進行微調。

③確定預定消除區域皆變為紫色後，點選「保留變更」即完成。

①選「移除背景」

②調整保留範圍

框起保留部分進行調整

增加保留／移除部分

③確定移除區域

預定消除區域會變紫色

④完成！

移除背景 ■ 因背景過於複雜導致無法正確辨識背景區域，所以必須要進行微調。

3-10 向量圖檔的構造

這裡將為大家介紹關於向量圖檔的構造，以及 PowerPoint、Word、Keynote、Illustrator 等軟體共通的圖像製作方式。

■ 利用點與角度決定線條

向量形式的線條，係**藉由端點與以其作為起點的線條角度及長度進行定義**。如同右圖所示，可以指定控點的角度與長度；因此，調整端點位置與控點方向及長度，就能完成需要圖形。
要改變線條形狀時，可以①轉動線條端點的控點以改變線條方向、②延伸控點長度，彎曲度也會改變、③也可以移動端點位置，變換整體輪廓外形；**端點位置與控點角度可多次編輯**。

向量圖像基礎 ■ 可以編輯點與控點的角度及線條。

■ 重疊編輯

向量形式的插圖，可藉由分別製作一小部分後再行重疊之方式完成複雜的圖像。例如下圖的電燈泡插圖，先分別製作出玻璃、光澤、螺旋等部分，再一邊留意這些部位的上下順序（由前往後）、一邊重疊各個部份圖像；會被遮蓋而無法被看到的部分（燈泡下方等），其外形就不需太過在意了。

最背面 ← → 最前面　　　　完成！

重疊

向量圖像的製作方式 ■ 組合各部位進行編輯。

Technic ▶ 以MS Office編輯向量圖像

試著實際畫畫看

雖然也可以從全白的版面開始，但若有草圖的話會較容易編輯；拍下想畫物品的照片、將素描版本掃描或拍照作為草圖都沒有關係，無論使用何種方式進行，將作為草圖的圖像貼於PowerPoint頁面上即為第一步。

這裡將使用素描為草圖製作小鳥的向量圖像，將草圖貼於PowerPoint頁面，由「圖案」內

點選「線條」並選擇「手繪多邊形」，接著進行描畫。

手繪多邊形 ■ 由圖案選項內選擇手繪多邊形。

將凹凸處與尖端以直線連結

補充 圖形的閉合法

若無法完美地閉合圖形時，可在閉合處之前先雙擊以結束編輯，接著在線條上點選「右鍵」→「編輯端點」→「關閉路徑」，就能將圖形閉合完成。

①描畫端點

點選尖銳點或凹凸處（備註：不是拖曳）以製作端點；雖然沒有規則，但端點還是較少為佳，由於之後還可以再增加端點或是調整其位置，

就別想太多、先減少端點數量吧。

編輯到了最後，若點選最初的端點就能完成閉合的圖形。

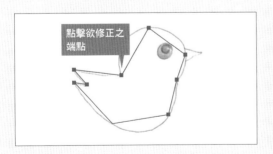

點擊欲修正之端點

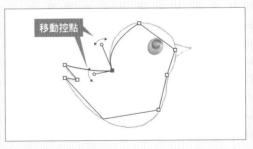

移動控點

②調整端點

完成閉合圖形後即可編輯各個端點。首先在線條上點選右鍵、選擇「編輯端點」，如此端點會表示為■，如有必要，就再調整端點位置。

③將直線變為曲線

點選預備編輯之端點就會出現控點，藉由轉動或延伸控點，沿著草圖進行調整，可個別移動尖角兩側的控點。

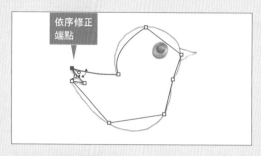

依序修正
端點

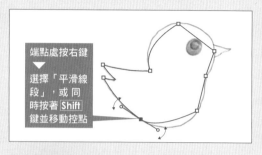

端點處按右鍵
▼
選擇「平滑線
段」，或同
時按著 Shift
鍵並移動控點

④配合草圖調整線條

完成 1 個點後再編輯下一個端點，藉由移動端點位置與控點以調整線條形狀，若端點過多造成困擾的話，則可在端點上點選右鍵，選擇「刪除端點」，若想增加的話，則在欲增加位置按右鍵後選擇「新增端點」。

⑤平滑線段

若要使線條平滑，就必須讓兩側的控點連動作業。例如在修正鳥腹部分的時候，需在端點處按右鍵後選擇「平滑線段」，或者是一邊按著 Shift 鍵、一邊移動控點，這麼一來就能畫出平滑的線條（如下圖）。

補充 使尖角平滑化

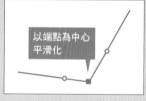

若在角落點選取
平滑線條

以端點為中心
平滑化

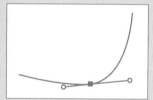

線條會變得平滑

⑥完成第一層作品

所有端點修正完成後，就完成如同草圖一般的向量形式線條，也就是身體部分；如有需要，當然還是可以再進行多次調整。

⑦準備細部部位

以同樣的辦法描繪出眼睛、鳥喙等不同色彩的其他部位，圓形眼睛部分，以自由畫方式描繪也可以，利用內建的圖案也可以。

⑧上色

將各部位上色，之後也可以再自由變更色彩，依實際需求為外框或填滿處著色。

若順序錯誤的話⋯

⑨重疊後完成

上色後進行各部位重疊作業，每一部位的重疊順序可由「排列」→「上移一層」/「下移一層」進行變更。

描繪困難圖形

若分別描繪出各個部位，也能完成困難的插圖，下圖就是近似照片的插圖。

完成品

依各部位分解的話

TIPS **合成向量圖像**

PowerPoint可合併多個向量圖像或裁切重複部分，若是PowerPoint 2013後版本，可直接選擇繪圖工具內格式的「合併圖案」功能（若是PowerPoint 2010則必須再設定）。選取預備合併的圖形後點選合併方式的話，就能獲取各式各樣的結果，而依據選取圖形的順序，其產生結果也會有些許不同。

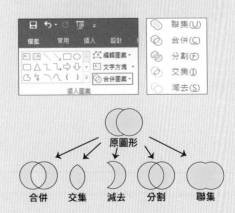

補充 **Keynote** 的向量繪圖

若使用Mac的Keynote軟體，建議啟用「曲線會預設為貝茲曲線」功能；比起PowerPoint更能夠輕鬆地（與Illustrator相似）繪製向量圖像。

3-11 圖片內加註說明

有時會在文書資料內的圖片加註說明，但若直接將文字重疊於圖片上會變得難以辨識。
善加利用引出線或是描邊字，文字說明才不會變成困擾。

■ 引出線與描邊字

時常有組合了照片、圖片與文字的圖解，這個
時候若是完全不費功夫、直接將文字重疊於圖
片中的話，會變得相當難以閱讀。

這時應該**將文字拉到外側並以引出線連結，或
是將圖中文字編輯為描邊字**（請參考 p.49 的
Technic），就能完成容易閱讀的圖解。

✖ 文字直接重疊於圖中

● 使用引出線

引出線與描邊字 ■ 在照片或圖解中加入文字時，利用引出線或是描邊字更為有效。

■ 引出線規則為細線

引出線的連結方式會完全改變圖片給人的印象。右上方圖例中，由於線條角度不一致且略嫌過粗，外觀看來較不美觀；而右下方兩個圖例，連結引出線時若能**確立個人規則（角度或長度等）並維持統一感**的話，看起來就會相當協調美觀且易讀。

另外，若背景較複雜時，引出線也會變得較難辨識，此時可在粗白線上再重疊細黑線，如此一來就會有如同描邊字的效果，因而跳脫背景色彩、成為容易辨識的引出線。

TIPS　引出線加上白邊

在 Office 內描繪引出線後，由圖案效果設定「光暈」為白色、透明度為 0，調整光暈大小即可在文字加上白邊（如同下方圖例的實線）；若希望能加上更明顯的白邊的話，則可比照描邊字作法，在實際黑線下重疊上較粗的白線（如同下方圖例之虛線）。

✕ 普通線條

〇 描邊線條

✕ 線條較粗且角度不一

〇 線條形式統一

〇 線條形式統一

引出線的正確規則 ■ 必須盡可能地統一引出線的角度及長度，另外，避免過粗的引出線也非常重要。

3-12 數值資料的表示方式

為了表示實驗或調查所獲取的數值，時常會需要使用表格或是圖表。
首先，先介紹關於表示數值資料的基本規則。

■ 使用表格？還是圖表？

表格與圖表的角色各不相同。一般而言，**正確數值非常重要時就使用「表格」呈現資料**，雖然較不容易直覺地了解內容，但可以呈現出各種相關的數據（樣本數等），比起圖表可提供更多的資訊量。

另一方面，**若是想了解資料整體傾向或類型時，一般則會使用「圖表」**，圖表可以將資料以視覺方式呈現，促進**直覺式的理解**，但就無法表示出詳細數值或其相關資料。

究竟適合哪種呈現方式雖然會因資料種類、使用場合、資料本質而有所不同，但需先了解個別的優缺點才能夠分類使用。一般而言，投影片會較適合使用圖表，但若是需要認真閱讀的資料，也有較適用表格的情形。

想表示正確數值時→表格

●●	■■	▲▼	●■
AB	12	34	3.3
FF	12	65	4.5
DD	23	67	8.6
GR	34	87	4.3

表格 ■ 想要詳細表示正確數值時，表格較為適當。

■ 應該使用哪種圖表？

圖表分有圓形圖或直條圖等不同類型，使用方式也有一定的規則，大致而言包含以下基準。

- 想了解比例時，使用**圓形圖**或**環狀圖**；若是比較群組有 3 個以上，則建議使用**堆疊直條圖**。
- 想要比較數值不同的項目時（橫軸無標示數值），建議使用**直條圖**，但要注意項目過多的話會變得不易閱讀。
- 想要了解兩個類別之間的關係時，則使用**散佈圖**為佳，還可依需求標示近似直線。
- 想要了解某個類別的數值變化（時間變化等）（橫軸有連續數值時）時，則適合使用**折線圖**。

想表示傾向類型時→圖表

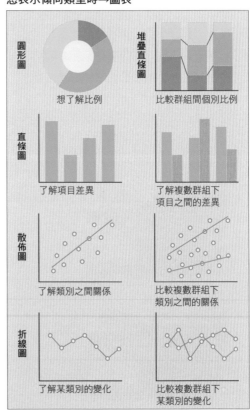

圓形圖：想了解比例　　　堆疊直條圖：比較群組間個別比例

直條圖：了解項目差異　　了解複數群組下項目之間的差異

散佈圖：了解類別之間關係　比較複數群組下類別之間的關係

折線圖：了解某類別的變化　比較複數群組下某類別的變化

圖表 ■ 想讓人簡單地了解資料類型的話，圖表是較適當的選擇，而圖表的分類使用也非常重要。

■ 圖表製作的相關規則

如前面所述，圖表是促進直覺式理解的工具，因此理想的圖表就是讓讀者能夠在一眼間理解內容。下述①～④項目為圖表設計之前必須知道的基本規則，以這些規則為基礎著手圖表製作作業吧。

①圓形圖或是堆疊直條圖，若是項目超過 6 個就會造成理解上的負擔，因此為了使類型更加明確，**項目較多時需統整項目後呈現**。

②若是座標軸範圍過廣，會難以比較出數值的差異，因而無法直覺地理解圖表；當座標軸不需要由 0 開始時，**適當地設定座標軸刻度範圍**是非常重要的。

③圖表可呈現出依據橫軸類別的差異時、縱軸類別的變化狀態；因此像是散佈圖等圖表，會以「**橫軸為原因**」、「**縱軸為結果**」的方式呈現，若是相反的話也可能招致誤解。

④需要留意橫軸項目的順序，時間順序、場所順序、內容順序等「**具意義的順序**」或是縱軸項目的大小順序等「**容易理解的順序**」都非常重要，圓形圖內的項目順序也套用此原則。

 ✕ 項目數過多
 ⬤ 項目統整後

 ✕ 座標軸不適當
 ⬤ 座標軸適當

 ✕ 橫軸為結果
 ⬤ 橫軸為原因

 ✕ 無意義的順序
 ⬤ 具意義的順序

直覺式的圖表 ■ 圖表的目的在於直覺地呈現類型模式。

■ 注意圖表過度用色

若色彩數量增加的話，會導致無法難以直覺地理解，因此只以同色系或類似色進行上色，或是只在需要注目部分上色等作法就非常重要，而圖表色彩若可以搭配資料主題色彩，就能避免資料看起來更為複雜。關於配色詳細說明，請參考下一頁或是 p.168 內容。

 ✕ 色彩數過多
 ⬤ 色彩數減少

圖表的配色 ■ 請避免使用過多色彩。

3-13 圖表製作方式

數據是資料的核心項目。表示數據的方式有圖表或是表格等選擇。
首先將先說明「圖表」，無論什麼類型的圖表，最重要的就是將其編輯為易讀的資料。

■ Excel圖表務必編輯後再使用

Excel 初始設定的圖表外觀不太美觀，雖然版本不同有所差異，但如同下圖，不但有過多的多餘類別，也看得出來偷工減料、沒有為讀者著想。雖然如此，Excel 的圖表編輯非常簡單，只要多費些功夫就能完成美觀的圖表。

這裡將以較常使用的「直條圖」、「折線圖」、「圓形圖」、「散佈圖」為例，介紹外觀美觀的圖表範例。

Excel初始圖表的外觀不佳 ■ 依照Excel初始設定（本例為Mac的Excel 2011版本）直接製作的圖表，由於其標記過於醒目、不必要的線條過多、加有陰影或漸層等效果，反而會給人煩雜的印象，字型（MS P黑體）也不容易閱讀，若是直接使用的話，無法完成美觀的文件資料。

■ 直條圖製作

列舉初始設定中，直條圖的問題點。

主要問題

① 直條的「漸層」及「陰影」是多餘的

② 字型不佳（全部為 MSP 黑體）

③ 直條較細，看起來顯無力

④ 圖表輔助線（橫線）過於醒目

⑤ 橫軸與縱軸顏色較淡，不易辨識

⑥ 圖例項目在圖表外側

⑦ 不需要圖表周圍框線

細節問題

① 座標軸數字太小

② 座標軸標題不易辨識

③ 縱軸範圍過廣且無意義

由於讀者關注的只有數據，所以應該**刪除無法協助理解數據的要素，盡可能的簡化圖表**。只要能改變字型（日文使用日文字型、英數字使用歐文字型）、去除漸層及陰影效果、加粗直條寬度（請參考 p.124），就能大大地改變直條圖印象。

初始設定的直條圖 ■ 過多裝飾如陰影、漸層或醒目的輔助線，由於初始設定的色彩看起來相當凌亂，但只要變換色彩就能大大地改變印象。另外，直條上方的線是表示誤差範圍的「誤差線」。

減少裝飾 ■ 去除周圍外框、取消直條陰影及漸層、改變直條色彩、加黑座標軸色、刪除多餘輔助線、誤差線色彩搭配直條色彩、加粗直條寬度（改變類別間距）、調整縱軸適當高度、圖例項目置於圖表中、變更文字字型；這麼一來應該就能充分地改善成為易讀的圖表。

設計不佳的圖例 ■ 雖然需視狀況而定，但立體感等裝飾效果通常都是讓圖表看起來更加複雜的原因，請留意以完成簡單的圖表。

■ 折線圖製作

列舉初始設定中，折線圖的問題點。

主要問題

① 標記之填滿與線條兩者皆上色

② 標記加有陰影及漸層

③ 標記外形不美觀

④ 橫軸與縱軸顏色較淡，不易辨識

⑤ 圖表輔助線過於醒目

⑥ 字型不佳

⑦ 圖例項目在圖表外側

⑧ 不需要圖表周圍框線

細節問題

① 縱軸數字太小

② 座標軸標題不易辨識

③ 縱軸軸數值過小

與基本直條圖相同，應刪除陰影或漸層效果，標記則改用●、框線色彩為「無」（或者填滿色為白）。

初始設定的折線圖 ■ 過多裝飾如陰影及漸層、過粗的輔助線、輔助線、陰影等。

修正後圖表 ■ 基本變更同直條圖作法，去除周圍外框、消除陰影及漸層、標記改為簡單的●、改變折線色彩、加黑座標軸色、刪除多餘輔助線、圖例項目置於圖表中、變更文字字型；這麼一來應該就能充分地改善成為易讀的圖表。

設計不佳的圖例 ■ 依據Excel版本不同，初始設定有時會自動在背景上色製作圖表，請務必刪除這個背景色；另外，由於不能同時在線條與填滿上色，若外框線條上色的話，填滿則選擇「白色」，若填滿已上色的話，則外框線條需選擇「無」。

▓ 圓形圖製作

列舉初始設定中，圓形圖的問題點。

主要問題

① 圖表整體皆有不必要的陰影

② 加有漸層效果

③ 色彩過於華麗

④ 不易辨識圖例項目

⑤ 字型不佳

⑥ 不需要圖表周圍框線

所有問題可由「資料數列格式」功能中手動進行簡單修正，但是圓形圖還有其他注意要點，那就是色彩彼此之間的接和感。顏色較多的話，就可能發生有衝突色彼此緊鄰，或是相似色過度接近以致於難以分別辨識的情形，這個時候建議在**個別項目之間加上白線**以做區隔。

初始設定的圓形圖 ▓ 光是陰影或漸層效果，圖表就給人繁雜的印象。

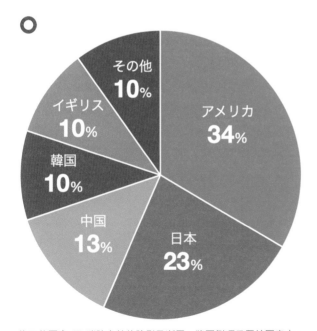

修正後圖表 ▓ 消除多餘的陰影及漸層、將圖例項目置於圖表中、變更文字字型、再加上白線作間隔的話，就能使圖表更易閱讀。而數值非常重要時，可將數字與圖例項目內容一同放入圖表內，當然，別忘了數字需選用歐文字型。

設計不佳的圖例 ▓ 當圖例項目放入圖表內時，背景色過深的話會使得黑色文字難以閱讀；另外應避免個別項目於填滿及外框線條皆有上色。

▓ 散佈圖製作

列舉初始設定中，散佈圖的問題點。

主要問題

① 標記加有陰影及漸層

② 標記之填滿與線條兩者皆上色

③ 圖表輔助線過於醒目

④ 橫軸與縱軸顏色較淡，不易辨識

⑤ 不需要圖表標題（或不適當）

⑥ 字型不佳

細節問題

① 不需要圖例項目（右側圖例之情形）

② 縱軸與橫軸數字太小

③ 縱軸軸數值過小

④ 橫軸的最小數值不恰當

⑤ 圖表周圍加了無意義之外框線條

基本上等同於直條圖，去除多餘的裝飾效果、並配合數據資料進而設定適當的數值範圍就能完成圖表。

初始設定的散佈圖 ▓ 過多裝飾如陰影、漸層或輔助線等，也可看出沒有多下功夫、而是直接採用初始設定色彩。

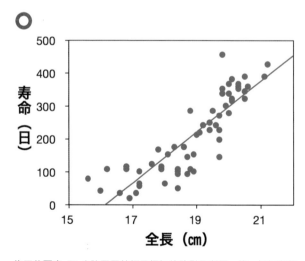

修正後圖表 ▓ 去除周圍外框及標記的陰影及漸層、統一標記與趨勢線色彩、刪除多餘輔助線、橫軸設定於適當範圍內、變更文字字型；這麼一來應該就能充分地改善成為易讀的圖表。

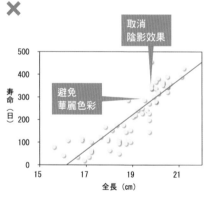

設計不佳的圖例 ▓ 初始設定之所有標記都加有陰影，故標記看起來輪廓不明確、缺乏簡潔感。另外，標記部分也應該避免使用過度鮮豔的色彩，座標軸數字使用日文字型也不適當。

▉ 直覺式理解

圖表的圖例項目愈多，理解的時間愈長，若是可以花時間閱讀的資料較沒關係，但像是簡報等圖表很快就會消失的場合，應該製作出能夠立刻理解、對閱讀者多加著想的設計。例如**將圖例項目配置於線條附近、統一所有用色**等，都能夠協助直覺式理解；另外這些作業不只在Excel 可執行，在 PowerPoint 等軟體上也能輕易地編輯。

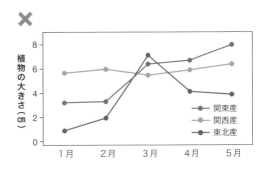

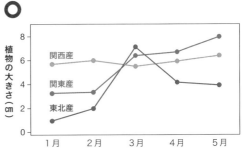

圖例項目置於線條附近 ▉ 對讀者而言，在有限的時間內——對照線條與圖例項目是非常辛苦的，若將圖例項目直接配置於線條附近，則有助於圖例的直覺理解。

圖例項目於圓餅內 ▉ 在圓形圖中，不另外加註圖例項目說明，而是直接將文字編輯於圓餅內的話，更能夠促進直覺式理解；但若圓餅範圍過於狹窄時，也可以善加利用引出線。

TIPS 維持格式貼上圖表

若將使用 Excel 製作之圖表貼於 Word 或 PowerPoint 時，格式編排或文字大小可能會任意變動，而在這些軟體上編輯圖表的話，可能又會產生更多麻煩的問題。

為了維持 Excel 編輯圖表之原有格式，點選「選擇性貼上」功能後，Mac 選擇「PDF」、Windows 則選擇「圖片（增強型中繼檔）」進行貼上作業，如此一來就能解決麻煩問題；不過被貼上的圖表就沒辦法再進行編輯。

3-14 圖表的應用

依據資料種類不同，圖表不只需要容易閱讀，還可分為吸引用圖表或是嚴謹的圖表，Excel 也能製作出這些類型的圖表。

吸引用的圖表

為了製作出能吸引興趣的圖表，圖表最好還是有些許華麗感，加上背景或白色輔助線等方法十分具有效果，這裡的圖示即為範例之一，而無論哪種圖表都能夠利用 Excel 的標準功能製作完成。

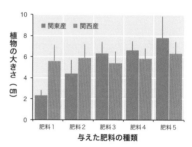

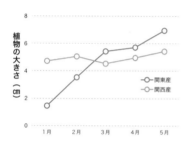

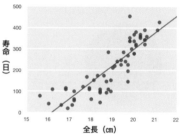

嚴謹的單色圖表

行政文件或論文所使用、嚴謹的單色圖表也能夠以 Excel 簡單地製作完成，請留意此時圖表的填滿或線條皆不上色（同一顏色的話就 OK）。

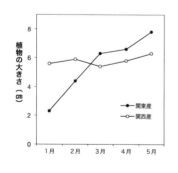

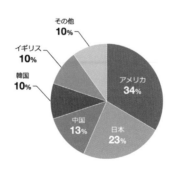

進化的圖表

除了目前為止所介紹的典型圖表外，Excel 還能
製作出各式各樣類型的圖表，以下皆為範例。
而 Excel 製成的圖表，可以使用 Illustrator 等其
他軟體再進行編輯，完成更進化的圖表，但必
須稍加留意以下說明的技巧。

TIPS **以 Illustrator 編輯 Excel 圖表**

使用 Illustrator 編輯 Excel 製作而成的圖表
時，因互換性問題常會產生麻煩，由於複製貼
上時會自動形成剪裁遮色片，以致於難以選取
欲選擇的文字或線條、或是產生亂碼文字等；
這種時候可藉由右邊說明的操作方式，就能在
Illustrator 上編輯圖表了。
但在進行①～⑤項步驟時，也可能刪掉其他圖
表的剪裁遮色片，所以建議在新增文件進行作
業較為適合。

①Excel 圖表內的所有文字皆採用小塚黑體或
小塚明朝體（Adobe 字型）。
②複製整個圖表，貼於 Illustrator 文件上（自
動產生剪裁遮色片）。
③在 Illustrator 文件其餘空白處，以「矩形工
具」繪出「正方形」，其「線條」與「填滿」
兩者的色彩皆選擇「無」（透明）。
④選取正方形並點選「選取工具」，由工具列
選擇 → 共通 → 填滿與線條，循序進行選擇。
⑤選取許多無法看見的項目，再使用 Delete 鍵
將其全部刪除。

Technic ▸ 編輯Excel圖表

Excel的主要操作方法

如同 p.116 所述，Excel 初始設定的圖表其實並不容易閱讀（依 Excel 版本不同亦有所差異）。這邊將以修正右側圖表為目標，簡單地介紹其修正要點及①～⑪項操作方法，而折線圖、散佈圖、圓形圖的作法則幾乎相同。

註：不同的 Excel 版本，其操作方法多少有所差異。Excel 2013/2016 中，若雙擊欲修正項目的話，就會出現格式設定的作業視窗；若作業視窗無法順利出現，則可在項目上點擊右鍵，找尋各種格式設定。這裡則將以作業視窗的呈現方式進行說明。

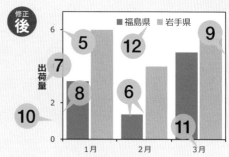

圖表編輯 ■ 有許多想要重新編輯的地方。

①消除陰影效果

若有陰影，圖形輪廓就會顯得模糊而難以閱讀，圖表基本還是不加上陰影效果比較好。若要消除陰影，則先點選圖表的直條，由「數列選項」的◌效果選擇「陰影」後，由「標準」改為「無陰影」。

②刪除多餘格線

格線過多的話，圖表本身就會顯得不夠醒目、雜訊過多而閱讀困難。若要刪除格線，先點擊格線後，選取「主要格線選項」的◌線條為「無線條」；若不想刪除格線時，可將格線色彩調淡或改用虛線，使格線較不醒目為佳。

③ 消除漸層效果

若要消除漸層效果，以單一色彩全部塗滿的話，則先點擊直條部分，選取 「填滿與框線」→「填滿」→「實心填滿」。

④ 編輯圖表區

初始設定的圖表區皆加有外框線，可點擊圖表區（圖表外側的留白處）後，選擇 「填滿與線條」→「框線」→「無線條」。

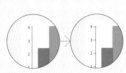

⑤ 加入格線

要在座標軸加上刻度或是需編輯刻度的情形下，首先先點擊座標軸周邊，接著選擇「座標軸格式」→ 「座標軸選項」→「刻度」→「主要刻度類型」中的「外側」或是「內側」。

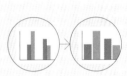

⑥ 直條的粗細與間距

初始設定內的直條寬度較細，且直條之間過於接近的話，顏色會互相干擾而變得難以辨識。點擊直條部分後選擇「資料數列格式」→ 「數列選項」→「數列重疊」，將數值設為負值，直條之間就會產生間距；而再調低「類別間距」數值的話，則可使直條變寬。

⑦ 加入縱軸標題

點擊圖表區並點選右上角的「+」按鈕，勾選「座標軸標題」→「主垂直」後，縱軸就會出現文字方塊，再修改文字作為縱軸標題。

另外，若希望以直書方式表現縱軸文字，則點

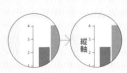

選縱軸標題依序進入「座標軸標題格式」→「標題選項」→「對齊」→「文字方向」，選擇「垂直」選項，而日文絕對是以直書方式呈現，較容易閱讀。

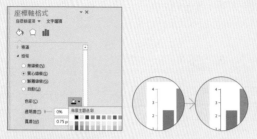

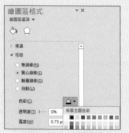

⑧ 改變座標軸色彩

初始設定的座標軸多為灰色，雖然灰色也不差，但看起來多少有模糊感。可點擊座標軸進入「座標軸格式」→「座標軸選項」→ ⟡「填滿與線條」→「線條」內，選擇「實心線條」；色彩改為黑色的話，座標軸較為明確且容易辨識。

⑨ 繪圖區的外框線

初始設定下的繪圖區並無外框線，若要加上外框線的話，則先點擊繪圖區域，進入「繪圖區格式」→「繪圖區選項」→ ⟡「填滿與框線」→「框線」，選擇「實心線條」後設定色彩。

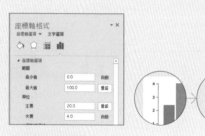

⑩ 變更刻度間距

縱軸刻度過細的話會變得難以閱讀，若需更改刻度間隔，則先點擊縱軸後，進入「座標軸格式」→ ᵢᵢ「座標軸選項」→「單位」→「主要」中變更數值。

⑪ 改變字型

雖然可分別設定橫軸與縱軸的字型，但若想要一併變更的話，可先選取圖表區後點選右鍵，在「字型」功能中變更字型，而數字則需使用歐文字型。

⑫ 變更圖例說明的編排方式

圖例說明係於文字方塊內進行編輯，移動文字方塊的話就能變更位置，橫向拉長文字方塊則可讓說明橫向並排，也可由「圖例項目格式」的 ᵢᵢ「圖例項目選項」進行變更。

補充 多個圖表的格式

有多個圖表時，可利用複製格式或範本化有效率地統一格式，請參考 p.127。

Column ▶ 統一Excel圖表設計

呈現多個圖表時,雖想統一所有的圖表格式與設計,但一個個設定實在相當費力,而 p.81 說明的「複製格式」功能也無法使用於圖表上;若想要統一圖表設計時,建議使用以下的方法。這邊將設定為製作兩個圖表的情形。

①在 Excel 上製作兩個圖表。

②編輯第一個圖表並確立其設計(此圖表將作為複製來源)。

③選取複製來源圖表的圖表區(圖表留白處)並複製整個圖表。

④選取貼上位置的圖表後,選擇「貼上」→「選擇性貼上」→「格式」複製貼上預定格式。

補充 統一設計時的注意要點

● 統一圖表大小時,可由「格式」選單的「大小」設定高與寬的長度,若選取多個圖表時即可一次進行全部的設定變更。

● 複製貼上預定格式時,也會套用縱軸最大值,若圖表彼此之間的最大值不同時,建議將複製來源圖表的最大值預先設定為「自動」。

● 在圖表上點擊右鍵並選取「另存為範本」的話,就能將偏好的圖表保存為範本,若要使用過去保存之範本,就可由圖表功能區進行選擇。

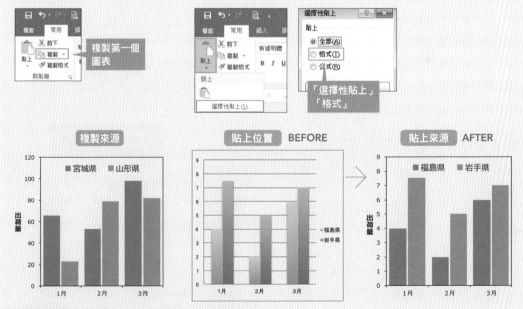

複製圖表格式 ■ 需要統一多個圖表外觀時非常方便。

3-15 表格的製作方式

簡報用投影片或是報告文件內需呈現數據資料時，表格也是非常重要的要素。
只要能夠注意「留白」及「對齊」以進行編輯，就可以完成易讀且美觀的表格。

■ 首先先選擇字型

右圖為使用 Excel 2013 製作的表格，看起來真
的不太協調美觀。

首先先變更字型吧。英數字需使用歐文字型
（Arial 或 Helvetica、Segoe UI 等），日文則
使用日文字型（Meiryo 或 Hiragino 角黑體等）
為首要條件，如此一來，數值會變得更能理解。

✕ Excel初始設定表格

学校名	人数	平均睡眠時間	テストの平均点数
県立A高校	583	7.5	89.9
私立B高校	81	10.2	79.2
C高校	1190	8.9	84.2
D高校	49	7.2	90.1

■ 刪除多餘格線、加寬行距

無論是 Excel、Word 或是 PowerPoint 皆可製
作表格，而不管使用哪種軟體作業，都必須注
意**格線不可過於醒目**，過多不必要的格線反而
會使數據難以突顯，造成讀者的負擔。

不需要縱列間的黑線，需使用的最低限度格線
只有表格最上方及最下方的框線，還有第一行
（標題項目）與第二行（數據資料）間的分格線。
另外，行距較寬的話數據會較為易讀，因此也
需留意格線的粗細度。

⭕ 調整字型、格線、行距、對齊後

学校名	人数	睡眠時間	テストの 平均点数
県立A高校	583	7.5	89.9
私立B高校	81	10.2	79.2
C高校	1190	8.9	84.2
D高校	49	7.2	90.1

易讀表格 ■ 重要的是內容，所以刪除多餘格線使內容更
易閱讀。基本上數值列靠右對齊，文字列則靠左對齊。

■ 數值靠右對齊、文字靠左對齊

填寫位數不同的數字時，為了能夠對齊位數，
最好能夠統一靠右對齊。這時必須先將小數點
以下的位數對齊，再將**含有數值的整列靠右對
齊**；若同時含有整數值及小數位數值時，如同
右圖使用 Word 定位點功能就可對齊小數點。
另外，若表格內含有文字語詞時，靠左對齊會
較為易讀，但若是較短單字的話，置中對齊也
是 OK 的。

點擊尺規下方就可進行定位

1.234
12.34
123.4
↓
1.234
12.34
123.4

對齊小數點 ■ 選取需對齊位數的行列，再點選尺規下方
即可進行定位，對齊方式設定為「小數點」，可以先點
選圈起處的按鈕以設定欲進行的對齊類型。

■ 吸引性表格，使用背景色相當有效果

較為嚴謹或是閱讀用的文件，使用如前頁般色彩單調的表格也沒問題，但若是簡報文件或海報等「吸引性文件」的話就略顯不足。製作「吸引性表格」時，可**利用背景色**並刪除多餘格線，如此就能完成外觀較佳的表格，若需加入橫線的話，**使用白色格線**較不會妨礙到數據閱讀。

● 背景上色

学校名	人数	睡眠時間	テストの平均点数
県立A高校	583	7.5	89.9
私立B高校	81	10.2	79.2
C高校	1190	8.9	84.2
D高校	49	7.2	90.1

使用填滿上色並刪除格線 ■ 若在表格內上色的話，就不需要格線進行分隔，可變成更為簡潔且易讀的表格，對於簡報等文書資料而言是相當重要的編輯方式。

■ 橫向過長時，隔行加背景

表格列數過多時，可能會較難正確地對準單行閱讀（以下方圖例而言，就很難對應高中校名與其世界史分數），而藉由**隔行上淺色背景色**的方式即可較簡單地對應到同一行資料。

✕ 難以辨識單行

学校名	人数	平均睡眠時間	国語	数学	生物	化学	物理	世界史
A高校	583	7.5	89.9	89.9	89.9	76.7	89.9	98.3
B高校	81	10.2	79.2	79.2	79.2	66.6	79.2	84.2
C高校	1190	8.9	84.2	90.1	84.2	77.9	84.2	77.9
D高校	49	7.2	90.1	90.1	83.3	84.2	90.1	83.3
E高校	583	7.5	89.9	89.9	84.2	89.9	77.9	84.2
F高校	66	9.9	79.2	79.2	66.6	77.9	66.6	79.2
G高校	345	6.6	84.2	84.2	84.2	84.2	83.3	68.8
H高校	1221	7.1	90.1	90.1	77.9	66.6	90.1	90.1

● 隔行加背景色使單行容易辨識

学校名	人数	平均睡眠時間	国語	数学	生物	化学	物理	世界史
A高校	583	7.5	89.9	89.9	89.9	76.7	89.9	98.3
B高校	81	10.2	79.2	79.2	79.2	66.6	79.2	84.2
C高校	1190	8.9	84.2	90.1	84.2	77.9	84.2	77.9
D高校	49	7.2	90.1	90.1	83.3	84.2	90.1	83.3
E高校	583	7.5	89.9	89.9	84.2	89.9	77.9	84.2
F高校	66	9.9	79.2	79.2	66.6	77.9	66.6	79.2
G高校	345	6.6	84.2	84.2	84.2	84.2	83.3	68.8
H高校	1221	7.1	90.1	90.1	77.9	66.6	90.1	90.1

容易閱讀理解的表格 ■ 每隔一行加上背景色的話，除了不再需要格線分隔之外，同時也讓單行更容易辨識。這種編排方式對於橫向較長的表格十分重要。

■ 圖表內也需要留白

若直接在儲存格內輸入數值或文字，雖然儲存格內空間不一定會變得過於緊縮，但輸入文字時還是需要在**儲存格的上下左右設定留白處**。

如右圖表格所示，Excel 的初始設定表格完全沒有留白處，給人相當狹窄的感覺，而且又因為單一儲存格內的文字過於接近，導致非常難以閱讀，所以建議在儲存格內設定留白處（請參考 p.131 Technic）以完成易讀之表格。若儲存格內文字較多時，表格有分隔格線的話會顯得雜亂，建議需要分隔線時盡量使用細線。

另外，文字較多時，建議使用較細字型；而單一儲存格內的文字則由左上方開始為佳，盡量避免垂直置中及水平置中，較能方便閱讀。

✘ 初始設定表格

	問題点	改善点	評価
文字	読みにくいフォントが多かった。また、美しくないフォントも多かった。文字のサイズについても、もう少し考える余地がある。	メイリオやヒラギノ角ゴを使うとともに、フォントサイズを14ポイント以上にする。	4
段落	段落の境目がわかりづらく読みにくい。また、改行の位置が悪く読み間違いも多くなった。	段落間に余白を入れ、段落を認識しやすくする。改行の位置を調整する。	5
レイアウト	無秩序に情報が並んでいて、読む順序が明確ではない。センタリングと左寄せの両方を使うのは良くない。	左揃えを徹底することで、落ち着いたレイアウトにする。	8

● 調整格線、留白、字型

	問題点	改善点	評価
文字	読みにくいフォントが多かった。また、美しくないフォントも多かった。文字のサイズについても、もう少し考える余地がある。	メイリオやヒラギノ角ゴを使うとともに、フォントサイズを 14 ポイント以上にする。	4
段落	段落の境目がわかりづらく、全体的に読みにくい。また、改行の位置が悪く読み間違いも多くなった。	段落間に余白を入れ、段落を認識しやすくする。改行の位置を調整する。	5
レイアウト	無秩序に情報が並んでいて、読む順序が明確ではない。センタリングと左寄せの両方を使うのは良くない。	左揃えを徹底することで、落ち着いたレイアウトにする。	8

● 加上背景色

	問題点	改善点	評価
文字	読みにくいフォントが多かった。また、美しくないフォントも多かった。文字のサイズについても、もう少し考える余地がある。	メイリオやヒラギノ角ゴを使うとともに、フォントサイズを 14 ポイント以上にする。	4
段落	段落の境目がわかりづらく、全体的に読みにくい。また、改行の位置が悪く読み間違いも多くなった。	段落間に余白を入れ、段落を認識しやすくする。改行の位置を調整する。	5
レイアウト	無秩序に情報が並んでいて、読む順序が明確ではない。センタリングと左寄せの両方を使うのは良くない。	左揃えを徹底することで、落ち着いたレイアウトにする。	8

儲存格內設定留白處 ■ 建議於儲存格內設定留白。可使空間顯得較有餘裕、閱讀起來也較為容易。另外也需注意格線不能過粗，填滿與線條兩者不可同時上色。

Technic ▸ 儲存格內設定留白

MS Office的3種方式

若以 Excel 製作表格時，由於儲存格內無法設定留白，會顯得空間緊縮而難以閱讀，尤其是文字靠右、靠左對齊時，或是儲存格內文章較長時就會十分困擾，有三種解決方式。

留白設定 ■ Word等應用軟體可以設定表格內部的留白，完成保有餘裕空間的表格。

①以Word或是PowerPoint編輯

以 Excel 製成的表格最後多半都會貼在 Word 或 PowerPoint 作使用，這種時候**將表格貼在 Word 或 PowerPoint 後再做修正**為佳。選取貼好的表格後，點擊右鍵進入「表格內容」→「選項」後設定儲存格留白邊界，建議設定與文字大小相當的留白；使用 Word 或 PowerPoint 製作表格時也是相同的操作方式。

②以Excel加入縮排

利用 Excel 常用功能欄的 ⬚（增加縮排），就可以**增加儲存格內的縮排**，但是無法調整縮排的幅度。

③以Excel加入空白列

如同下面範例，插入**空白列**也是一種編輯方式（如同右表的 G 與 N 列）；而除了表格兩側之外，若儲存格之間過於接近時，也可以插入適當的空白列（如右表的 J 列）。

	A	B	C	D	E	F	G	H	I	J	K	L	M	N	O
1	学校名	人数	出身中学	睡眠時間	得点			学校名	人数		出身中学	睡眠時間	得点		
2	伊達高校	154	広瀬中学	7.5	89.9			伊達高校	154		広瀬中学	7.5	89.9		
3		134	青葉中学	9.8	76.6				134		青葉中学	9.8	76.6		
4	政宗高校	194	支倉中学	8.7	89.6			政宗高校	194		支倉中学	8.7	89.6		
5		67	子平町中学	7.5	93.2				67		子平町中学	7.5	93.2		
6															

插入空白列 ■ 在Excel內，若文字過於接近儲存格兩側時，可如右表範例插入空白列。

1 圖解需盡可能地簡單化

- ☐ 圖案的「線條」及「填滿」兩者只能擇一上色。
- ☐ 去除圖案的「陰影」「漸層」「立體感」。
- ☐ 圖案內輸入文字時周圍需留白。
- ☐ 圓角矩形的弧度不可過大。
- ☐ 避免橢圓形，多使用矩形或圓角矩形。
- ☐ 引出線不可太粗，並需統一長度及角度。

2 編輯圖像使其更為易讀

- ☐ 點陣圖像不可扭曲。
- ☐ 點陣圖檔需有充足的解析度。
- ☐ 必要時可裁剪或剪下部分圖像。

3 編輯圖表及表格，使其可直覺式地理解

- ☐ 去除陰影、漸層、多餘補助線等不必要的要素。
- ☐ 圖表標示或直條的線條及填滿兩者只能擇一上色。
- ☐ 使用辨識度高的字型。
- ☐ 圖表或表格中的英數字需使用歐文字型。
- ☐ 圖表說明應配置為容易直覺式理解的方式。
- ☐ 刪除表格內多餘的格線。

4 版式設計的原理

設計容易閱讀、容易理解的編排時，最重要的關鍵點在於依循「故事邏輯」或「事件關係」配置文字或圖片等各種要素。若屬於關連性較強的要素，應該配置於相近處並使用相同色彩，重點則以顯著色彩標示且安排於較明顯位置，「依據故事及理論脈絡編排」是非常重要的。

4-0 編排設計之目的與5大法則

無論什麼類型的資料，最重要的就是配合內容進行編排設計。
沒有秩序的編排方式不只會讓讀者感到混亂，還可能會惡化資料印象、甚至是傳達者給人的印象。

■ 編排目的在於明確化資料架構

本書已經介紹了文字、文章、項目、圖片、表格、圖表等各種要素的製作方式，但實際編輯為文件時，仍必須整理並編排這些要素。
整理資料就是明確化資料架構以及資料之間的關連性，藉由將想要傳達的相關資料、各個要素之間的從屬關係或並列關係、甚至是資料優先性或因果關係等明確化，使得情報變得「容易傳達」，這就是編排設計的目的。

■ 5大法則

為了使資料架構明確化，必須要遵守「**預留留白**」、「**對齊配置**」、「**群組化**」、「**賦予強弱感**」、「**重複格式**」這5大法則。

首先，為了消除文件整體的壓迫感，頁面必須預留「留白」；再者，為了明確表現從屬關係或並列關係，各個項目必須經過「對齊、群組、賦予強弱感」等作業，而賦予強弱度也能明示出項目優先程度。接著，在一定規則下，藉由整體資料遵守以上4項法則並重複同樣格式的作法，就能使文件變得順暢且容易理解。

乍看之下雖然是相當費功夫的作業，但是只要記下規則，就能夠不為編排煩惱而大大減少作業時間。本章節將介紹這5大法則，並加上幾個作業技巧。

順帶一提，這些法則也以設計基本原則為人所知，在R. Williams 的「The Non-Designer's Design Book」書中亦有說明。

✖ 適當的配置

MU 宮城県立大学　環境科学研究科
　　保全生物学研究室

テクニカルアドバイザー

宮城拓郎
Takuro Miyagi

〒980-0000 宮城県仙台市青葉区 1-11
電話 0123-456-789
lmiyagia@mu.ac.jp

● 資料的整理

MU

宮城県立大学　環境科学研究科
保全生物学研究室

テクニカルアドバイザー

宮城 拓郎
Takuro Miyagi

〒980-0000 宮城県仙台市青葉区 1-11
電話 0123-456-789
lmiyagia@mu.ac.jp

名片範例 ■ 若遵守編排規則整理資料的話，就能完成容易閱讀且協調美觀的編排。

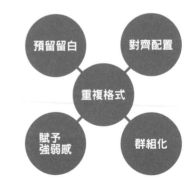

5大法則 ■ 資料架構變得更容易傳達。

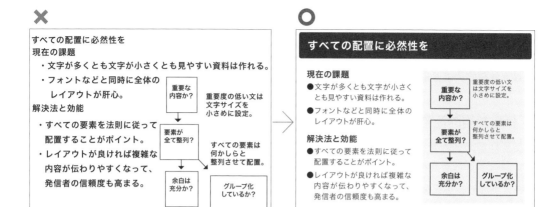

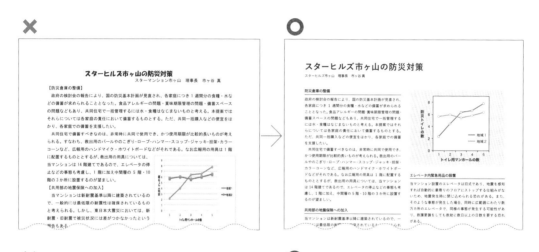

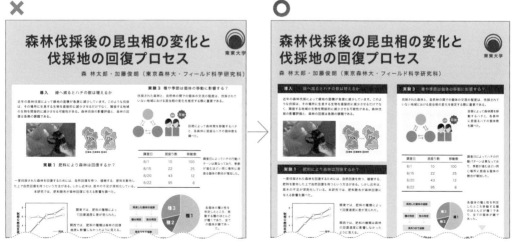

編排範例 ■ 不僅是含有圖表的文書資料，就算是只有文字所構成的行政文件或申請書等，最重要的就是遵守規則以完成易讀的編排。

4-1 〔法則1〕充足的留白

與 3-6 談到「文章位於外框內的留白」相同，留白對於整體資料的編排非常重要。
資料兩端都有內容的話會讓人感到空間緊縮，變成難以閱讀理解的文件。

■ 保有餘裕的配置

無論是什麼類型的資料，都必須避免將文字或
圖片配置於貼近頁面兩端或是緊接著外框，應
該在上下左右設定有留白處。

若是簡報用的投影片，最好如右圖淺紅色部分
所示，**保有同本文內容1個文字大小的留白**，
需留意這個區域不可配置有標題、本文或圖案
等。另外，需注意在圖片照片與文字間也應該
設定有留白處，讓各個項目彼此之間不要過於
貼近。

請參考下方與下頁的舉例，若投影片周圍或是
物件之間未保有留白的話，會因空間過於緊縮
而使文件變得難以閱讀理解；也需避免無意義
地放大文字，應該選擇可保有餘裕進行配置的
文字大小。

保有留白 ■ 保有資料與物件周圍的留白處，有
餘裕地進行編排作業。

✖ 沒有留白　　　　　　　　　**⭕ 保有留白**

務必要留白 ■ 不只是資料或物件周圍，在加有外框的文字周圍或是文章與文章間都必須保有留白處。

✖ 沒有留白

◯ 保有留白

發表用海報 ■ 加有外框的標題或項目文字部分，也不要忘記在各自的外框內保有充足的留白處。

✖

◯

宣傳用海報 ■ 設定留白的編排方式是基本原則。雖然也有無留白而撼動人心的設計風格，但需要非常高超的技巧，因此在周圍保有一定留白的方式較為保險。

4-2 〔法則2〕對齊配置

即使將文字或物件編輯得協調美觀，但若是各個項目之間配置散亂，文書資料也就會變得混亂。
在編排整體資料時，同樣以靠左對齊為基礎，將各個項目對齊配置。

■ 對齊所有項目

考量項目配置時，建議可以設定**假想的網格線**（為了對齊項目的格狀輔助線）。如同右方之舉例，一邊假想著紅色虛線位置，一邊將文字及圖片吻合地對齊配置的話，就能將所有項目整理完成；而不只是文章內容，即使加有圖片、照片的資料，**只要可以對齊的項目都應該進行對齊配置**。這麼一來，就能消除資料散亂的印象，並且可以無違和感地觀看閱讀。

另外，由於需優先考量換行位置，短文較多的投影片右側無法對齊就不是問題了，相同地，文章也可能依據文字量不同而無法達到下方的網格線；因此以上方、左方網格線為第一優先要點進行編排是非常重要的。

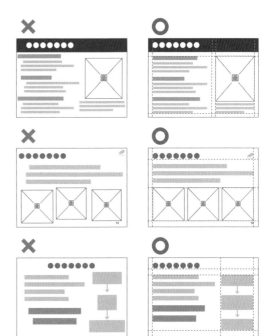

上下左右對齊 ■ 編輯文書資料時需意識著假想網格線，將標題、文章、圖片的上下左右皆對齊，尤其是左方及上方務必完成對齊。

✖ 項目散亂

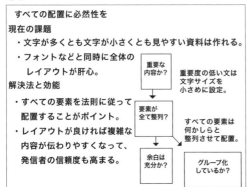

◯ 項目對齊

全部對齊 ■ 標題及本文對齊是理所當然的，而文字與物件位置也需要落實對齊。

✕ 項目散亂

○ 項目對齊

愈複雜，對齊愈重要 ■ 如同企畫書或大型海報等愈複雜的內容，對齊配置就更為重要；若是無法與其他項目一併對齊的文字或圖形則應該盡量刪除。

✕

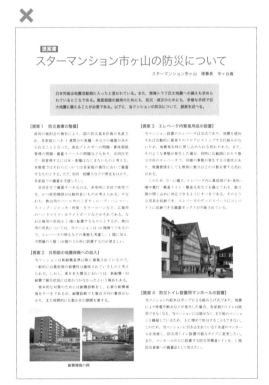

○

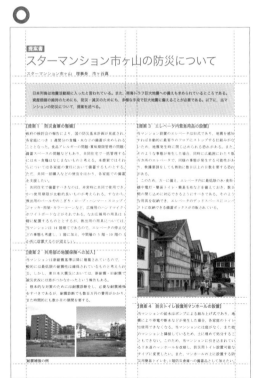

即使是報告書等文件也應該注意對齊 ■ 不輸入多餘的縮排，而是直接靠左對齊或是假想網格線以配置插圖或照片的話，就能夠大幅提昇文件的易讀性。

Technic ▸ 項目對齊

活用對齊功能

對齊文字、照片、圖片等項目是非常重要的，但是一個個手動對齊實在太費功夫，也可能會產生些微的差異；因此，除了便利的 MS Office 之外，Illustrator 及 Keynote 也都有所謂的「對齊」功能。若是使用 PowerPoint，在選取複數物件（文字方塊或圖形）的狀態下，Windows 系統循「格式」→「對齊」、Mac 系統則循「格式」→「格式/對齊」進入後，就能夠使用對齊功能，以靠左或靠上為首的各種位置為基準點，可將複數物件一次完成對齊。編輯描邊字（p.49）時，也可以藉由組合靠左及靠上對齊以完美重疊兩個文字。

另外也有平均物件之間間距的均分功能，要將流程圖或圖形以等距離排列時就能發揮效用。

排列／對齊功能 ■ 循「格式」功能點選「對齊」，就會出現這樣的選單，可在複數選項內選擇對齊的方向或位置。

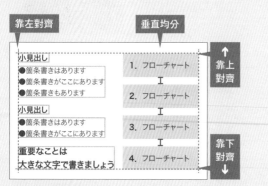

排列／對齊 ■ 如同上例，使用4次排列/對齊功能，就可以完美地將圖形與文字方塊配置完成。

原始文件

原始文件

靠左對齊

靠上對齊

靠右對齊

靠下對齊

水平置中

垂直置中

水平均分

垂直均分

排列／對齊的變化 ■ 大多數的軟體可進行共8種的排列或對齊方式。

Technic ▸ 利用輔助線

統一編排的輔助線

對齊功能可以使圖片或文字方塊完成對齊配置，但此功能卻無法統一頁面之間的對齊位置。此時建議使用「輔助線」功能，像 PowerPoint、Keynote 或 Illustrator 等軟體都可以設定輔助線（只在編輯狀態下顯示，投影片或列印後不會出現），使用輔助線也可減少因編排所產生的煩惱。

若開啟 PowerPoint 軟體內檢視功能列中的「輔助線」功能，會顯示出垂直及水平輔助線各一條，拖曳輔助線就可進行移動，按住 Ctrl 鍵並拖曳的話則可以複製輔助線。

Keynote 則是在幻燈片主版的編輯畫面，選取「顯示方式」→「參考線」→「顯示參考線」；若要增加參考線的話，則可在尺標上往投影片方向拖曳即可追加參考線。

輔助線位置

在輔助線的上下左右設定有留白，但若想更有計畫性的編排，也可分為上下 2 等分、左右 3 等分的狀況。

PowerPoint

Keynote

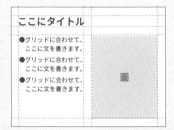
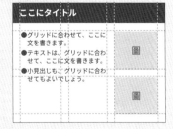

關於輔助線 ■ 依據輔助線的規劃不同，可以完成各式各樣的編排設計。

Column ▸ 整合無確切輪廓之圖形

以外框整合後對齊

像是照片等輪廓分明的物件，以其輪廓與其他物件（文章或照片）進行對齊即可，對齊位置也非常容易；比較麻煩的是無確切輪廓（或是輪廓較複雜）的插圖或圖表等物件，這種物件與其他項目的位置配合或是協調都相當困難、看起來顯得浮動不定，就算使用靠左對齊後還是十分雜亂。

這個時候可使用矩形將問題物件框起，賦予該物件矩形背景，再以此輪廓為基準與其他物件對齊的話，無論內部物件個別的實際輪廓如何，所有要素看起來都排列整齊。另外，此時的矩形外框或背景若使用淺灰色或既有顏色的相同色系的話，就可以完成協調美觀的編排設計（關於配色，詳細請參考 p.168）。

✖ 協調感不佳

図や文字の配置がしっくりこないとき

- ●写真のように輪郭のはっきりとした図ならスライドに配置することは比較的簡単です。
- ●グラフや、挿絵、図解は配置に悩みます。
- ●無駄に悩んでもしかたがないので、薄い色の四角で囲むというテクニックを覚えておくと便利です。
- ●文字や箇条書きの配置にも使えます。

◯ 加上背景

図や文字の配置がしっくりこないとき

- ●写真のように輪郭のはっきりとした図ならスライドに配置することは比較的簡単です。
- ●グラフや、挿絵、図解は配置に悩みます。
- ●無駄に悩んでもしかたがないので、薄い色の四角で囲むというテクニックを覚えておくと便利です。
- ●文字や箇条書きの配置にも使えます。

✖

輪郭のはっきりしない図

- ●写真のように輪郭のはっきりとした図なら配置することは比較的簡単ですが、グラフや、挿絵、図解は配置に悩みます。
- ●無駄に悩んでもしかたがないので、四角で囲むというテクニックを覚えておくと便利です。文字の配置にも使えます。

図や文字の配置がしっくりこないとき

◯

輪郭のはっきりしない図

- ●写真のように輪郭のはっきりとした図なら配置することは比較的簡単ですが、グラフや、挿絵、図解は配置に悩みます。
- ●無駄に悩んでもしかたがないので、四角で囲むというテクニックを覚えておくと便利です。文字の配置にも使えます。

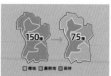

図や文字の配置がしっくりこないとき

加上背景後對齊 ■ 以外框框起無輪廓物件的話，不只容易進行對齊，也能確實地統一圖片呈現方式。

框起後對齊 ■ 使用較少色彩框起以對齊，看起來非常有設計感。

文字也框起的話，更加容易對齊 ■ 將輪廓不明顯的文字段落加上外框或背景的話，不但可以與其他物件一併進行對齊，也能消除編排的繁雜感；但是仍需注意不要過度使用外框或背景。

4-3 〔法則3〕群組化

編排資料各個項目時,「群組化」變得相當重要。
若能配合內容進行群組化,就能更加容易理解資料整體架構及邏輯。

■ 使具關連性的項目彼此接近

將文書資料中關連性較強的文章與圖片或是不
同文章段落配置於相近區域(群組化)的話,
資料整體架構會變得更為明確、也能夠更容易
直覺地理解資料內容,而**關連性薄弱的項目之
間則不作他想地設定留白處。**

未完成群組化的文書資料會因閱讀順序混亂、
視線游移不定而造成讀者負擔;如同圖例,無
論是名片或投影片、海報或文書資料等任何資
料,透過「群組化」,外觀便可顯得大不相同。
另外,如同 p.164 說明,應盡量避免以框起方
式進行群組化,可藉由留白分隔以區分群組。

✗ 未經群組化

宮城県立大学 環境科学研究科
保全生物学研究室

テクニカルアドバイザー

宮 城 拓 郎
Takuro Miyagi

〒980-0000 宮城県仙台市青葉区 1-11
電話 0123-456-789
lmiyagia@mu.ac.jp

○ 已經群組化

宮城県立大学 環境科学研究科
保全生物学研究室

テクニカルアドバイザー
宮 城 拓 郎
Takuro Miyagi

〒980-0000 宮城県仙台市青葉区 1-11
電話 0123-456-789
lmiyagia@mu.ac.jp

群組化 ■ 以名片為例,大學名稱與研究室名稱擁有強烈
關連性,而職稱、姓名與姓名拼音也有較強關連性,更
進一步來看,下方的住址等項目也是較為相近的內容;
若以右側名片來看,除了公司標誌以外,可將所有項目
分為3個群組。

訪花したハチ
マメ科の植物に黒いハチが訪れて、蜜や花粉を集めています。
一つひとつの花は、ハチと同じくらいの大きさでした。

訪花される花
こちらもマメ科の植物です。シロツメクサの仲間です。一つ
ひとつの花は少し小さめで、花の基部の赤い色が目立ちます。

訪花したハチ
マメ科の植物に黒いハチが訪れて、
蜜や花粉を集めています。一つひと
つの花は、ハチと同じくらいの大き
さでした。

訪花される花
こちらもマメ科の植物です。シロツ
メクサの仲間です。一つひとつの花
は少し小さめで、花の基部の赤い色
が目立ちます。

依據項目進行群組化 ■ 藉由副標題與內文相對鄰近、關連性強的文章與圖片配置接近等群組化作業,可以直覺地掌握
項目間的對應關係。

■ 純文字文件可群組化變得易讀

群組化也能夠在報告書等純文字文書資料中發揮效力，但需留意項目「之間」的間隔應該要比項目「內部」的間隔更大。

伝わる情報デザインの意義と方法

南仙台工業大学 工学部 機械工学科 佐藤俊雄

情報は伝わりやすくなる

プレゼンテーションなどの資料におけるデザインには、大きく2つの役割があります。一つは、情報を洗練・整理して、理解しやすい形にすることで、聞き手にストレスを与えず、効率的に情報を伝えるという役割。このようなデザインを、聞き手に優しいデザインという意味で、「研究発表のユニバーサルデザイン」と呼ぶことにします。もう一つは、美しい資料を作成することで、人の目を引くための役割です。いずれにしろ、デザインは意見や気持ちを相手に伝える強力なツールとなります。

見た目と中身のフィードバックが本当に大切な意義である

デザインの役割は、「情報を効果的に伝えること」と「聞き手に関心を持ってもらうこと」だけではありません。期待されるもう一つの重要な効果は、美しい資料を作成する過程で、本人の頭が整理され、資料の内容が洗練されることです。パッと見て整理されていない発表資料は、中身も整理されていないことが多いですよね。そう、「見た目を整理すること」と「内容を洗練させること」は、切っても切り離せない関係にあるのです。例えば、スペースの問題で

とに他なりません。発表者は…とで、自らの考えを洗練さ…考えられます。さらに、研究…ケーションの円滑化は、当然…全体、学会全体の発展に繋…デザインするということは、…より関心をもってもらう」「…せる」「グループ全体を発展…果があると言えます。

デザインにはルールがあ…

さて、学会発表やプレゼン…本は、数多く出版されてい…読書に習って論理展開やス…をつけると、格段にわかり…一方で、これらの資料はケ…いは実践的であり、発表資…の質を高めるために必要不…基礎的なテクニック」を解説…いのが現状です。デザイン…わかりやすい・読みやすい…たり、カッコいいと思った…

伝わる情報デザインの意義と方法

南仙台工業大学 工学部 機械工学科 佐藤俊雄

情報は伝わりやすくなる

プレゼンテーションなどの資料におけるデザインには、大きく2つの役割があります。一つは、情報を洗練・整理して、理解しやすい形にすることで、聞き手にストレスを与えず、効率的に情報を伝えるという役割。このようなデザインを、聞き手に優しいデザインという意味で、「研究発表のユニバーサルデザイン」と呼ぶことにします。もう一つは、美しい資料を作成することで、人の目を引くための役割です。いずれにしろ、デザインは意見や気持ちを相手に伝える強力なツールとなります。

見た目と中身のフィードバックが本当に大切な意義である

デザインの役割は、「情報を効果的に伝えること」と「聞き手に関心を持ってもらうこと」だけではありません。期待されるもう一つの重要な効果は、美しい資料を作成する過程で、本人の頭が整理され、資料の内容が洗練されることです。パッと見て整理されていない発表資料は、中身も整理されていないことが多いですよね。そう、「見た目を整理すること」と「内容を洗練させること」は、切っても切り離せ…

とに他なりません。発表者…とで、自らの考えを洗練さ…考えられます。さらに、研…ケーションの円滑化は、当然…全体、学会全体の発展に整…デザインするということは、…より関心をもってもらう」「…せる」「グループ全体を発展…果があると言えます。

デザインにはルールがあ…

さて、学会発表やプレゼン…本は、数多く出版されてい…読書に習って論理展開やス…をつけると、格段にわかり…一方で、これらの資料はケ…いは実践的であり、発表資…の質を高めるために必要不…基礎的なテクニック」を解説…いのが現状です。デザイン…わかりやすい・読みやすい…たり、カッコいいと思った…

藉由行距差異以區分群組 ■ 即使是純文字文件，藉由段落間距的調整就能完成具整合感的資料。

エレベータ内緊急用品の設置

当マンション設置のエレベータは旧式であり、地震を感知すれば自動的に最寄りのフロアにストップする仕組みがないため、地震発生時に閉じ込められる恐れがある。また、そのような事態が発生した場合、同時に広範囲にわたり数万カ所のエレベータで、同様の事態が発生する可能性があり、救護要請をしても救助に数日以上の日数を要する恐れがある。

防災マニュアルの整備

大地震発生時は、在宅者のみでの一次対応が求められる。諸問題に迅速に対応するため、発生時のマニュアルやルールを整備しておきたい。理事会の統括のもとに、情報広報班・要介護者救助班・救護衛生班・防火安全班などを設置すること、それぞれの役割分担などをあらかじめ明確にしておきたい。

エレベータ内緊急用品の設置

当マンション設置のエレベータは旧式であり、地震を感知すれば自動的に最寄りのフロアにストップする仕組みがないため、地震発生時に閉じ込められる恐れがある。また、そのような事態が発生した場合、同時に広範囲にわたり数万カ所のエレベータで、同様の事態が発生する可能性があり、救護要請をしても救助に数日以上の日数を要する恐れがある。

防災マニュアルの整備

大地震発生時は、在宅者のみでの一次対応が求められる。諸問題に迅速に対応するため、発生時のマニュアルやルールを整備しておきたい。理事会の統括のもとに、情報広報班・要介護者救助班・救護衛生班・防火安全班などを設置すること、それぞれの役割分担などをあらかじめ明確にしておきたい。

調整項目之間的留白 ■ 為了能直覺理解個別項目，將項目的標題及其內容配置於鄰近位置。

■ 組合圖形與文字的群組化

當資料量較多時，將具有關連性的文字與圖形配置於鄰近處、關連性較弱的項目之間設定留白，藉此就能夠明確地區分文字與圖片之間的關係。

✗ 照片與文字分離

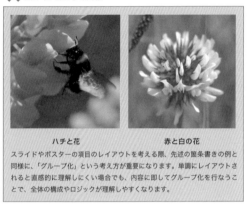

○ 照片與文字鄰近

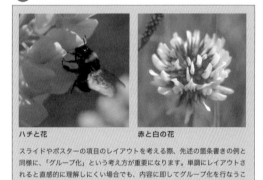

照片及其標題 ■ 由於將照片及其標題群組化，會配置於相對接近的位置。

✗ 項目之間無留白

○ 項目之間有留白

利用留白進行群組化 ■ 資料量較多時，若善加利用留白並依項目群組化，就能完成易讀的文書資料。

Column ▸ 適當地置入說明

說明與圖片間的關係需明確

常有在圖片中加入説明文字的情形。由於説明文字是正確理解圖片的重要要素，所以也必須遵守規則適當地進行配置。

位置互相配合

並不只是單純地將説明文字配置於圖片附近即可，最重要的規則是配合圖片大小進行「對齊」。只要上下或左右對齊後，就能夠明確地表現出圖片與説明文字的關連性，説明文字基本上都是採用靠左對齊的編排。

保有留白處

圖片與説明文字間應該設定有與行距相同程度的留白，太近的話顯得緊縮，太遠的話與圖片的關連性又會變得不明確。

配合寬度或高度 ■ 將説明文字配置於圖片右側時，其第一行文字高度應配合對齊圖片的上下高度（特別是上方），而配置於圖片下方時，則應配合圖片左右寬度進行對齊。

✖ 位置或留白不適當

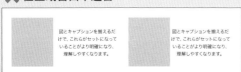

◯ 位置或留白適當

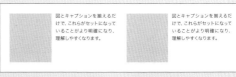

✖

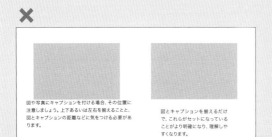

◯

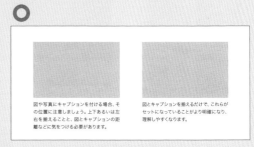

配合位置與行距 ■ 説明文字需配合圖片的高度或寬度，與圖片之間需設定有和行距相同程度的留白。

4-4 〔法則4〕建立強弱感

因應文章或單詞個別的重要性變換其醒目程度。
藉由強調重要的項目、引導讀者的閱讀視線，就能夠輕易地把握資料的重點內容。

■ 無論是圖片或文字都需建立強弱感

如同説話沒有抑揚頓挫，若只是單調地排列文字與圖片的話，讀者會不知該關注哪個部分，因此務必要**將重要或不那麼重要的項目建立起強弱感**。只要看上一眼，就能掌握到整體架構或重要項目，便能促進閱讀者的理解。

■ 善用粗細、背景、色彩或大小

建立文字強弱感時，變換文字的「**大小**」或「**粗細**」是最有效的方法，例如標題或是副標題部分，若説必定會使用兩者其一的方式也不為過；其他也還有將標題或副標題**加上色彩、加上背景（外框）**等方法。雖然也可以利用底線（underline）作為強調手段，但除了較不醒目之外，還可能降低可讀性，因此並不建議使用。

✖ 無強弱感

強弱をつけて読みやすく

・読みやすいレイアウトは存在する！
行間・字間・書体・改行に注意を払うと同時に、文字のサイズや太さに強弱をはっきりつける。
・答えはひとつではない！
状況によって最適なレイアウトは異なるし、センスやスタンスも人により様々である。
・ルールが分かれば誰でも改善！
個性とルールは相容れないものではないので、これらの両立した発表資料を作る。

⬤ 具強弱感

強弱をつけて読みやすく

読みやすいレイアウトは存在する！
行間・字間・書体・改行に注意を払うと同時に、文字のサイズや太さに強弱をはっきりつける。

答えはひとつではない！
状況によって最適なレイアウトは異なるし、センスやスタンスも人により様々である。

ルールが分かれば誰でも改善！
個性とルールは相容れないものではないので、これらの両立した発表資料を作る。

⬤ 具強弱感

強弱をつけて読みやすく

読みやすいレイアウトは存在する！
行間・字間・書体・改行に注意を払うと同時に、文字のサイズや太さに強弱をはっきりつける。

答えはひとつではない！
状況によって最適なレイアウトは異なるし、センスやスタンスも人により様々である。

ルールが分かれば誰でも改善！
個性とルールは相容れないものではないので、これらの両立した発表資料を作る。

✖

圖片強弱感 ■ 可因應其重要度，試著變換圖片的大小。

文字強弱感 ■ 建立文字色彩、粗細、大小的差異。

■ 利用強弱感展現層級（優先順位）

文書資料的內容五花八門，包含有重要資料到不太重要的，因應其優先順位調整文字粗細及大小，以建立文章的階層性，但若是階層過多的話，強調部分會被模糊，資料也會變得難以閱讀；建議在單一資料內，文字的粗細或大小應該避免太過多樣化。

✕ 無強弱感

◯ 具強弱階層性

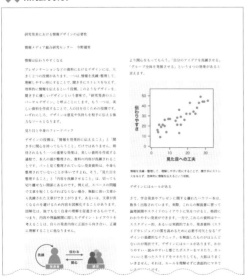

因應優先順位建立強弱感 ■ 調整文字粗細、大小或是色彩以建立出強弱感的話，閱讀上就會變得更容易。

✕ 無強弱感

◯ 具強弱階層性

標題、副標題採用粗體字 ■ 標題或副標題等若採用粗體字的話，就能夠簡單地建立出強弱感。

Column ▸ 提升躍動率以建立強弱感

以極端的強弱感吸引目光

「躍動率」意指標題或副標題文字大小與內文文字大小的比例，躍動率較低具沈穩的印象，躍動率較高則具有生動感，還能明確顯示出需要注意之要點、使文章變得容易閱讀。雖然沒有絕對的大小，而是因應內文的相對大小，但可決定文章的易讀性與生動感。最重要的是，當完成所有引人注目的編排設計之後，若文字躍動率降低的話，應該鼓起勇氣縮小重要度偏低的文字。躍動率在投影片封面、海報、宣傳單等文件上特別地重要。

躍動率差異與醒目程度 ■ 躍動率愈高，愈能吸引目光。

提高躍動率，閱讀就容易 ■ 躍動率對於引導閱讀視線方面也非常重要；若躍動率偏低，閱讀順序就變得不夠明確，掌握內容就相當費時。

Column ▶ 過度強調會消除強弱感

若什麼都強調的話……

如果因為有太多希望能引人目光的部分，而都以粗體字強調的話，反而會消除強弱感以致訊息不再醒目；除此之外，內文重要部分的強調方式與副標題等架構相關部分的強調方式若沒有差異，也會無法區分出文章整體架構層級。

要能夠明確地建立強弱感，最重要的就是**減少強調項目**；另外，內文重要部分的強調方式與標題、副標題等資料架構的強調方式必須有所差異，因應重要程度建立階層順序是非常有效的方法。

✖ 架構不易理解

研究発表における情報デザインの必要性

国見電気大学 佐藤俊男

情報は伝わりやすくなる

プレゼンテーションなどの資料におけるデザインには、大きく2つの役割
一つは、情報を洗練・整理して、理解しやすい形にすることで、聞き手に
与えず、効率的に情報を伝えるという役割。このようなデザインを、聞き
デザインという意味で、「研究発表のユニバーサルデザイン」と呼ぶこと
う一つは、美しい資料を作成することで、人の目を引くための役割です。い
デザインは意見や気持ちを相手に伝える強力なツールとなります。

見た目と中身のフィードバック

デザインの役割は、「情報を効果的に伝えること」と「聞き手に関心を持って
だけではありません。**期待されるもう一つの重要な効果は、美しい資料を**
程で、本人の頭が整理され、資料の内容が洗練されることです。パッと見
ていない発表資料は、中身も整理されていないことが多いですよね。そう
整理すること」と「内容を洗練させること」は、切っても切り離せない関係に
例えば、スペースの問題で文章を短くしなければならない場合、無駄に長
洗練された文章ができ上がります。あるいは、文章が長くなるのを避ける
図解化することがあります。図解化は、他でもなく自身の理解を促進させ
つまり、**内容や理論展開に即したデザイン・レイアウトを考えることは、**
内容に正面から向き合い、正確に理解することに他なりません。発表者は
インすることで、自らの考えを洗練させていくことができると考えられま
研究内容の発展とコミュニケーションの円滑化は、当然、研究室全体、セ
学会全体の発展に繋がるはずです。**情報をデザインするということは、「より**
衆により関心をもってもらう」「自分のアイデアを洗練させる」「グルー
させる」という4つの効果があると言えます。

デザインにはルールがある

さて、**学会発表やプレゼンに関する優れたハウツー本**は、数多く出版さ
実際、これらの解説書に習って論理展開やスライドのレイアウトに気をつ

⭕ 架構容易理解

研究発表における情報デザインの必要性

国見電気大学 佐藤俊男

▎**情報は伝わりやすくなる**

プレゼンテーションなどの資料におけるデザインには、大きく2つの役割
一つは、情報を洗練・整理して、理解しやすい形にすることで、聞き手に
与えず、効率的に情報を伝えるという役割。このようなデザインを、聞き
デザインという意味で、「研究発表のユニバーサルデザイン」と呼ぶこと
う一つは、美しい資料を作成することで、人の目を引くための役割です。い
デザインは意見や気持ちを相手に伝える強力なツールとなります。

▎**見た目と中身のフィードバック**

デザインの役割は、「情報を効果的に伝えること」と「聞き手に関心を持って
だけではありません。期待されるもう一つの重要な効果は、美しい資料を
程で、本人の頭が整理され、資料の内容が洗練されることです。パッと見
ていない発表資料は、中身も整理されていないことが多いですよね。そう
整理すること」と「内容を洗練させること」は、切っても切り離せない関係に
例えば、スペースの問題で文章を短くしなければならない場合、無駄に長
洗練された文章ができ上がります。あるいは、文章が長くなるのを避ける
図解化することがあります。図解化は、他でもなく自身の理解を促進させ
つまり、内容や理論展開に即したデザイン・レイアウトを考えることは、
内容に正面から向き合い、正確に理解することに他なりません。発表者は
インすることで、自らの考えを洗練させていくことができると考えられま
研究内容の発展とコミュニケーションの円滑化は、当然、研究室全体、セ
学会全体の発展に繋がるはずです。情報をデザインするということは、「よ
衆により関心をもってもらう」「**自分のアイデアを洗練させる**」「グルー
させる」という4つの効果があると言えます。

▎**デザインにはルールがある**

さて、学会発表やプレゼンに関する優れたハウツー本は、数多く出版さ
実際、これらの解説書に習って論理展開やスライドのレイアウトに気をつ

避免常用強調 ■ 強調作業應使用在最為重要的項目；此外，若藉由變換強調方式建立階層架構的話，就能輕易地掌握文章架構與重要項目。

4-5 〔法則5〕重複格式

在不具統一感的文書資料中，每次都必須重新理解每個頁面或是投影片的架構，會造成讀者閱讀上的障礙及壓力；若能重複使用相同格式，就可完成具有統一感的資料。

■ 重複格式

為了呈現統一感，資料整體最好能夠重複使用相同的格式；以投影片為例，標題的色彩或大小、留白大小或是內文文字大小等，投影片內的**所有頁面都應該統一這些格式**；若每一頁出現不同版型設計的投影片的話，讀者無意間會感受到違和感而無法專注於資料內容，而藉由「重複格式」的技巧就能完成具有安定感的投影片，讀者在無意識狀態下變得較能安心地專注於內容。

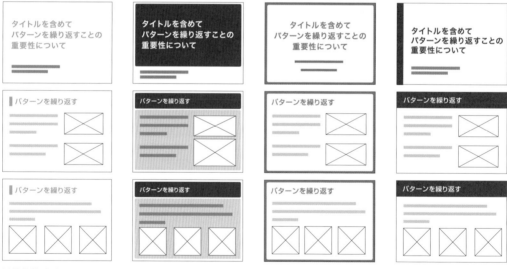

以簡約格式統一所有頁面 ■ 雖然PowerPoint等軟體內建有各式各樣的投影片設計主題，但是也能夠自己輕鬆地製作出簡潔的版面，請盡可能使用簡潔、予人安心感的重複格式。

■ 嚴格遵守規則

簡報投影片內的不同頁面，其資料量時常有所差異，雖然如此，請**避免隨著資料量改變文字大小**，或是更動資料上下左右的留白幅度。

若無法在整體資料內持續遵守編排規則的話，就無法產生統一感，若文件無統一感，閱讀者將無法專注內容而誤解資料含意；話雖如此，仍是常見到這樣不守規則的文件。

當然，文件副標題較長或是文字較多時，能夠理解想要變更文字大小或留白幅度的想法，但是仍建議先嘗試將副標題縮短、減少文字數量為佳；**在規定限制內試著取捨資料，也能夠使內容更為優雅簡潔**，所以請不要輕易地縮小留白與文字。

> **補充** 統一格式功能
>
> 統一單一文書資料編排，可利用PowerPoint的投影片母片功能（p.195）或是Word的樣式功能（p.223）非常便利。

✕ 不遵守規則

○ 持續遵守規則

持續遵守編排規則 ■ 整體資料中皆需統一其文字大小、配色、留白幅度等。

4-6 配合資料架構編排

閱讀橫書資料時，讀者的視線是由左上角開始移動至右下角；因此，當標題配置於左上角時，該標題相關內容（內文）應安排於標題的「右下角」會較為易讀理解。

■ 不可編輯於標題上方

有標題時，內容**一定要在標題下方進行編輯**，也就是右圖中以虛線框起的部分就是內文編輯可使用的範圍；一般而言，若能全數置入此範圍內最佳，但絕對不可將內文內容編輯於標題側邊或上方的留白處。

將內容置於標題右下方，也具有使資料從屬關係更為明確的功能，超過右下角範圍的資料，可能就不被認定有從屬關係，如下圖所示，應避免內文內容超出標題的左側。

> 標題位置
>
> 內文編輯限於
> 這個範圍內

標題與內容的位置關係 ■ 內容一定會配置於比標題下方的區域。

✖ 內容超出範圍

本ソフトウェアの新機能紹介

- ●サーバ上で運転中の車両の走行データ・動画・音声をリアルタイムに確認可能
- ●衝撃感知センサと走行データから事故発生を迅速に通知
- ●走行データから日報・月報を自動的に作成・送信する
- ●急ブレーキや急ハンドルなどの動作を検出し、運転特性を分析

也不可超出左側 ■ 避免內容超出標題左側較為適當。

● 內容置入右下角

本ソフトウェアの新機能紹介

- ●サーバ上で運転中の車両の走行データ・動画・音声をリアルタイムに確認可能
- ●衝撃感知センサと走行データから事故発生を迅速に通知
- ●走行データから日報・月報を自動的に作成・送信する
- ●急ブレーキや急ハンドルなどの動作を検出し、運転特性を分析

■ 副標題需要明確展現從屬關係

無論多細微的副標題都適用於此規則，所以，即使副標題旁有留白空間，也不可加入其他文章或圖片。

若不遵守此規則，就會像下方左圖一樣，架構變得模糊曖昧，但若如同右圖般進行修正的話，確實整合每個項目、整體架構也變得明確，就能夠順利地進行文書資料的閱讀；另外，藉由標題旁的留白進而消除空間緊縮，同時也能增強群組化效果。

由目前舉例可了解，編排時最重要的就是**善加利用留白**。全部內容擠在一起的資料，還沒開始閱讀就讓人頭昏眼花，而資料量大時更是如此，應該充分利用留白來整理內容。

標題	
大副標題	大副標題
大副標題的內容只限於這個範圍內	小副標題 小副標題的內容只限於這個範圍內
小副標題 小副標題的內容只限於這個範圍內	
大副標題	大副標題
小副標題 小副標題的內容只限於這個範圍內 小副標題 小副標題的內容只限於這個範圍內	大副標題的內容只限於這個範圍內 小副標題 小副標題的內容只限於這個範圍內

小副標題與本文 ■ 可由外觀反映出資料次架構。

✖ 從屬關係不明顯

⬤ 從屬關係明確

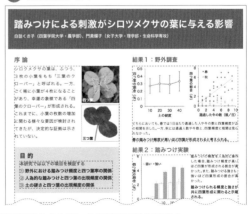

小副標題也適用此規則 ■ 即使是每個項目的小副標題旁，也不可編輯內文內容，內容請編輯於紅線當中。

4-7 配合視覺動線編排

編排複數項目或要素時，應配合視覺動線進行。
橫書情形採 Z、直書情形則採 N 的順序配置，就能完成閱讀容易的編排設計。

■ 無法配合視線直覺的編排是不行的

不只是單一項目，在考量資料的整體編排時也必須考量視覺的動線；日文的話，由於橫書係由左上開始、直書則由右上開始文章，所以讀者的視線是由左至右、由上至下移動，而單頁中包含有數個項目的話，視線就會以類似「Z」「N」的形狀移動。因此，務必要留意**編排各項目內容時應避免妨礙視線的自然移動**，脫離直覺式的編排會造成讀者的負擔。

視覺動線 ■ 一般而言，人們的視線移動方式在橫書資料上為「Z形」、在直書資料上則為「N形」。

✕ 閱讀順序不明

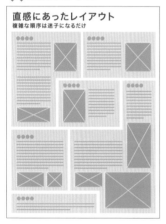

⭕ 可自然地閱讀

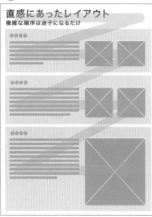

⭕ 可自然地閱讀

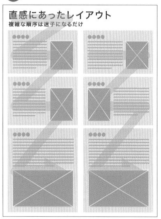

引導視線 ■ 不可要求讀者以非直覺地順序閱讀，應以自然的順序編排整體文件，若以Z形方式排列資料的話，大多數人都能夠自然地閱讀。

■ 外框、箭號、編號使順序更明確

即使以自然順序配置，但仍有因為資料量過多
以致閱讀順序混亂的可能，這個時候若**利用外
框或背景進行群組化，就能使順序變得更為明
確**；若這樣做也難以理解時，也可使用箭號或
編號等方式，但還是建議再多費心於編排，避
免只依賴這些手段。

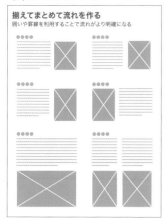

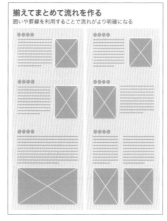

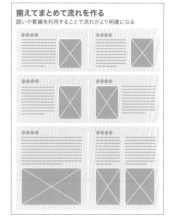

以外框引導 ■ 只需加上外框或填滿，就能使閱讀順序更為明確。而遵循群組化的考量，將順序相近項目置於鄰近處或編排於同一個外框內，就能夠降低順序混亂的可能。

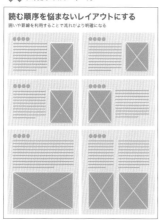

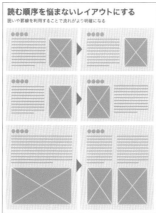

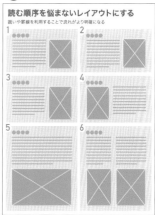

以箭號或編號引導 ■ 雖然稍嫌有強制性，但利用箭號或編號的話，就很難搞錯閱讀順序了。

4-8 照片或圖片的編排方式

若照片或圖片扭曲，或是位置、形狀無法對齊的話，就會給人較惡劣的印象。
應利用裁切功能，並留意位置對齊等進行編排。

■ 不可扭曲照片

編排配置照片時最要避免的就是扭曲照片。先
不論刻意扭曲照片的情形，要特別留意在放大、
縮小照片時，**不可變動其長寬比**（一般而言，
只要一邊按著 Shift 鍵、一邊進行放大縮小的
話就沒問題）。若想要修正照片外形時則可以利
用「裁剪」功能（請參考 p.106）。

✘ 扭曲的照片

■ 盡可能統整並對齊照片外形

單一資料內配置有複數照片或圖片時，盡可能
裁剪為**相同大小**以統整對齊照片外形，另外也
要努力地統一所有照片的上下左右位置；若照
片裁剪為「正方形」的話，編排作業會更為簡
便，並能完成相當精美的資料。

○ 經裁剪的照片

不可扭曲照片 ■ 扭曲的照片看起來非常可憐，故請避免
扭曲，並裁剪整理為正方形。

✘ 形狀與配置相當凌亂

○ 整理外形後排列

整合對齊照片 ■ 盡可能將所有照片整理為相同形狀，若上下左右都能緊密對齊的話，就能完成排列美觀之文件。

Technic ▸ 利用**Shift**鍵移動與變形

一邊按著 Shift 鍵，一邊移動、旋轉、變形

在大多數軟體內，若一邊按著 Shift 鍵、一邊移動或旋轉物件的話，移動目的地或旋轉角度會限制為 8 個方向，對於水平移動圖形時非常方便；另外，若想在正側邊或正上方複製同樣圖形時，可同時按著 Shift 及 Alt 鍵配置圖形。

想要在不改變長寬比下放大、縮小圖片或照片時，也可一邊按著 Shift 鍵、一邊改變物件大小，物件就會呈現相似變形（但依據不同軟體，也可能不必按 Shift 鍵就能完成相似的變形功能）。

Shift鍵功能 ■ 未按與按著 Shift 鍵進行操作的情形。

Technic ▶ 插入圖片與文字繞圖

圖片配置方式

Word 文件內插入配置照片或插圖有各種方式（與文字排列、上及下、矩形、緊密或穿透、文字在後、文字在前）。

與文字排列、上及下、矩形、緊密或是穿透等方式是因應圖片輪廓改變文字的配置（文字的圍繞方式）；若圖片輪廓為方形點陣圖的話，矩形、緊密或穿透的繞圖方式看來沒有差異，但若是輪廓複雜的向量圖形，緊密及穿透方式可以使文字沿著輪廓邊緣配置，而緊密或穿透兩種方式的差異則在於圖片內凹處是否可以置入文字（詳細如後述說明）。

與文字排列

上及下

矩形

緊密或穿透

文字在後

文字在前

圖片插入方式 ■ 依據圖片插入與繞圖方式的不同，可以改變圖片與文章的配置方式。

修正圖片輪廓

無論是點陣圖像或是向量圖像，都可以修正其輪廓、調整文字的圍繞方式，編輯輪廓圍繞點的作業稍微複雜，所以在此說明。

① 選取插入的圖像，進入「文繞圖」並選擇「緊密」或「穿透」。

② 選取圖像，進入「文繞圖」並選擇「編輯文字區端點」。

③ 移動黑色端點以修正圖形輪廓（若在紅線上點擊也可以增加端點）。

④ 最後，點擊線條以外部份結束編輯作業。

 ＊ 如有必要，則可選取圖像並點選「置於文字之前」。

① 設定圍繞點

② 顯示端點

③ 修正輪廓

④ 完成！

編輯圖片輪廓 ■ 將圖片輪廓編輯為喜好的形狀後，就能改變圖片與文章的配置。

緊密與穿透的差異

雖然屬於延伸應用，實際上緊密與穿透方式是不同的。若採緊密方式，即使修正文字區端點也不會反映出內凹的輪廓（圖片中的彩虹內側），而是會忽略內凹部分；而若是穿透的話，文字則會沿著內凹處排列文字，也就是文字可以進入圖片內側。也就是說，雖然穿透方式的自由度最高，但是文字圍繞方式卻較為複雜，故會降低其可讀性。

圖片輪廓 ■ 採用緊密方式時，文字僅配置於圖片外側，而穿透方式的文字會填入圖片內側。

插入圖表或向量圖像

Excel 圖表需以圖片方式插入文件也是絕不可改變的規則，若不遵守此規則，以 PowerPoint 開啟並改變大小；或是以其他電腦開啟檔案時，就有可能發生整個格式崩壞的危險；但若是以 PNG、JPG、GIF、BMP 等點陣格式插入的話，解析度則會不足以致圖片看起來混亂，所以**應該以增強型中繼檔或是 Windows 中繼檔形式插入**，而 Mac 的話則可以 PDF 形式插入。

當要在 Word 內插入以 PowerPoint 編輯而成的向量圖像時，最適當的方式也是以上述同樣形式進行插入作業。

以圖片檔插入 ■ 以「選擇性貼上」功能進行。

✖ 以點陣格式插入之圖表

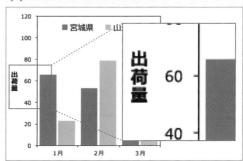

⭕ 以向量格式插入之圖表

插入向量圖檔 ■ 若以點陣格式插入圖表或向量圖檔的話，解析度就會變得不足，這時候請以Microsoft Office中繼檔或PDF格式插入。

4-9 減少多餘的雜訊

若資料中有多餘的項目，容易成為雜訊而妨礙資訊傳達。
編輯文件時不只需要在意圖片或文章等各個要素，也必須簡化頁面並減少可能成為雜訊的要素。

■ 雜訊會妨礙理解

「嗯～」「那個」等習慣性口語詞，在簡報時不只浪費時間，也會形成雜訊使聽眾難以集中於內容；相同地，資料當中若含有多餘的項目，不只是浪費頁面空間，也會形成雜訊而妨礙理解，所以應該盡可能地排除不必要的資訊。

例如日期、標誌、會議名稱等資訊，大多數只要載明於封面就已足夠，而頁碼也不是必要的項目。

若是規定或樣板等無法刪除的狀況，則不需要一再重複，應盡可能地縮小字體，或是統一在單一區域呈現為佳。

■ 再修正樣板或規則

也有因為必須載明標誌、日期等大量資訊的規則或傳統所準備的固定樣板，但也不能怪這些不恰當的規則樣板。對讀者而言，不需要在所有頁面都得到所有資訊，請先捨棄「無論如何照樣板來就沒問題」的想法，必須選擇取捨適合的資訊，再因應需求修改樣板範本。

✗ 許多多餘項目

○ 去除多餘項目

○ 縮小並統合不重要的資訊

■ 動畫也是雜訊之一

雖然在簡報中也可有效地利用動畫,但基本上非常容易成為雜訊。

特別是右圖般文字會移動或變形的動畫,只會造成閱讀上的障礙,除此之外,也有許多人會在投影片換頁時使用華麗的動畫效果,雖然使用得很開心,但多數都會妨礙讀者專注內容,而且在華麗之餘卻也欠缺嚴謹感,所以需要特別注意使用場合。

- 新規作物の開発にあたり、ピーマンに対する嗜好性や購買行動に関するアンケートを実施した。

- ランダムに選定した20～30代の男女各500人に対し、以下の3つの質問をし、回答を得た。

■ 照片內有許多雜訊

照片內除了照片主角之外,還有許多其他項目也被照入,如此一來就會降低主角的注目度且無法確認細節,所以使用照片時,可因應需求進行裁剪或去背等作業以刪除多餘部分,而減少了雜訊就更加易讀。有關於在PowerPoint內進行裁剪或去背的方法可參考p.107。

此外,以減少雜訊的角度看來,插圖會較照片更為適合,雖然欠缺真實性,但插圖可以簡單地呈現資訊,反而更容易傳達。

動畫的必要性? ■ 華麗的動畫也會妨礙注意力。

照片也簡單化 ■ 將照片背景簡化至最低限度,愈右側的圖像雜訊愈少。

4-10 避免過度的外框與圓角

依據不同項目以外框框起進行群組化，可使資料架構變得更為明確。
但是依外框的格式及配置不同，外觀上就會有很大的差異，需要特別注意。

■ 絕對不可過度加框

雖然將部分文章或圖片加框進行「群組化」，或是框起副標題作為強調用途都是很好的編排方式，但過度加框就不太適當了。若不管什麼都加框的話，項目會增加過多而變得雜亂，也無法集中於資料內容，因此**加框的編排使用需為最低限度**，使用外框時也要避免無意義地為框線上色。

建議可以利用留白進行群組化，副標題等則可改變字型種類、色彩或大小以進行強調。

✖ 過度使用外框

⭕ 最低限度使用外框

使用留白的編排 ■ 避免過度使用外框。可善加利用留白或粗體字進行編排。

■ 外框需對齊配置

若雜亂地配置外框，留白處大小會有所不同而予人不好的印象。需留意與周圍其他外框位置對齊並統一間距以進行配置。

■ 不可過度圓角

如同第 3 章所說明，製作圓角矩形外框時，若邊角過圓的話，文字與外框會過於接近；故在使用圓角矩形時，邊角不可過度圓角，當然，若使用一般矩形時就不需有此顧慮。

✖ 邊角過圓

⭕ 適當圓角

外框編排 ■ 當以外框框起項目時，外框之間的間距需調整為相同。圓角矩形則需注意不可過度圓角。

Column ▶ 利用焦點設計增添魅力

■ 吸引眾人目光也非常重要

例如活動通知的海報、宣傳單或是研討會發表海報等，為了展現內容，首先就必須要能吸引眾人的目光才行。

但像是海報等公告物若只是顯眼也不行，使用過於華麗的色彩，反而會在吸引讀者同時產生閱讀困難的情形。

因此，必須要有具備不損害可讀性、又能在一瞬間吸引目光的要素，這種要素被稱為「**焦點設計**」（eye catcher），文字、圖形或插畫等都可以成為有效的焦點設計。在不妨礙文字的範圍內以大幅圖片作為背景，或是使用可象徵資料內容的大型圖案等，都可以吸引接收者的目光，下圖範例為利用蜜蜂插圖完成之具有效果的焦點設計。

✕ 無焦點設計

主催 跳躍大学 環境デザイン研究科
研究者養成コース

送粉昆虫育成セミナー

(場所) **跳躍大学 生物棟 大講義室**

平成28年 2/29[月]10:00~18:30

ミニシンポジウム：送粉昆虫の将来を再考する
マルハナバチを始めとするハチ類は、植物の花粉のやりとりにおいて重要な役割を担っており、野菜や果物の生産において欠かすことのできない有用動物である。しかし、近年の不景気による野生生活の困窮により、ハチ類の個体数や多様さが失われつつある。このような時代背景から、ハチ類に関して量より質が求められるようになってきたといえよう。本シンポジウムでは、教育の専門家や蜂の生態の専門家、経済学の専門家を集め、多角的視座から蜂の教育・育成に関して緊急提言を行なう。

ゲストスピーカー
○昆虫への教育がもたらす社会的、生物学的影響　　　　　　跳躍太郎
○数と質の経済学：昆虫の世界から見えてくるもの　　　　　林　次郎
○養蜂場からのお願い：ミツバチもいます　　　　　　　　佐藤俊男
○景気の動態とマルハナバチの生活　　　　　　　　　　　丸花武志
○視力を鍛える：効果的な送粉者の開発に向けて　　　　　宮崎花子

多数の方の参加をお待ちしています。駐車場がありませんので、公共交通機関でお越しください。

【お問い合わせ先】跳躍大学 ジャンプ学部 コトンラスト学部　TEL：0123-456-7890

○ 具焦點設計

【お問い合わせ先】跳躍大学 ジャンプ学部 コトンラスト学部　TEL：0123-456-7890

焦點設計 ■ 比起加強所有項目的醒目度，極端地放大單一項目更能夠吸引目光，範例是使用插畫作為焦點設計。

當然，照片也可作為焦點設計，而大型文字也屬於能夠影響讀者感受的項目，所以加大標題等重要文字也非常具有效果。若再插入圓形或多角星形等物件的話，就能更進一步提升海報或宣傳單的注目度。

更進一步的焦點設計 ■ 圓形等物件可成為第二層的焦點設計。

照片或文字的焦點設計 ■ 照片或文字也可以成為焦點設計，最重要的就是大膽地放大，而紅色圓形也具有集中視線的效果。善用焦點設計就可以引導讀者的閱讀視線。

4-11 配色的基本原則

色彩，是影響資料印象的重要要素。比起黑白、單調的文書資料，使用色彩的資料較具魅力、也能幫助理解，但若是過度使用色彩，反倒會成為難以閱讀的資料。

■ 色彩基本知識

雖然客觀表示色彩的方式有好幾種，但較能容易直覺理解的則是 HSV 色彩空間，也就是以色相（Hue）、彩度／飽和度（Saturation）、明度（Value）三項要素來表示色彩。

所謂**色相**就是表示紅、黃、綠、藍等**色彩**基本屬性；**彩度**則表示色彩的**鮮豔度**，即使同一色相下的色彩，彩度愈高則愈為鮮豔、愈低則變得較近似灰色，而當彩度為 0 時，由於已無色彩，就會變成無彩色（黑或白、灰色）；**明度**則用以表示**明亮度**，即使色相、彩度皆相同，明度較低者就會較黑、明度較高者則會變成較明亮的色彩。

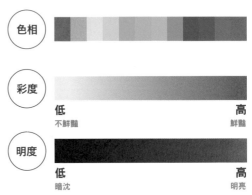

HSV色彩空間 ■ 可以藉由色相（H）、飽和度（S）、明度（V）三項要素直覺地理解色彩。

■ 色彩形象

每種色彩各有不同的形象，而每個色彩既有好形象也有壞形象，關於色彩的代表性形象統整如右表。舉例來說，紅色有「熱情的」好印象，但同時也有「危險」的不好印象，必須理解這些色彩形象，**再配合 TPO 慎重地選擇色彩**。不必多說，黑色不適合兒童商品的宣傳單，藍或紫色則不適合食物相關文件。

良好形象	色彩種類	不好印象
熱情、炎熱	紅	危險、奢華
活力、朝氣	橘	幼稚、奢華
成熟的	咖啡	陰暗、骯髒
朝氣、輕快	黃	眩目、便宜
和平、年輕	綠	不成熟
理性、涼爽	藍	冷漠、冷酷
高貴、高級	紫	靈魂、不安
清潔、潔癖	白	冷漠、輕薄
厚重、豪華	黑	恐怖、憂鬱

色彩形象 ■ 每種色彩有好形象也有壞形象，而在不同的飽和度或明度下，色彩形象也會有大幅變化，所以這些形象不一定完全適用。

■ 必須注意的色彩使用方式

依據不同的色彩使用方式，文書資料的印象會有大幅度地變化。像在投影片等「吸引取向」文件中若不使用色彩的話，就很難理解其重要部分，就像是偷工減料的文件；另一方面，過度使用色彩也會導致理解困難，所以**色彩數量過少或過多其實都不適當**。如同下一頁所說明，包含背景色共有 4 個顏色的情況最為適切。

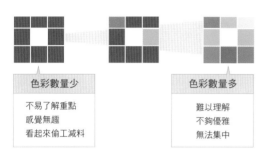

色彩數量少	色彩數量多
不易了解重點 感覺無趣 看起來偷工減料	難以理解 不夠優雅 無法集中

另外，依據不同的色彩組合方式，可能會導致閱讀文字變得困難，也需要考量色覺障礙者進行配色。所以，**為了讓色彩有效地發揮功能，必須要遵守一定程度的規則**，從下一頁開始將介紹色彩的使用方式、選擇方式、組合方式等基本概念。

✖ 色彩過少

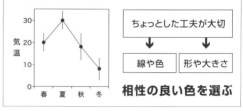

◯ 色彩適當

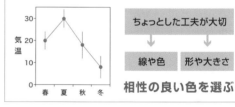

✖ 色彩過多

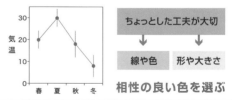

色彩不可過少、不可過多 ■ 資料中無論色彩過少或過多都不適當。

4-12 選色的基本原則

若是無意義地大量使用色彩，資料會變得繁雜且難以閱讀。
學習色彩正確的使用方式，以完成舒服易讀的資料。

■ 避免使用飽和度過高的標準色

色彩都可以使用，特別是以投影機放映、或
使用電腦螢幕觀看資料時，飽和度過高的標
準色彩對眼睛不好。因此避免使用 Word 或
PowerPoint 的標準內建色彩（特別是黃、紅、
藍、亮綠色等標準色），選擇稍微沈穩的色彩為
佳。

✕ 標準色

Blue	Green
Red	Purple
	Light blue

Mac　　**Mac**　　**Windows**

○ 沈穩色

Blue	Green
Red	Purple
Yellow	Light blue

標準色過度華麗 ■ MS Office內的「標準色」之飽和度
過高。

壓低色調 ■ 使用稍微壓低色調（飽和度或明度）的沈穩
色彩較佳，此外，鮮豔色彩只能在畫面上呈現，所以可
能全部都變成相似的顏色。

✕ 標準色　　　　　　　　　**○ 沈穩色**

使用沈穩色彩 ■ 使用稍微壓低色調的色彩，就能完成具沈穩感且易讀性高的文書資料。

■ 使用同色系以減少色彩數量

想要讓資料更為醒目、更有魅力的話,很可能在不知不覺之間就使用了超過必要數量的色彩,但如同前面所述,色彩過多、資料就會變得難看,這個時候就必須費心減少色彩數量。

為了減少色彩數量,可藉由所有色彩**使用相同色或同色系**的方式;如同右側圖例,由於綠色(標題)或紅色(圖表部分)已經出現,繼續使用綠色或紅色為佳,若利用同色系顏色,就不會給人色彩數量增加的印象,可以避免資料變得過於華麗。

■ 使用灰色以減少色彩數量

也可以利用灰色代替同色系方式,由於灰色屬於無彩色,不會予人增加色彩數量的印象,所以,當使用同色系仍稍嫌華麗時,就可以**善加利用灰色**。

> **TIPS** 抽取色彩
>
> 在 MS Office 中,可利用「色彩選擇工具」比對並抽取投影片內的文字或圖片色彩而在 Office 2011 之前的 Mac 內,則可點選放大鏡標誌抽取色彩。藉由這些功能就能夠輕鬆調整並統一色彩。

Windows

Mac

✕ 色彩略多

● 使用同色系

● 使用灰色

4-13 色彩的組合

文書資料中不得不使用複數色彩時，決定色彩組合是非常困難的工作，
這邊將為大家解說兩色組合的決定方式。

■ 同一色相下變換色調

兩種色彩的組合有好幾種方法，這邊將介紹代
表性的方式。

第一種方式是組合同一色相之下、不同色調（飽
和度或明度）的兩種色彩，由於看起來色彩數
量不會增加，屬於希望簡單配色時可使用的組
合方式，若需 2～3 種色彩，則可以在同一色
相下使用不同色彩。

組合範例

■ 同一色調下變換色相

第二種方式則是維持色調不變，使用相似色彩
進行組合，可以挑選色相環中相近的顏色；與
組合同一色相色彩時相同，由於較不會予人色
彩數量增加的印象，不但感覺簡單優雅又能兼
具鮮豔感，非常推薦於製作資料時使用。像這
樣選擇配合同一色相或色調的話，調和色彩就
變得簡單許多。

組合範例

■ 以互補色進行組合

第三種方式是以色調相似的互補色（兩色位於
色相環中的相對側）進行組合。由於是組合完
全不同的色彩，除了享受兩種色彩之間的差異
刺激外，同時也能賦予資料生動感；但另一方
面，若是在正式文件中使用兩種互補色彩，且
兩者的出現範圍、頻率幾乎相同的話，可能會
予人未經整合的印象。因此，這樣的兩種色彩
或許較適合使用於 p.176 所提到之「主題色」
與「強調色」。

組合三種色彩時，也有將色相環三等分的組合
方式（三等分配色）。

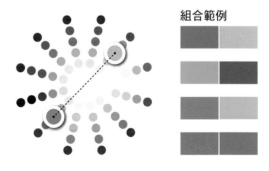

組合範例

■ 資料的印象

單一資料中使用大量色彩的話，雖然會有生動朝氣的感覺，但也可以說是混亂、未經統整的印象；另外，雖然愈鮮豔的色彩愈有生動青春感，但同時也會予人幼稚的感覺。

也就是說，若要傳達沈穩知性的印象時，最好減少色彩數量、降低鮮豔度為佳；然而若幾乎是單色或飽和度極低的色彩，也可能變成陰暗無趣的資料。

雖然依實際狀況而異，但一般而言，商業文件或是研究發表文章當中使用色彩時，必須要留意**不要過度地增加色彩數量**，且需**避免使用過於鮮豔的色彩**等。

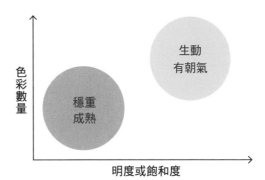

色彩的影響 ■ 資料色彩能夠大幅地左右資料整體印象。

配色有著為數眾多的規則，是相當深奧的一門學問，也有許多網站便提供有適當的色彩組合方式等資訊。在 Adobe Color CC（http://color.adobe.com）網站上，藉由直覺操作提供了許多推薦的色彩組合；組合方式的挑選非常便利，可以由類比、補色、濃度、單色、三元群、複合當中選擇，另外也可以點選同一頁面的「探索」選項，就能夠選擇偏好的色彩組合。

無論是哪種方式，色彩組合確定後，就會顯示出 RGB、CMYK、HSB 等數值，由於 PowerPoint 或 Word 內可以藉由 RGB 或 HSB 數值指定色彩，就能夠立刻使用喜好的色彩。

然而，依據印表機、投影機或螢幕的品質不同，不一定能呈現出想像中的色彩，所以仍要特別留意。

Adobe Color CC畫面

組合方式

類比：同一色相

補色：色相環內的相對色彩

濃度：同一色相、不同明度的色彩

單色：同一色相、不同明度及飽和度的色彩

三元群：色相環三等分

複合：介於補色與類比的中間色

4-14 文字色與背景色的組合

務必要注意的還有文字與背景色彩的組合。
雖然是非常重要的要素，但由於相當困難，這邊將為大家介紹任誰都能簡單選色的重點。

■ 背景與文字色彩的明度需有對比度

為了提升易讀性，對比度變成非常重要的因素；
如右圖，若背景色與文字的明度無對比的話，
文字就會變得難以閱讀。若**背景色為深色**，**文
字就必須盡可能地使用明亮色彩**；當然，若**背
景是白色等明亮色**時，文字應避免使用灰色，
而是盡可能**採用較濃、較深的色彩**。

明度にコントラスト	明度にコントラスト	明度にコントラスト
明度にコントラスト	明度にコントラスト	明度にコントラスト
明度にコントラスト	明度にコントラスト	明度にコントラスト
明度にコントラスト	明度にコントラスト	明度にコントラスト
明度にコントラスト	明度にコントラスト	明度にコントラスト

文字與背景 ■ 藉由對比強度的差異，資料易讀性也會有所改變。

✕ 明度無對比

⭕ 明度具對比

✕

⭕

文字與背景色彩 ■ 通常增加對比度，會讓資料看起來較輕鬆、閱讀起來也變得容易。

■ 避免以明度相近的色彩組合

背景與文字選擇不同顏色並不一定就能使資料變得易讀。如同右圖，即使色相上有非常大的差異，但明度相近的話，文字看起來仍會覺得刺眼，所以必須注意要**維持明度的差異以進行配色**，而背景是灰色時作法也相同。

若明度與飽和度兩者皆相近的話，文字看起來會更加刺眼，這種現象被稱為**「光暈」**，光暈現象是色彩組合時絕對要避免發生的。

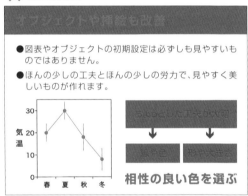

注意明度 ■ 明度的對比度不同時，易讀性也會大大地降低；而若不只是明度，飽和度也很近似的話，就會像中間列一樣產生光暈現象。

✖ 明度無對比

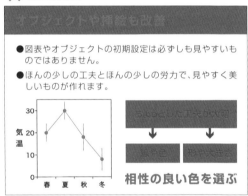

〇 明度具對比

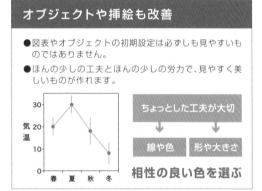

✖

〇

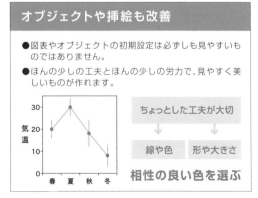

灰色背景 ■ 需謹慎地決定灰色的濃淡度。較深的灰色採用白色文字、較淡的灰色則使用深色文字。

4-15 色彩的決定方式

已經了解關於色彩的選擇方式及組合方式之後，
在這邊將為大家解說關於實際上應該使用什麼風格、多少數量的色彩。

■ 制訂規則，賦予色彩意義

同一資料中，某頁強調部分使用紅色、另一頁
則使用藍色，這種毫無一致性的色彩使用方式，
容易造成讀者的誤解；又或者分別使用同一種
紅色於強調部分，也用在「溫暖」等特定意義
的字詞，賦予單一色彩複數意義的話，更會導
致混亂。所以必須**以一種色彩、一個意義的前
提進行配色**。

另外，若「公」使用紅色、「母」使用藍色，或
是「溫暖」採用藍色、「冰涼」採用「紅色」等
情形，選擇與習慣有所差異的色彩也是混亂的
來源之一。

✕ 紅色有複數意義
- A社では、12,500円
- B社では、14,200円
弊社が業界最安値！

○ 各色只有1個意義
- A社では、12,500円
- B社では、14,200円
弊社が業界最安値！

✕ 與習慣不同
気温の高い季節には、
冷たいジュースが人気

○ 符合習慣
気温の高い季節には、
冷たいジュースが人気

■ 總計最多4色

即使是美麗的顏色，色彩數量過多也會變得難
以閱讀，但若是不太使用色彩，看起來又像是
偷工減料的投影片。

一份投影片或文書資料、海報中所使用的色
彩可分為**「背景色」、「文字基本色」、「主題
色」、「強調色」**。以易讀性觀點為考量，基本
上背景為白、文字為黑（或是灰），也就是說，
若能在資料製作之前**決定「主題色」及「強調
色」**為佳。

若是每一頁都無意義地隨意使用四種顏色，當
然必定會造成讀者混亂，所以需遵循規則、有
策略性地進行配色；如同右側圖例，預先決定
主題色為藍色、強調色為紅色的話，就能夠不
陷入混亂地完成配色作業。

背景色
印刷資料通常選擇白色。
投影片的話。
也可以選擇白、黑、藍等色。

主題色
貫通資料整體的形象色彩。
可使用作為於標題或副標題等的
色彩。

文字基本色
使用於重要度低、
或者是中等程度文章，
又或是單詞的用色。

強調色
使用於重要度高的單詞，
或者是標示為醒目之用途。

主題色 ■ 在資料開始製作前就決定吧！

| 背景色 | 文字基本色 | 主題色 | 強調色 |

使用已確認色彩編輯文件 ■ 只使用確認的主題色，就能
完成整體一致、讓人有安心感的文書資料。

■ 遵守規則進行變化

只要時時意識到背景色、文字基本色、主題色、強調色四種色彩，就能夠完成如圖示般各式各樣具有一致性配色的樣式。

藉由選擇自己偏好的色彩作為主題色與強調色，就能完成具有自我風格的配色。當然，圖片或照片中可能會出現指定四色之外的色彩，若因此使文件變得雜亂的話，則可利用下頁說明之技巧，選擇照片內原有色彩作為主題色或強調色，如此一來，既遵守規則又可發揮其效果。

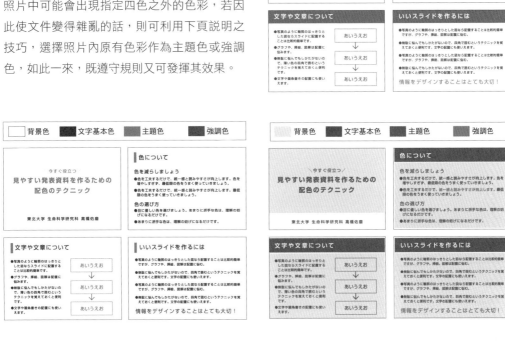

■ 即使背景非白色也適用相同規則

即使背景改為有色，當然也能夠適用於相同的規則。使用色彩共計也只需要 4 色，就能完成具有一致性的簡報投影片，但背景使用深色時，文字色、主題色或強調色則會變得難以抉擇，而且背景上色的話，就很難好好地配置圖像，因此，**使用白色背景就成為「美觀傳達設計」的基本原則**。

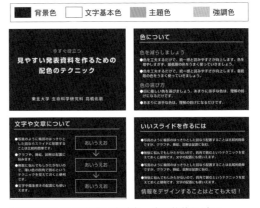

陰暗背景色 ■ 即使背景為暗色，也只能使用4色！

■ 更加簡約化

主要色彩共有四種（背景色、文字色、主題色、強調色）的話，雖然數量不算過多，但依據不同的選色，還是可能給人欠缺簡潔感且未經整合統一的印象，而思考出搭配良好的四種顏色其實也非常困難，這個時候，不妨就**直接將四個主要色彩當中的兩色挑選為同色，以共計只有三種色彩進行組合**。

3色也OK ■ 若主題色與強調色選擇相同的話，資料配色會更顯得簡約。

■ 由圖片或照片抽取色彩

圖片或照片內出現許多色彩時，可能已決定整體資料的色彩印象，因此若是選擇了與圖片或照片內完全無關連的新色彩，就會增加色彩數量、形成散亂的印象。

所以，若選擇圖片或照片中已使用的主要色彩作為資料的主題色或者是強調色，就可以輕鬆完成具有統一感的配色。

✘ 照片與主題色無關連

○ 從照片中選擇主題色

從圖片中抽取顏色 ■ 若使用照片或圖片內主要印象色彩作為主題色或印象色的話，不僅可以產生統一感，同時也能夠克制色彩數量的增加。在上方的圖例當中，由於照片中綠色或是咖啡色的項目較多，善加利用這些顏色的話，即使使用了幾個不同顏色，也不會喪失其統一感。

Column ▸ 利用灰色文字提升可讀性

使畫面或螢幕的文字更為易讀

如前面所述,為了使文字更為易讀,加強背景色與文字色的對比是非常重要的;然而在螢幕上,由於白色背景加上全黑文字的對比度過於強烈,也可能反而使閱讀變得困難。

這個時候,可使用「灰色」文字稍微降低與背景的對比度,就能夠提升其可讀性;許多網站的文字色彩也是改用灰色、而非黑色,只要**調升個位數百分比的明度**就非常恰當,但是若看起來明顯是灰色的話,就是明度過高、色彩變得過淡。

另外,依據投影機性能差異,顯示出來的灰色文字也可能比起預想中較淡,所以必須一邊注意一邊試驗;順帶一提,灰色文字除了更為易讀外,同時也增加「外觀吸引力」的優勢!

✖ 全黑文字

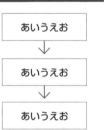

⭕ 灰色文字

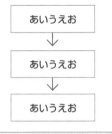

 灰色文字 ■ 只要將黑色文字明度稍微提升個位數百分比,就能變得更加易讀。

4-16 色覺無障礙化

無論什麼類型的資料，都必須以「盡可能愈多人能夠正確理解」作為目標。
另外，人們的色覺狀況非常地多樣，也必須要考量這些多樣性來進行文書資料的製作。

■ 色覺的多樣性

製作容易理解的資料時，使用色彩以進行強調
或表示事件關連性是非常有效的方式，而且在
一定程度內使用色彩會讓資料更有魅力；但若
色彩無法被辨別的話，反而立刻就成為難以理
解的資料了。

一般而言，男性每 20 人有 1 人、女性則是每
500 人有 1 人是色覺障礙者（主要是 P 型、D
型兩種），所以 100 名讀者中必定會有色覺異
常者，而為了製作出能讓更多人容易理解的資
料，就必須因應這多樣性的色覺狀況。

色覺正常情形下的色相環

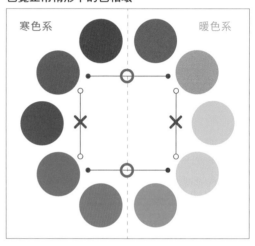

■ 色覺無障礙化

雖然 P 型、D 型色覺障礙彼此仍有些許差異，
但也有部分共通之處，例如將色彩分為暖色系
與冷色系時，會如同右圖般，難以辨識冷色系
的色彩組合及暖色系色彩組合，無論冷色系當
中的任何顏色都會看做是藍色系，而暖色系當
中的任何顏色都會看做是黃色系；因此會難以
分辨「紅與綠」或是「藍與紫」等色彩，而色
覺無障礙化有三大方法。第一項是「不任意使
用大量色彩」，第二項是「考慮色覺障礙者進行
配色」，第三項則是「避免只依賴色彩作編排設
計」。

色覺障礙情形下的色相環

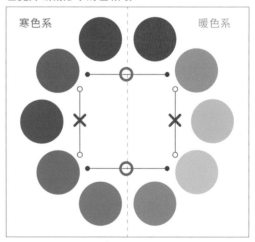

色覺正常與障礙情形之比較 ■ P型色覺障礙情形下，若
是冷色系加暖色系中間色、或是暖色系加冷色系中間色
的組合會變得非常難以辨認。

■ 不過度使用色彩

即使沒有色覺障礙，人類容易區別的色彩也沒有那麼多樣化，除此之外，印表機或投影機顯色也時常不夠好；也就是說，無論接收者的類型，只要色彩愈多就不夠親和。因此，製作資料時首先就要留意不要過度增加色彩，盡量使用同色系顏色、或是利用無彩色（灰、白、黑）降低色彩數量。

✖ 使用許多色彩

○ 只使用同色系色彩

- ■ 100万人未満
- ▨ 100–150万人
- ▩ 150–400万人
- ■ 400万人以上

減少色彩的方式 ■ 利用同色系的深淺色或無彩色的話，就能夠更輕鬆地分辨。

■ 組合色彩時需注意

如同前面所述，明度相近的暖色系色彩或是冷色系色彩組合，對色覺障礙者都是難以辨識的，由此可以推論：①**若是「暖色系加冷色系」的**組合，就是屬於無障礙化的配色，由色相環看來即是橫向的組合。

另外，組合相似色相的色彩時，最好能夠②**增加其「明度差異」**，這與可以分辨深藍色及水藍色的組合、或是黑色及灰色的組合是相同的原理，若能同時並用①和②兩種方式，更能夠完成無障礙化作業。

這裡雖然只提到色相與明度，但是實際上藉由調整色彩的飽和度也能夠達成無障礙化，更加詳細的資訊可以參考專門書籍或網站。

✖ 暖色系色彩、冷色系色彩的組合

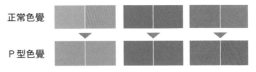

正常色覺

P型色覺

○ 暖色系與冷色系的組合

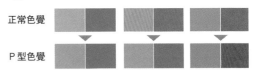

正常色覺

P型色覺

○ 增加明度差異的色彩組合的組合

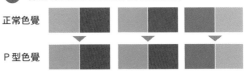

正常色覺

P型色覺

色彩組合 ■ 暖色系組合或是冷色系組合都是NG。

■ 不過度依賴色彩

不建議在文章中使用紅色或綠色作為強調色，因為若有色覺障礙的話，會很難分辨這兩個顏色與黑色字的差異；可**使用藍色或橘色**，或者是不只在文字色彩方面下功夫，利用**改變文字粗細度、加上背景或底線**的話，就能使資料無障礙化，而較難表現出色彩的印刷物則更需要注意此部分。

至於圖表部分，也常常使用不同色彩來區分各個項目，這時就必須更加細心留意；即使已經注意配色組合，但對於色覺障礙者而言，可能還是難以判斷是否容易辨識。

若希望能更確實地進行無障礙化作業，建議可**利用圖樣填滿取代實心填滿或者是變化端點樣式**；不加上圖例說明，而是**直接將項目名稱編輯**於端點附近或是圖表當中也非常具有效果。

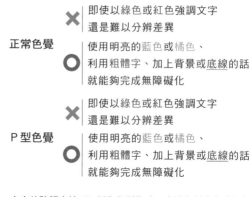

文字的強調方法 ■ 製作印刷物時，應避免以綠色或紅色強調文字較為保險。

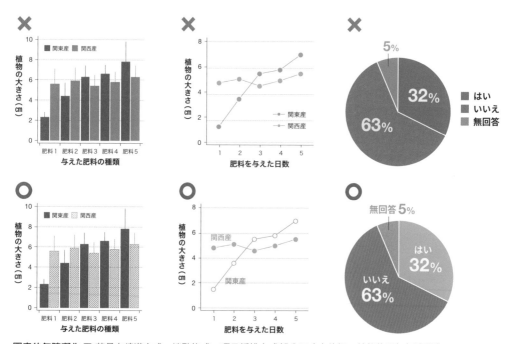

圖表的無障礙化 ■ 若是在填滿方式、端點格式、項目編排方式部分下功夫的話，就能夠更加無障礙化。

■ 與背景色的對比

當文字背景上色時，加強背景色與文字色間的**明度對比**是非常重要的。無對比的狀況其實與色覺問題並沒有關係，無論是誰都會覺得難以閱讀，而基本原則就是背景淺色則文字深色，背景深色時，文字則採用白色等明亮色彩。

背景與文字色的對比 ■ 對比度較弱的話，無論是誰都會覺得難以閱讀。

Technic ▶ 色彩組合的評價

色覺模擬

在 Illustrator 中使用「校樣設定」功能，能模擬色覺異常者所看到的狀態，雖然不一定完全與實際的情形相符，但仍是非常有用的功能。

色覺異常的模擬 ■ 可以利用Illustrator確認色覺障礙者所看到的狀態，右側即為P型色覺的情形。

另外，無論是哪種資料（當然包含照片），若是以圖片格式存檔的話，就能夠在網站上確認色覺障礙者實際所看到的狀態。

參）：http://www.vischeck.com/vischeck

日本也有更為方便的智慧型手機 APP，例如「色のシミュレータ」（中譯：色覺模擬器），只要以相機將風景、印刷品、電腦畫面等拍照下來，就可利用 app 簡單重現各種色覺障礙者所看到的狀態，但目前只能在日本下載。

智慧型手機app ■ 手機也可以簡單地確認各類型色覺狀態。

1 基本的編排方式

- ☐ 頁面的上下左右，或者是各個項目內側都需保有充分的留白處。
- ☐ 所有項目應配合格線，或者是互相對齊進行配置。
- ☐ 將關連性強的項目群組化。
- ☐ 配合內容的優先順序，利用大小或色彩增添強弱感。
- ☐ 所有頁面應以相同規則進行編排。

2 不妨礙視線的編排

- ☐ 以易讀的配置或順序安排各個項目。
- ☐ 避免過度使用外框（框線不會太多嗎？）。
- ☐ 盡可能減少雜訊。

3 注意配色作業

- ☐ 避免使用原色（MS Office 的標準色）。
- ☐ 背景色與文字色之外的色彩只能在兩色以內。
- ☐ 留意色彩的組合。
- ☐ 文字與背景需有適當的對比。
- ☐ 考慮色覺無障礙化作業。

5 實踐

藉由投影片、商業文書、宣傳單、公告海報等實際
範例，以 Before-After 形式再次回顧截至目前為止
所介紹的各項規則或技巧。
另外也將完整補充第 1 ～ 4 章未能介紹到的相關
技巧！

5-0 堅守規則

目前為止，本書已介紹了投影片或海報、摘要、講義的製作規則與技巧。
而在實踐篇中，將藉由具體範例讓各位實際感受堅守規則的重要性。

■ 無法遵守規則需有原因

雖然本書自第1章至第4章已經介紹了各種有
助於資料製作的規則，但是由於文字或數據量
的不同，也時常有無法遵守規則的情形，然而，
若是輕易地就破壞規則也不好；無法遵守規則
的原因大多為**情報量過大、無法將內容簡潔化**。

■ 規則是為了製作完美資料的「限制」

沒有任何限制地隨意製作資料的話，可能會因
為資訊過多而產出毫無秩序的資料。所謂的規
則，就是**為了避免混亂、形成秩序的「限制」**；
因此，若是無法完成適當編排時，更改圖表數
量或大小、減少文字數量、分割頁面等維持規
則的作業是相當重要的。藉由選擇並取捨資訊、
縮小較不重要的資訊之文字大小以整理文章編
排，才能自然地完成「傳達設計」。

■ 一定會有解決方案

有時可能會覺得遵守規則並將資訊整理於固定
範圍內不是那麼容易，但其實無論如何一定會
有解決方案的。在本章中，為了讓各位實際感
受到完成既遵守規則且具有原創性資料之可能
性，會針對單一資料類型舉出多種改善範例。

堅守規則 ■ 遵循規則進行整理，就能使資訊簡潔化。

■ 需要注意的五大要點

使用 Office 軟體製作文書資料時經常有這 5
項缺失「留白不足」、「未能對齊」、「字型不
佳」、「行距過窄」、「無強弱感」，這是因為在
軟體初始設定中，這些要素並非最適當狀態。
因此，無論製作哪一類型的資料，都必須非常
留意這裡所列舉的五大要點。

為了設定留白並聚集相同要素，利用假想格線
就會相當有效果；如右圖所示，將所有要素配
合假想格線（紅色虛線）進行對齊配置的話，
就能夠製作出整齊且精美的文書資料。

■ 現在就實踐吧！

這邊將會以 Before-After 的形式介紹各種文書
資料。首先來看看投影片的實際範例吧！投影
片單一頁面的資訊量不會過多，最適合用來學
習資料製作規則，而投影片製作則會盡可能地
將資訊量較多的資料化繁為簡。

一開始請先看 Before 的舉例，並試著思考其問
題點，之後再看 After 的範例，實際感受設計
規則所發揮的效果。

留白不足	文書資料或投影片的上下左右需有充分留白，圖形與文字不要過於接近。
未能對齊	將所有要素（文字、圖形）進行對齊是基本原則，必須意識著格線以進行編排作業。
字型不佳	簡報資料的文字請使用 Meiryo、游黑體、Hiragino 角黑體，英數字則使用歐文字型。
行距過窄	行距設定為文字大小的 1.5 倍左右為佳，只要行距過窄，資料就會變成難以閱讀。
無強弱感	因應重要程度改變文字粗細、大小及色彩，文字沒有對比性的資料會非常難以閱讀。

五大注意要點 ■ 無論何種資料，以上五大要點都是需要留意的項目。

設定格線 ■ 製作文書資料時，需在其上下左右設定好留白及假想格線（紅色虛線），而圖片及文章段落等所有要素均需配合格線進行配置。當然，文字與圖片不可超出格線至留白處。

5-1 簡報用的投影片

簡報用的投影片即為「吸引取向文件」的代表。
重視文件的外觀與易讀性，有效地製作出具有魅力的文書資料。

封面

無事故▼・無違反シンポジウム

車載カメラ「新型・クルマショット」導
入▼（更新）のご提案

2013 年 11 月 11 日
株式会社ストーンヘンジ商事

 重要的標題部分
不夠醒目

➡ 藉由文字大小或粗細
　 以增加強弱感
➡ 加強背景與文字的對比

▼部分（標點符號或促音的前後）
需留空格（避免文字過於擁擠）

換行位置不佳

● MS 黑體字型不佳
● 留白不足
● 單張投影片內混用了靠左對齊、
　 置中對齊、靠右對齊

無事故・無違反シンポジウム
**車載カメラ「新型・クルマショット」
導入（更新）のご提案**

2013.11.11
株式会社ストーンヘンジ商事

使用字型 標題：Meiryo粗體（右側範例為游黑體）/ 其他：Meiryo（右側範例為游黑體）

封面的標題是簡報資料的「門面」。首先需在文字大小及粗細上增加強弱感，另外，也絕對不要在奇怪的位置換行。

較大的文字可藉由調整字距，以提升文字的易讀性及美觀度。背景若採用照片時，請盡量避免使用較為複雜的圖片。

項目

Before

カメラの性能｜信頼の記録モード

常時ループ録画
・エンジンスタートで録画開始して、エンジンストップで録画終了
衝撃感知録画
・3軸Gセンサー作動時の映像は自動ロックして、別フォルダに保存
クイック録画（オプション）
・手動録画ボタンで任意に録画オンオフ可能
駐車録画（オプション）
・外部電源接続により、駐車中も録画可能

いずれの機能にも世界最先端の技術を使用！

難以理解項目架構

➡ 突顯副標題
➡ 依各項目進行群組化

換行位置不佳

避免使用原色（彩度過高的紅、綠或黃色）

- 行距、字距過窄（未修正初始設定）
- 留白不足

After

カメラの性能｜信頼の記録モード

常時ループ録画
エンジンのスタートを感知して録画開始して、
エンジンのストップにより録画終了

衝撃感知録画
3軸Gセンサー作動の際の映像は自動ロックして、
別フォルダに保存

クイック録画（オプション）
手動録画ボタンで任意に録画オンオフ可能

駐車録画（オプション）
外部電源接続により、駐車中も録画可能

いずれの機能にも世界最先端の技術を使用！

使用字型　標題：Meiryo／副標題：Meiryo／本文：Meiryo

藉由群組化以及增加文字強弱感等方式，完成可直覺理解架構的易讀項目，去除一般項目前常使用的「•」符號。

若文字較多時，即使需要稍微縮小文字，也必須保留行距空間才容易閱讀。

像 Meiryo 等字面較大的字型（可見左側範例），若能稍微增加字距，就能使投影片變得更加美觀易讀。

流程圖

Before

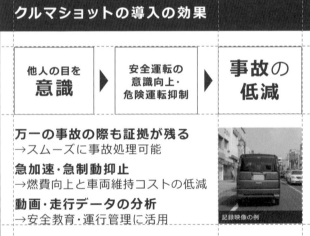

クルマショットの導入の効果

他人の目を意識する

安全運転意識の向上・危険運転の抑制

事故の低減

万一の事故の際も，証拠が残る
→スムーズに事故処理可能
急加速・急制動抑止
→燃費の向上・車両メンテナンス
コストの低減
動画・走行データの分析
→安全教育・運行管理に活用

記録映像の例

! 框線或箭號破壞美觀

➡ 最低限度地使用外框填滿
　或框線色彩
➡ 應統一外框大小

箭號過於醒目

避免使用無內置粗體的字型
（MS 黑體等）

文字過於接近圖片

● 留白不足
● 粗體過多，反而喪失強弱感
● 過多不必要的縮排
● 行距與字距過窄

After

クルマショットの導入の効果

他人の目を
意識

安全運転の
意識向上・
危険運転抑制

事故の
低減

万一の事故の際も証拠が残る
→スムーズに事故処理可能

急加速・急制動抑止
→燃費向上と車両維持コストの低減

動画・走行データの分析
→安全教育・運行管理に活用

記録映像の例

使用字型　標題：Meiryo粗體 / 副標題：Meiryo / 本文：Meiryo

　為了讓流程圖美觀，應該盡可能簡化外框或箭號，外框位置的上下左右也應該對齊整齊。
而為了能在整體投影片內有效地分別利用粗體字以及細體字，字型則推薦採用 Meiryo 或 Hiragino 角黑體，另外也不要忘記必須隨時意識著格線。

資訊量較多時

Before

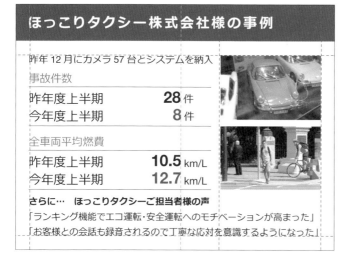

ほっこりタクシー株式会社様の事例

昨年12月に，カメラ57台とシステムを納入

事故件数

昨年度上半期	28件
今年度上半期	8件

全車両平均燃費

昨年度上半期	10.5km/L
今年度上半期	12.7km/L

さらに…
ほっこりタクシーご担当者様の声
「ランキング機能で，エコ運転・安全運転へのモチベーションが高まった」
「お客様との会話も録音されるので丁寧な応対を意識するようになった」

⚠ 所有內容都過於醒目

➡ 最低限度地使用色彩或文字裝飾
➡ 使用較無特色的字型

文字外圍加上輪廓難以閱讀

照片變形

換行位置不佳

● 多餘的縮排、沒有靠左對齊
● 沒有留白而顯得狹窄
● 英數字使用日文字型
● 粗體字過多
● 文字與照片位置未能對齊

After

ほっこりタクシー株式会社様の事例

昨年12月にカメラ57台とシステムを納入

事故件数

昨年度上半期	**28**件
今年度上半期	**8**件

全車両平均燃費

昨年度上半期	**10.5** km/L
今年度上半期	**12.7** km/L

さらに…　ほっこりタクシーご担当者様の声

「ランキング機能でエコ運転・安全運転へのモチベーションが高まった」
「お客様との会話も録音されるので丁寧な応対を意識するようになった」

ほっこりタクシー株式会社様の事例

昨年12月にカメラ57台とシステムを納入

	交通事故	全車両平均燃費
昨年度上半期	28件	10.5km/L
今年度上半期	8件	12.7km/L

さらに… ほっこりタクシーご担当者様の声
●「ランキング機能で、エコ運転・安全運転へのモチベーションが高まった」
●「お客様との会話も録音されるので、丁寧な応対を意識するようになった」

ほっこりタクシー株式会社様の事例

昨年12月にカメラ57台とシステムを納入

交通事故件数 / 平均燃費

さらに… ほっこりタクシーご担当者様の声
●「ランキング機能で、エコ運転・安全運転へのモチベーションが高まった」
●「お客様との会話も録音されるので、丁寧な応対を意識するようになった」

使用字型　標題：Meiryo粗體（右側範例為Hiragino角黑體W6）/
本文：Meiryo（右側範例為Hiragino角黑體）/ 英數字：Helvetica Neue

當單一投影片內的資訊量過多時，請減少裝飾、力求簡潔，並徹底執行對齊編排（靠左對齊），嚴禁過度的文字裝飾，只利用文字大小或粗細，將需強調的內容明確地表現出來。

使用表格時，請留意要盡量減少格線；而比起直接呈現數值，使用圖表更有助於直覺理解。

圖片或圖表

Before

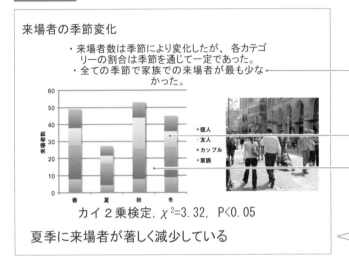

直接使用 Excel 圖表
➡ 應重新編輯表格後再使用

項目標題置中對齊而難以閱讀

刪除陰影、漸層與輔助線等

直條之間的距離過大

● 各項目間未能對齊格線
● 混用靠左對齊及置中對齊
● 文字大小、粗細無變化

After

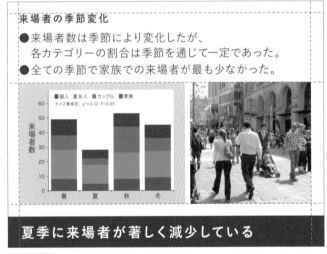

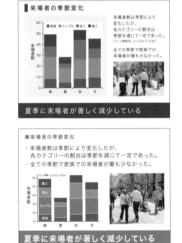

使用字型　標題：游黑體粗體（右側範例為Hiragino角黑體W6）/ 本文：游黑體（右側為Hiragino角黑體）

將 Excel 圖表加工編輯後再作使用吧。
關於整體編排，請留意格線並進行簡單的靠左對齊編排。圖表方面，若加上外框並填滿背景色彩，就能便於對齊格線。若是較不重要的資訊，則毫不猶豫地縮小，如此更有助於整體內容的理解。

圖片及照片

花の色素の測定

粉砕した組織

組織を乳鉢で粉砕

溶液に溶かす

10ml 10ml 40ml

色素を抽出

紫色のアザミ　　白色のアザミ

同所的に生息する紫色のアザミと白色のアザミを採集した。
それぞれを溶液に溶かし、抽出した色素を測定した。

文字不在圖形的中心位置

圖説文字框變形

各項目之間的位置沒有完全對齊

After

花の色素の測定

粉砕した組織

組織を
乳鉢で粉砕

溶液に
溶かす

10ml 10ml 40ml

色素を抽出

紫色のアザミ　　白色のアザミ

同所的に生息する紫色のアザミと
白色のアザミを採集した。

それぞれを溶液に溶かし、
抽出した色素を測定した。

使用字型　標題：Hiragino角黑體 / **本文**：Hiragino角黑體W3

當插入大量圖片或照片的時候，可藉由將相關項目群組化的編排方式，如此更能夠掌握文件整體面貌。

當圖片無明顯輪廓時，加上矩形外框或背景色彩就能發揮效果，而修正變形的圖説文字框，也能充分地改善文件形象。

Column ▸ 色彩模式

RGB 與 CMYK

RGB 是紅（Red）、綠（Green）、藍（Blue）三原色光混合以呈現色彩的模式（加法混合），主用使用於電視或電腦螢幕畫面、投影機等；另一方面，CMYK 則是利用青色（Cyan）、洋紅色（Magenta）、黃色（Yellow）、黑色（Key Plate）四種顏料吸收光線進而表現色彩（減法混合），印刷物就是使用 CMYK 模式。

重要的是，**CMYK 所能表現的色彩比起 RGB 模式範圍較窄**；舉例來說，鮮豔的紫色或藍、綠色等，雖然能夠在螢幕上（RGB 模式）呈現、但卻無法顯示於印刷物上（CMYK 模式），若以 RGB 模式指定色彩進行資料印刷的話，呈現出來的色彩可能會比螢幕畫面上顯得較暗沈。

因此，印刷用的文書資料就必須使用 CMYK 模式指定色彩，且照片部分也必須由 RGB 模式轉換為 CMYK 模式；使用 Illustrator 編輯製作印刷資料時，藉由設定色彩模式為「CMYK 色彩」，就能夠轉換成為 CMYK 模式。雖然在 Windows 的 Word、Excel、PowerPoint 中沒有 CMYK 模式的色彩設定，但在 Mac 版本軟體可藉由色彩設定選擇「以 CMYK 滑桿」，就能減少印刷與畫面色彩的差異。至於 Windows 軟體，則只能盡量避免使用螢光色或過於鮮豔的色彩（彩度或明度過高色彩）。

RGB

螢幕畫面或投影機　　MS Office 色彩設定（Mac）

CMYK

印刷物　　MS Office 色彩設定（Mac）

RGB模式與CMYK模式之比較 ■ RGB模式能夠呈現出較多色彩，但若是文件印刷用途，則建議選擇CMYK色彩模式、或是利用CMYK滑桿功能（Mac版本之MS Office）進行色彩設定。另外，本圖例中的RGB色彩皆為相近色。

Technic ▸ **PowerPoint**的投影片母片

利用投影片母片有效率地進行編排

若需要統整所有投影片頁面的編排或設計時，一頁一頁進行編輯會相當耗費時間，這個時候就可利用投影片母片功能，有效率地統一或變更整體編排。而為了更有效運用投影片母片功能，在製作投影片階段就必須在範本內預定的文字方塊（版面配置）中預先註記好標題或本文等項目。

使用投影片母片

若要一次編輯檔案內所有頁面的編排設計時，請點選「檢視」→「投影片母片」，接著再設定投影片母片內部標題或本文之版面配置的位置、色彩、格式（字型、字距、行距等），設定完成後，點選「投影片母片」→「關閉母片檢視」。

完成投影片母片設定之後，目前為止所完成的全部頁面都會比照投影片母片的設定重新編排，所以只要更改投影片母片的設定，無論多少次都能夠一舉變更編排設計。而點選「新增投影片」並選擇想要的投影片母片的話，投影片母片的編排設定也能夠顯示於新頁面上。

5-2 企畫書或海報的發表資料

企畫書或海報必須要有一定程度的資訊量，就藉由靠齊方式或是群組化進行編排整理。
另外，利用顯著性高的字體或是增加文字強弱感等方式吸引注目，也相當有效。

企畫書

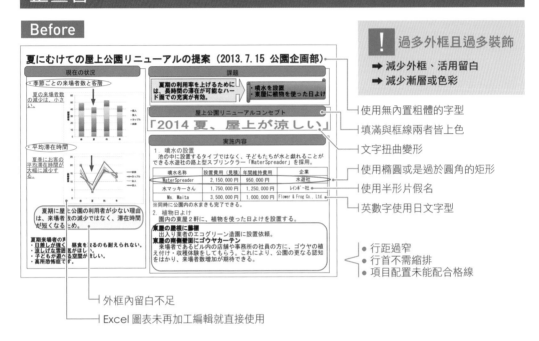

Before

！過多外框且過多裝飾
➡ 減少外框、活用留白
➡ 減少漸層或色彩

── 使用無內置粗體的字型
── 填滿與框線兩者皆上色
── 文字扭曲變形
── 使用橢圓或是過於圓角的矩形
── 使用半形片假名
── 英數字使用日文字型

● 行距過窄
● 行首不需縮排
● 項目配置未能配合格線

── 外框內留白不足
── Excel 圖表未再加工編輯就直接使用

商業用途的企畫書不得不塞入較多的資訊量，這裡則是以一般企畫書為例，利用 PowerPoint 製作一張投影片（或是一張 A4）。

這一類型的資料，若輕易地以外框標示項目、標題或強調部分，反而會變成滿是框線的雜亂資料，所以過多的外框是絕對 NG 的；若需要將項目加框以進行強調時，刪除框線、只使用填滿（After 的第一例為白色）可給人簡潔清爽的感覺，而圖表、表格或強調內容方面，也是

使用背景色製作外框會比以線條加框為佳。另外，如同第二例般利用群組化、靠齊及留白等方式，就能夠統整項目標題並且一目了然，如此一來就不必使用外框，資料外觀也能變得更為簡潔。

資訊量較多時，若過度使用粗體字會形成壓迫感，所以除了標題或強調部分外，基本都使用細體字型；此外，由於這種資料類型各個段落的內文較短，故行首不需要進行縮排。

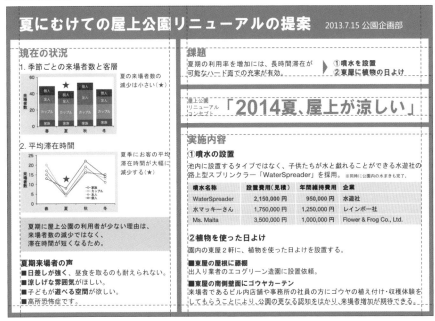

使用字型 標題：HGS創英角黑體UB / 副標題及強調部分：HGS創英角黑體UB / 本文：MS黑體 / 英數字：Arial

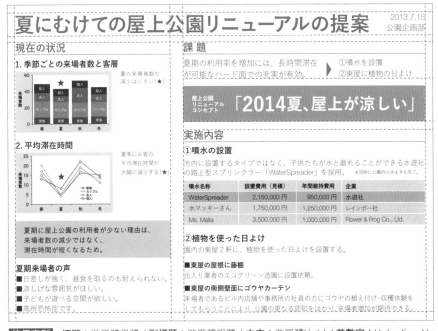

使用字型 標題：游黑體粗體 / 副標題：游黑體粗體 / 本文：游黑體Light / 英數字：Helvetica Neue

提案書

Before

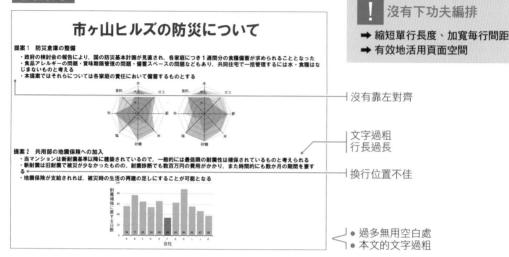

右側標註：

沒有下功夫編排
➡ 縮短單行長度、加寬每行間距
➡ 有效地活用頁面空間

沒有靠左對齊

文字過粗
行長過長

換行位置不佳

● 過多無用空白處
● 本文的文字過粗

After

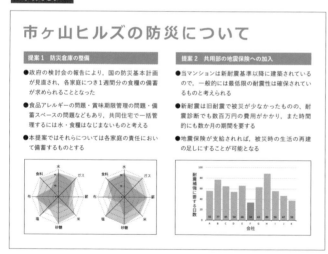

使用字型　標題：Meiryo粗體 / 副標題：游黑體粗體 / 本文：游黑體

使用 PowerPoint 製作資訊量較多的講義時，由於文字會變小、單行長度變長，因此若以單欄編排，就可能產生無用的空白處，這個時候可試著分為兩欄，而依據編排方式的不同，不僅可以解決原有的版面問題，或許也可進一步將文字或圖片放大、加寬行距等。

示意圖

Before

After

使用字型 ┃ **標題**：游黑體粗體 / **副標題**：游黑體粗體 / **本文**：游黑體

資訊量較多的文書資料內，文字上的裝飾或是外框反而可能變成雜訊，導致資料難以閱讀，所以應該留意不要使用過多色彩，並且盡量減少使用框線。

另外，如果將所有項目進行對齊編排，也可以避免造成資料複雜的感覺。

發表用海報 1

各種研討會或展覽場合中,經常會使用 A0 版本等大圖輸出或大型海報進行展示,若是遇到如範例般文字較多的狀況,本文內容則建議採用明朝體或細黑體(Hiragino 角黑體 W3 或游黑體等);除此之外,由於行距過窄會難以閱讀,務必要保持適當的行距。

After

スターマンション市ヶ山の防災
防災倉庫の整備からマニュアルの整備まで
日本防災コンサルティング社

日本列島は地震活動期に入ったと言われている。また、南海トラフ巨大地震への備えも求められているところである。資産価値の維持のためにも、防災・減災のためにも、多様な手段で巨大地震に備えることが必要である。以下に、当マンションの防災について、提案を述べる。

提案1 防災倉庫の整備

政府の検討会の報告により、国の防災基本計画が見直され、各家庭につき1週間分の食糧・水などの備蓄がまとめられることとなった。食品アレルギーの問題、賞味期限管理の問題、備蓄スペースの問題などもあり、共同住宅で一括管理するには水・食糧はなじまないものと考える。本提案ではそれらについては各家庭の責任において備蓄するものとする。ただ、共同一括購入などの便宜をはかり、各家庭での備蓄を支援したい。

提案2 共用部の地震保険への加入

当マンションは新耐震基準以降に建築されているので、一般的には最低限の耐震性は確保されているものと考えられる。しかし、東日本大震災においては、新耐震・旧耐震で被災状況には差がつかなかったという報告もある。根本的なためには耐震診断をし、必要な耐震補強をすべきであるが、耐震診断でも数百万円の費用がかかり、また時間的にも数か月の期間を要する。このため、セカンドベスト的な対応ではあるが、今すぐ可能な方法として、共用部の地震保険への加入を提案したい。

期間	診断	保証	備考
10年	100万円	700万円	※1
25年	90万円	900万円	※2
50年	70万円	1100万円	※3

提案3 エレベータ内緊急用品の設置

当マンション設置のエレベータは旧式であり、地震を感知すれば自動的に最寄りのフロアにストップする仕組みがないため、地震発生時に閉じ込められる恐れがある。また、そのような事態が発生した場合、同時に広範囲にわたり数万カ所のエレベータで、同様の事態が発生する可能性があり、救護要請をしても救助に数日以上の日数を要する恐れがある。このため、万一に備え、エレベータ内に最低限の水・食料・懐中電灯・簡易トイレ・簡易毛布を備えておき、数日間の閉じ込めに対応できるようにすべきである。

提案4 防災トイレ設置用マンホールの設置

当マンションの給水はポンプによる組み上げ式であり、地震により停電や断水が発生した場合、各家庭のトイレは使用できなくなる。当マンションには庭がなく、また他のマンションと隣接しているため、土に埋めて処分することもできない。

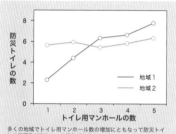

多くの地域でトイレ用マンホール数の増加にともなって防災トイレ設置数が増えている傾向がある。

提案5 防災マニュアルの整備

大地震発生時は在宅者のみでの一次対応が求められる。諸問題に迅速に対応するため発生時のマニュアルやルールを整備しておきたい。理事会の統括のもとに情報広報班・要介護者救助班・救護衛生班・防火安全班などを設置すること、それぞれの役割分担をあらかじめ明確にしておきたい。

街中には家屋や樹木、防災用トイレなどが数多く点在している。写真は、2013年8月に撮影。

使用字型 標題：Hiragino角黑體W6 / 副標題：Hiragino角黑體W6 / 本文：Hiragino角黑體W3

若能使副標題較為醒目，就能夠讓文書資料的整體架構更為明確，而藉由所有項目配合格線進行配置，也能同時提升資料之美觀度以及可讀性。

千萬別忘了要仔細編輯圖表或表格，使其更容易閱讀，而使用的色彩若能與主題色互相搭配的話，即可不增加色彩數量，並且保持資料的沈穩風格。

Before

踏みつけ・物理的刺激がシロツメクサの葉に与える影響

序論
シロクメクサ (Trifolium repens) の葉は、ふつう、3枚の小葉をもち三葉のクローバーと呼ばれる。一方、ごく稀に小葉が4枚になることがあり、幸運の象徴である「四葉のクローバー」が形成される。これまで、小葉の枚数の増加に関わる様々な要因が検討されてきたが、決定的な証拠は示されていない。
本研究では、四葉のクローバーが出現する原因を探るため、踏みつけ刺激が葉の発生に影響を与えるという仮説（雑草魂仮説）を検証することを目的とした。

本研究では以下の項目を検証する
1．野外における踏みつけ頻度と四つ葉率の関係
2．人為的踏みつけと四つ葉の出現頻度の関係
3．土の硬さと四つ葉の出現頻度の関係

方法
・シロツメクサが生育する牧場と公園で各36個のコドラート（1m*1m）を設置し、踏まれる頻度と場所によって四葉の頻度が変わるかどうかを調べた。
・調査区1：つくば市内の公園（人による踏みつけ）
・調査区2：仙台市内の牧場（牛による踏みつけ）

材料 シロクメクサ (T. repens)

葉は、ふつう、3枚の小葉をもち三葉のクローバーと呼ばれるが、ごく稀に小葉が4枚になることがある。

三つ葉　四つ葉

・実験2
踏みつけが四葉の出現に関わるかを調べるため、人為的に3週間1日0、5、10、20回踏みつける区画を作り、四葉の頻度を調べた。
・実験3
四葉の増加の原因が土の堅さではないことを検証するため、土の固さを段階的に変えたプランターで四葉の出現頻度を調べた。

結果 実験1
調査区1　グラフ タイトル
調査区2　グラフ タイトル

実験2　グラフ タイトル

どちらの調査区においても、春では1日当たり通過した人や牛の数と四葉が形成される割合が正の相関を示した。一方、秋には通過人数や牛数と、四葉の頻度に相関は見られなかった。よって、春に踏みつけられる頻度が高いほど四葉が形成されると考えられる。

踏みつけの頻度を人為的に操作した場合、踏みつけ頻度が高いほど四葉が形成される割合が高かった。また、踏みつける強さも、強いほど四葉形成の割合が高かった。よって、踏みつけられる頻度と強さが共に四葉形成に関わると示唆される。

実験3　四つ葉の割合 (%)

最後に、踏みつけによる土の固さが原因でないかを調べるため、土の固さが異なる土地に種をまき、それぞれで四葉の割合を調べた。その結果、土の固さに関わらず、四葉が出現する割合は一定であった。よって、踏みつけによる四葉の出現の増加は、土の固さによらず、踏みつけ刺激によると考えられる。

考察
シロツメクサの葉は、踏みつけられることで四葉が形成されることが示された。踏みつけの効果は、秋よりも春が強く、頻度が高くより強い踏みつけにより、四葉の形成がともに高く、踏みつけ刺激が大きいことが四葉の形成に効果的であることが分かった。これは、春先に形成される葉が踏みつけられることで、小葉の数が3個から4個に増えるためと考えられる。今後は、踏みつけによって葉にどのような変化が起きているかを調べるため、顕微鏡を用いて葉の形成過程を観察する予定である。

! 閱讀順序不夠明確，讀者會無所適從

➡ 將各個項目以Z字型或倒N型排列
➡ 藉由群組化明確表示出各項目之間的關係

文字扭曲變形
標題字型為明朝體不夠醒目

背景色與文字色組合不佳

單行長度過長
英數字使用日文字型

線條與填滿兩者皆上色

換行位置不佳

Excel 圖表未再加工編輯就直接使用
圖表扭曲變形

• 項目配置未能配合格線
• 行距過窄且文字過粗，整體偏黑而難以閱讀
• 段落間過多無謂的縮排，沒有完全靠左對齊
• 色彩數量過多

使用原色色彩

副標題不夠醒目

研討會發表中經常使用簡報用的大型海報，這類型的資料由於項目及要素（圖表、照片或表格等）眾多，所以為了能更容易掌握整體架構，遵守一定規則秩序進行編排就顯得更重要。

踏みつけ・物理的刺激がシロツメクサの葉に与える影響

白詰くさ子（四葉学院大学・農学部）、門黄蝶子（女子大学・理学部）

序論

シロクメクサ（Trifolium repens）の葉は、ふつう、3枚の小葉をもち「三葉のクローバー」と呼ばれる。一方、ごく稀に小葉が4枚になることがあり、幸運の象徴である「四葉のクローバー」が形成される。これまでに、小葉の枚数の増加に関わる様々な要因が検討されてきたが、決定的な証拠は示されていない。

本研究では、四葉のクローバーが出現する原因を探るため、踏みつけ刺激が葉の発生に影響を与えるという仮説（雑草魂仮説）を検証することを目的とした。

目的：本研究では以下の項目を検証する
① 野外における踏みつけ頻度と四つ葉率の関係
② 人為的な踏みつけと四つ葉の出現頻度の関係
③ 土の硬さと四つ葉の出現頻度の関係

材料 シロクメクサ（T. repens）

葉は、ふつう、3枚の小葉をもち三葉のクローバーと呼ばれるが、稀に小葉が4枚になることがある。

三つ葉　四つ葉

方法

実験1：野外調査
シロツメクサが生育する牧場と公園で各36個のコドラート（1m*1m）を設置し、踏まれる頻度と場所によって四葉の頻度が変わるかどうかを調べた。
調査区1：つくば市内の公園（人による踏みつけ）
調査区2：仙台市内の牧場（牛による踏みつけ）

実験2：踏みつけ頻度勾配実験
踏みつけが四葉の出現に関わるかを調べるため、人為的に3週間1日0、5、10、20回踏みつける区画を作り、四つ葉の頻度を調べた。

実験3：土の固さ勾配実験
四葉の増加の原因が土の堅さではないことを検証するため、土の固さを段階的に変えたプランターで育てた株を用いて出現頻度を調べた。

結果1：野外調査

どちらにおいても、春では1日当たり通過した人や牛の数と四葉頻度が正の相関を示した。一方、秋には通過人数や牛数と、四葉頻度に相関は見られなかった。

春の踏みつけ頻度が高いほど四葉が形成されると考えられる。

結果2：踏みつけ頻度勾配実験

踏みつけの頻度を人為的に操作した場合、踏みつけ頻度が高いほど四葉が形成される割合が高かった。また、踏みつける強さも、強いほど四葉形成の割合が高かった。

踏みつけられる頻度と強さが共に四葉形成に関わると示唆される。

結果3：土の固さ勾配実験

最後に、踏みつけによる土の固さが原因でないかを調べるため、土の固さが異なる土地に種をまき、それぞれで四葉の割合を調べた。その結果、土の固さに関わらず、四葉が出現する割合は一定であった。

踏みつけによる四葉率の増加は、土の固さによらず、踏みつけ刺激によると考えられる。

考察

シロツメクサの葉は、踏みつけられることで四葉が形成されることが示された。踏みつけの効果は、秋よりも春が強く、頻度が高くより強い踏みつけにより、四葉の形成がともに高く、踏みつけ刺激が大きいことが四葉の形成に効果的であることが分かった。

これは、春先に形成される葉が踏みつけられることで、小葉の数が3個から4個に増えるためと考えられる。今後は、踏みつけによって葉にどのような変化が起きているかを調べるため、顕微鏡を用いて葉の形成過程を観察する予定である。

使用字型 標題：游黑體粗體 / 副標題：游黑體粗體 / 本文：游黑體

編排大量資訊時，依不同項目分類加框是基本原則，而加上外框時，務必要保有充足的留白處，並且留意編排不可造成閱讀順序的困擾。也可將標題放大，盡可能吸引更多人看到。

Z型

倒N型（ N型）

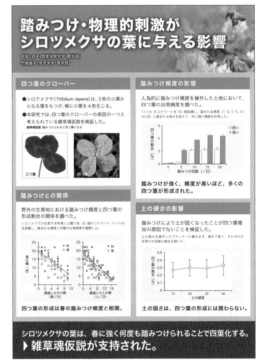

編排設計當然並非只有唯一的標準答案。若將標題外框加大、使標題分為兩行並放大文字的話，就能進一步發揮吸引目光的功能；除此之外，不只是外框，利用留白進行群組化、使得各個項目更為明確的話，就能使資料整體更具簡潔的印象。當然，明確地編排出Z字型或是倒N型閱讀方式更是相當重要；就請大家遵守基本規則來編排設計吧。

Column ▸ 使用照片為背景時需謹慎

優先處理對比度

應該盡可能地避免使用照片作為文字背景；若是背景色彩愈複雜的話，愈難處理文字與背景的對比度，文字也會因此變得難以閱讀，如此一來就無法傳達資料內容。

而為了確保資料的易讀性，當使用照片作為背景時，必須花費相當大的功夫及技術（像是描邊字、增加文字陰影或漸層效果等），因此，避免使用照片為背景較為保險。當然，像是天空這樣較為單純的景色照片，就可能作為文字的背景使用。

照片與背景 ■ 由於照片是以複雜的模式組合了各式各樣的顏色，若將文字置於照片上方的話，可能會導致資料變得難以閱讀。

雖然可以解決…… ■ 利用描邊字、增加文字陰影或光暈等方式，可以稍加解決難以閱讀的狀況；此外，藉由背景的漸層效果（範例為黑色至透明的漸層），也可以使背景與文字並存。但是無論花費多少功夫，也不一定完全能使資料變得易讀。

5-3 文章為主體的文件

文章為主體的單純文件也不可掉以輕心。
使用群組化或是增加強弱感的方式，製作出一眼就能掌握內容與架構的文書資料。

文書資料

Before

> ! 文字無強弱感，
> 整體文章架構不明確
> ➡ 突顯標題、副標題
> ➡ 各項目間保有留白，使文
> 章整體架構更為明確

提案書　スターマンション市ヶ山の防災について
スターマンション市ヶ山　理事長　市ヶ谷真

　日本列島は地震活動期に入ったと言われている。また，南海トラフ巨大地震への備えも求められているところである。資産価値の維持のためにも，防災・減災のためにも，多様な手段で巨大地震に備えることが必要である。以下に，当マンションの防災について，提案を述べる。

【提案1　防災倉庫の整備】
　政府の検討会の報告により，国の防災基本計画が見直され，各家庭につき1週間分の食糧・水などの備蓄が求められることとなった。食品アレルギー（food allergies）の問題・賞味期限管理の問題などもあり，共同住宅で一括管理するには水・食糧はなじまないものと考える。本提案ではそれらについては各家庭の責任において備蓄するものとする。ただ，共同一括購入などの便宜をはかり，各家庭での備蓄を支援したい。
　共同住宅（apartment building）で備蓄すべきなのは，非常時に共同で使用でき，かつ使用期限が比較的長いものが考えられる。すなわち，救出用のバールやのこぎり・ロープ・ハンマー・スコップ・ジャッキ・担架・カラーコーン（Super Security 社）など，広報用のハンドマイク・ホワイトボードなどがそれである。なお広報用の用具は1階に配置するものととするが，救出用の用具については，当マンション（Ster Mansion）は14階建てであるので，エレベータの停止などの事態も考慮し，1階に加え，中間層の5階・10階の3か所に設置するのが望ましい。

【提案2　共用部の地震保険への加入】
　当マンションは新耐震基準以降に建築されているので，一般的には最低限の耐震性は確保されているものと考えられる。しかし，東日本大震災においては，新耐震・旧耐震で被災状況には差がつかなかったという報告もある。
　根本的な対策のためには耐震診断をし，必要な耐震補強をすべきであるが，耐震診断でも数百万円の費用がかかり，また時間的にも数か月の期間を要する。このため，セカンドベスト的な対応ではあるが，今すぐ可能な方法として，共用部の地震保険への加入を提案したい。地震保険は保険料も割高で，かつ火災保険の半額までが支払の上限金額となっており，保険だけで再建設費用をまかなうことはできない。しかし，地震による火災は，火災保険では補償されない。また，被災時の公的支援制度は，現在のところ被災者生活再建支援制度のみとなっているため，地震保険が多少なりとも支給されれば，被災時の生活の再建の足しにすることが可能となる。

【提案3　エレベータ内緊急用品の設置】
　当マンション設置のエレベータは旧式であり，地震を感知すれば自動的に最寄りのフロアにストップする仕組みがないため，地震発生時に閉じ込められる恐れがある。また，そのような事態が発生した場合，同時に広範囲にわたり数万カ所のエレベータで，同様の事態が発生する可能性があり，救護要請をしても救助に数日以上の日数を要する恐れがある。
　このため，万一に備え，エレベータ内に最低限の水・食料・懐中電灯・簡易トイレ・簡易毛布を備えておき，数日間の閉じ込めに対応できるようにすべきである。そのような用具を収納でき，エレベータのデッドスペースにコンパクトに収納できる備蓄ボックスが市販されている。

― 行距過寬

― 因行首符號無法完全靠左對齊

― 日文字型（MS 明朝）與
歐文字型（Century）搭配不佳

― 照片配置未配合格線

< ● 過多不必要之縮排，看起來未能靠
左對齊

提案書　スターマンション市ヶ山の防災について

スターマンション市ヶ山　理事長　市ヶ谷真

日本列島は地震活動期に入ったと言われている。また、南海トラフ巨大地震への備えも求められているところである。資産価値の維持のためにも、防災・減災のためにも、多様な手段で巨大地震に備えることが必要である。以下に、当マンションの防災について、提案を述べる。

【提案1　防災倉庫の整備】

政府の検討会の報告により、国の防災基本計画が見直され、各家庭につき1週間分の食糧・水などの備蓄が求められることとなった。食品アレルギー（food allergies）の問題、賞味期限管理の問題などもあり、共同住宅で一括管理するには水・食糧はなじまないものと考える。本提案ではそれらについては各家庭の責任において備蓄するものとする。ただ、共同一括購入などの便宜をはかり、各家庭での備蓄を支援したい。

共同住宅（apartment building）で備蓄すべきなのは、非常時に共同で使用でき、かつ使用期間が比較的長いものが主である。すなわち、救出用のバールやのこぎり・ロープ・ハンマー・スコップ・担架・カラーコーン（Super Security 社）など、広報用のハンドマイク・ホワイトボードなどがそれである。なお広報用の用具は1階に配置するものとするが、救出用の用具については、当マンション（Ster Mansion）は14階建であるので、エレベータの停止などの事態も考慮し、1階に加え、中間層の5階・10階の3か所に設置するのが望ましい。

【提案2　共用部の地震保険への加入】

当マンションは新耐震基準以降に建築されているので、一般的には最低限の耐震性は確保されているものと考えられる。しかし、東日本大震災においては、新耐震・旧耐震で被災状況には差がつかなかったという報告もある。

根本的な対策のためには耐震診断をし、必要な耐震補強をすべきであるが、耐震診断には数百万円の費用がかかり、また時間的にも数か月の期間を要する。このため、セカンドベストな対応ではあるが、今すぐ可能な方法として、共用部の地震保険への加入を提案したい。地震保険は保険料も割高で、かつ火災保険の半額までが支払い上限金額となっており、保険だけで再建費用をまかなうことはできない。しかし、地震による火災は、火災保険では補償されない。

また、被災時の公的支援制度は、現在のところ被災者生活再建支援制度のみとなっているため、地震保険が多少なりとも支給されれば、被災時の生活の再建の足しにすることが可能となる。

【提案3　エレベータ内緊急用品の設置】

当マンション設置のエレベータは旧式であり、地震を感知すれば自動的に最寄りのフロアにストップする仕組みがないため、地震発生時に閉じ込められる恐れがある。また、そのような事態が発生した場合、同時に広範囲にわたり数万か所のエレベータで、同様の事態が発生する可能性があり、救護要請をしても救助に数日以上の日数を要する恐れがある。

このため、万一に備え、エレベータ内に最低限の水・食料・懐中電灯・簡易トイレ・簡易毛布などを備えておき、数日間の閉じ込めに対応できるようにすべきである。そのような用具を収納でき、エレベータのデッドスペースにコンパクトに収納できる備蓄ボックスが市販されている。

使用字型　標題：游黑體粗體 / 副標題：游黑體粗體 / 本文：游明朝 / 英數字：Times New Roman

使用字型
標題：Hiragino角黑體W3 / 副標題及強調部分：Hiragino角黑體W6 / 本文：游明朝 / 英數字：Times New Roman

即使是主要內容只有文章的文書資料，只要注意「強弱」與「對齊」進行編排，就能夠完成容易閱讀的資料；此外，只要依不同項目進行群組化，並且突顯標題或是副標題，更能夠提升易讀性。而行首的【】符號部分，則應該再多費功夫靠左對齊為佳（請參考 p.46 TIPS）。另外，反覆使用如右圖範例般具有影響力的副標題（粗體 + 水平底線），就能夠使文章整體架構更加明確。

若是單行長度變得過長，改為兩欄或三欄（減少單行長度），可提升可讀性；由於分欄後可縮小文字大小、收入較多資訊，也能因此節約紙張頁面。插入圖片或照片時，也需隨時留意其配置編排（需注意格線）。

指定樣式的文書資料

Before

直接使用指定之樣式
→ 加寬外框內留白及行距
→ 注意字型的組合搭配

因行首符號無法完全靠左對齊

圖表及本文內容過於接近

日文字型（MS 明朝）與
歐文字型（Century）搭配不佳

圖表與説明位置未能對齊

以底線進行強調不夠顯著

- 單行文字數過多，可讀性降低
- 圖表位置無一定規則
- 圖表扭曲變形

項目標題的第二行未縮排

在各種申請書或報告書中，時常會有使用指定樣式（範本）進行資料製作的情形。

通常這種類型資料的標準設定行距較窄、留白較少，容易製作出非常難以閱讀的資料。若是 Word 軟體，可循「表格內容」選項變更儲存格數值，以設定表格框內的留白空間。

研 究 目 的

本欄には、研究の全体構想及びその中での本研究の具体的な目的について、冒頭にその概要を簡潔にまとめて記述した上で、適宜文献を引用しつつ記述し、特に次の点については、焦点を絞り、具体的かつ明確に記述してください。(記述に当たっては、「科学研究費助成事業における審査及び評価に関する規程」(公募要領４７頁参照)を参考にしてください。)
① 研究の学術的背景(本研究に関連する国内・国外の研究動向及び位置づけ、応募者のこれまでの研究成果を踏まえ着想に至った経緯、これまでの研究成果を発展させる場合にはその内容等)
② 研究期間内に何をどこまで明らかにしようとするのか
③ 当該分野における本研究の学術的な特色・独創的な点及び予想される結果と意義

研 究 目 的 (概要) ※当該研究計画の目的について、簡潔にまとめて記述してください

科学者ではない一般市民を対象とし、科学について対話するサイエンスコミュニケーション(Science Communication)は、現在、科学者に求められる役割のひとつである。研究者・一般市民のどちらにとっても「有益で効果的なコミュニケーション」をはかることが理想と考えられる。そこで、本申請研究では、これまでの調査で明らかとなったサイエンスコミュニケーションに必要な、「資料デザイン技術」、「プレゼンテーション能力」の確立と普及を目指す。

【研究の背景】

社会全体の科学リテラシーを高め、国民全体で主体的に科学政策を実現していくことは、科学大国として日本が世界をリードするために不可欠である。そのためには、科学者は、自身の研究成果を、論文や学会発表で研究者相手に発信するだけでなく、一般市民を対象に説明し、社会全体の科学への理解実現に、積極的になる必要がある。しかしながら、科学者の主たる仕事である研究・教育に加え、なじみのないサイエンスコミュニケーション(Science Communication)を独学で成功させることは、現実的には難しい。

これまでに、申請者らは、サイエンスカフェなどのイベントに参加したことのある日本国内の研究者を対象に、「一般市民を対象にしたとき、難しいと感じたこと」について、アンケート調査を行なった。その結果、「専門家ではない人のための分かりやすい説明」「サイエンスカフェなどのイベント企画」が、それぞれ 68%、23% となった。このことから、多くの研究者が、専門家ではない一般市民向けの講演会やサイエンスカフェなどのコミュニケーションの場で、相手の理解を得るのに苦労していることが明らかとなった。

発信すべき研究内容を専門家ではない人に説明するときに、分かりやすいだけでなく、魅力的だと感じてもらう必要がある。研究者は、事実を正確に伝えることを重視するあまり、後者を忘れがちである。そこで、申請者らは、分かりやすく、かつ魅力的な話題の提供のためには、**資料のデザイン技術**とプレゼンテーション能力の確立と普及が不可欠だと考えた。

【実施内容】

①プレゼンテーションや報告書などの資料作成で、研究者が困っていることのアンケート調査を行なう。
②アンケート結果をふまえ、科学者が分かりやすく魅力的な資料を作

図1.科学と社会の相互交流におけるサイエンスコミュニケーションの重要性

図2.サイエンス・コミュニケーション関連イベントの回数の年変化

表1.科学者へのアンケート結果.

	回答数	割合(%)
非専門家への説明	1283	61.3
サイエンスカフェ	801	38.3
特になし	9	0.4

研究機関名　　　　　　　　　研究代表者氏名

使用字型 副標題及強調部分：游黑體粗體 / **本文**：游明朝 / 英數字：Adobe Caslon Pro

插入照片或圖片時，務必要配合格線進行編排，除此之外，也需留意維持本文與圖片之間充分的留白空間。如同上圖範例，藉由 Word 的「段落」設定，變更「右側縮排數值」以確保右側圖表的空間，藉此減少單行文字數量，也能進而提升資料的可讀性。

本文採用明朝體(游明朝等)或是細黑體，而副標題或強調部分則使用粗黑體。

此外也需留意日文字型以及歐文字型之間的組合搭配，避免使用 MS 明朝與 Century 的組合。

新聞稿

字體不適當
而難以閱讀
➡ 本文應採用細字，標題與
副標題採用黑體字型

南仙台市　プレスリリース

2014年6月28日
南仙台市作物研究推進部
ミックスベジタブル株式会社

報道機関各位

Logo 與圖片扭曲變形

夢の「万能生物」の開発に成功
（2月初旬には順次店頭で販売）

明朝體字型不夠醒目

行首出現【 】等符號
卻未作調整

【背景と成果】
近年の異常気象の影響で、野菜や果物の価格高
騰が続いています。そのため比較的安価で野菜
（果物を含む）を調達することのできる家庭菜
園が流行の兆しを見せております。しかしなが
ら、とりわけ顕著な価格の高騰が起きている都
市部では、家庭菜園に必要な充分な土地を確保
できないという問題が生じていました。
　そこで、南仙台市作物研究推進部では、市内
に本社を置くミックスベジタブル株式会社と共
同で3ヶ月前より新たな野菜の開発に乗り出
し、このほどあらゆる野菜を収穫できる「万能
植物」の開発に成功しました。

唐辛子やトマト、パプリカなどを実らせる万能野菜

　この植物を直径20cm程度の植木鉢で栽培した場合、毎日最大5種類、重量にして1kgの野菜を
収穫することが可能です。またオプションとして、収穫する野菜の種類を36種類の候補の中から
10種類選ぶことが可能となっています（2015年までに候補を100種類まで増やす予定）。家族構
成や季節に応じてアレンジすることも可能です。また、特殊なダイヤモンド加工をしているの
で、害虫や病気により収穫量が変動することもありません。
【波及効果】
今回開発された「万能野菜」はベランダにもお財布にも優しいというだけではなく、各家庭への
安定的かつバランスのとれた食料供給を可能にすることで、人類の健康を支える基盤となるもの
と期待されます。なお、現在、当該植物のニックネームを募集しております。以下の問い合わせ
先までドシドシご応募下さい。

不要任意地置中對齊

本件に関する問い合わせ
南仙台市作物研究推進部　〒162-0846 宮城県南仙台市山左内町21-13　電話：0123-00-0000
電話：0123-00-0000
Webサイト：http://www.spaceelevator.jp

● 項目配置未能配合格線
● 文字過粗難以閱讀
● 框線太多，過於醒目

新聞稿具有內容與成果會廣為世人所知的重要
角色，因此，更應該遵循設計基本原則，充分
發揮其內容之魅力。

首先，避免使用可讀性較低的粗黑體，採用明
朝體細字為基本原則。編排時也需留意，應設
定為容易閱讀並理解、具有吸引力的資料。

　プレスリリース

2014 年 6 月 28 日
南仙台市作物研究推進部
ミックスベジタブル株式会社

報道機関各位

夢の万能生物の開発に成功
（2月初旬には順次店頭で発売）

【背景と成果】

近年の異常気象の影響で、野菜や果物の価格高騰が続いています。そのため比較的安価で野菜（果物を含む）を調達することのできる家庭菜園が流行の兆しを見せております。しかしながら、とりわけ顕著な価格の高騰が起きている都市部では、家庭菜園に必要な充分な土地を確保できないという問題が生じていました。

　そこで、南仙台市作物研究推進部では、市内に本社を置くミックスベジタブル株式会社と共同で3ヶ月前より新たな野菜の開発に乗り出し、このほどあらゆる野菜を収穫できる「万能植物」の開発に成功しました。

唐辛子やトマト、パプリカなどを実らせる万能野菜

　この植物を直径 20 cm程度の植木鉢で栽培した場合、毎日最大5種類、重量にして1 kgの野菜を収穫することが可能です。またオプションとして、収穫する野菜の種類を 36 種類の候補の中から 10 種類選ぶことが可能となっています（2015 年までに候補を 100 種類まで増やす予定）。家族構成や季節に応じてアレンジすることも可能です。また、特殊なダイヤモンド加工をしているので、害虫や病気により収穫量が変動することもありません。

【波及効果】

今回開発された「万能野菜」はベランダにもお財布にも優しいというだけではなく、各家庭への安定的かつバランスのとれた食料供給を可能にすることで、人類の健康を支える基盤となるものと期待されます。なお、現在、当該植物のニックネームを募集しております。以下の問い合わせ先までドシドシご応募下さい。

本件に関する問い合わせ
南仙台市作物研究推進部　〒162-0846 宮城県南仙台市山左内町21-13　電話：0123-00-0000
Webサイト：http://www.spaceelevator.jp

使用字型　標題及副標題：游黑體粗體 / **本文**：游明朝

外框、圖片、文章等所有要素均需注意格線進行配置，才能夠將整體內容整齊地對齊；框線過多過於礙眼也是常見的缺失。

使用外框時，建議選用較細的框線，或是只填滿上色為佳，而填滿上色的顏色則推薦使用淺灰色。

含有表格的Word文件

Before

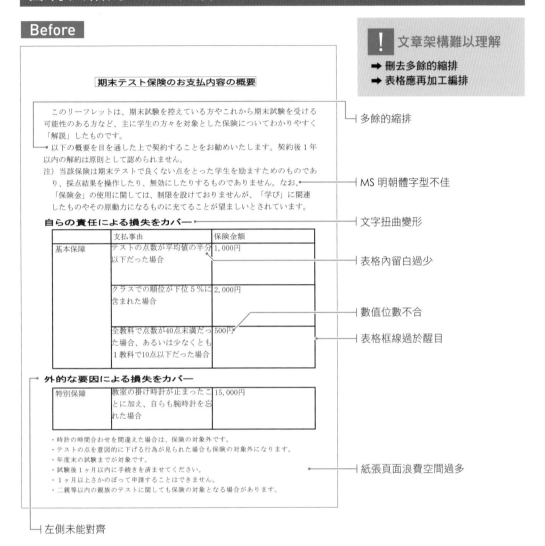

文章架構難以理解
➡ 刪去多餘的縮排
➡ 表格應再加工編排

期末テスト保険のお支払内容の概要

　このリーフレットは、期末試験を控えている方やこれから期末試験を受ける
可能性のある方など、主に学生の方々を対象とした保険についてわかりやすく
「解説」したものです。
以下の概要を目を通した上で契約することをお勧めいたします。契約後1年
以内の解約は原則として認められません。
注）当該保険は期末テストで良くない点をとった学生を励ますためのものであ
　り、採点結果を操作したり、無効にしたりするものでありません。なお、
　「保険金」の使用に関しては、制限を設けておりませんが、「学び」に関連
　したものやその原動力になるものに充てることが望ましいとされています。

自らの責任による損失をカバー

	支払事由	保険金額
基本保障	テストの点数が平均値の半分以下だった場合	1,000円
	クラスでの順位が下位5%に含まれた場合	2,000円
	全教科で点数が40点未満だった場合、あるいは少なくとも1教科で10点以下だった場合	500円

外的な要因による損失をカバー

特別保障	教室の掛け時計が止まったことに加え、自らも腕時計を忘れた場合	15,000円

・時計の時間合わせを間違えた場合は、保険の対象外です。
・テストの点を意図的に下げる行為が見られた場合も保険の対象外になります。
・年度末の試験までが対象です。
・試験後1ヶ月以内に手続きを済ませてください。
・1ヶ月以上さかのぼって申請することはできません。
・二親等以内の親族のテストに関しても保険の対象となる場合があります。

多餘的縮排

MS 明朝體字型不佳

文字扭曲變形

表格內留白過少

數值位數不合

表格框線過於醒目

紙張頁面浪費空間過多

左側未能對齊

包含多個較短段落文章的資料，需要留意項目標題、段落間距、因應重要度更改文字大小。若要以 Word 編輯 Excel 所製成的表格時，則先複製 Excel 表格，在 Word「選擇性貼上」功能之下點選「HTML 格式」貼上，接著進行文字的配置與框內留白的設定；若是以圖片格式貼上的話，就無法在 Word 內進行後續編輯作業（留白或字型修正）。

期末テスト保険のお支払内容の概要

● このリーフレットは、期末試験を控えている方やこれから期末試験を受ける可能性のある方など、主に学生の方々を対象とした保険についてわかりやすく「解説」したものです。

● 以下の概要を目を通した上で契約することをお勧めいたします。契約後1年以内の解約は原則として認められません。

注)当該保険は期末テストで良くない点をとった学生を励ますためのものであり、採点結果を操作したり、無効にしたりするものでありません。なお、「保険金」の使用に関しては、制限を設けておりませんが、「学び」に関連したものやその原動力になるものに充てることが望ましいとされています。

自らの責任による損失（失望）をカバー

	支払事由	保険金額
基本保障	テストの点数が平均値の半分以下だった場合	**1,000** 円
	クラスでの順位が下位5％に含まれた場合	**2,000** 円
	全教科で点数が40点未満だった場合、あるいは少なくとも1教科で10点以下だった場合	**500** 円

外的な要因による損失（失望）をカバー

特別保障	教室の掛け時計が止まったことに加え、自らも腕時計を忘れた場合	**15,000** 円

●時計の時間合わせを間違えた場合は、保険の対象外です。●テストの点を意図的に下げる行為が見られた場合も保険の対象外になります。●年度末の試験までが対象です。●試験後1ヶ月以内に手続きを済ませてください。●1ヶ月以上さかのぼって申請することはできません。●二親等以内の親族のテストに関しても保険の対象となる場合があります。

使用字型 **標題**：游黑體粗體 / **副標題**：游黑體粗體 / **本文**：游明朝

單純的項目標題編排可能會因為換行使得紙張頁面多出無用的空間，此時可使用「●」等符號接續編輯以取代換行方式，時常使用在文書資料內的注意事項説明等。但這個編排方式雖然可以節約頁面空間，卻不一定能提升可讀性，建議使用於註解説明等重要度較低的資料。

英文報告

> **!** 字型不適當
> 而難以閱讀
> ➡ 歐文應該使用歐文字型
> ➡ 應使用內置粗體的字型

Design of Presentation

Taro Suzuki (Faculty of Science)

Presenation is the act of introducing via speech and various additional means (for example with sharing computer screen or projecting some screen information) new information to an audience. Usually presentations are used in seminars, courses and various other organizational scheduled meetings.

— Century 並無內置粗體

Overview

Although some think of presentations in a business meeting context, there are often occasions when that is not the case. For example, a non-profit organization presents the need for a capital fund-raising campaign to benefit the victims of a recent tragedy; a school district superintendent presents a program to parents about the introduction of foreign-language instruction in the elementary schools;an artist demonstrates decorative painting techniques to a group of interior designers; a horticulturist shows garden club members or homeowners how they might use native plants in the suburban landscape; a police officer addresses a neighborhood association about initiating a safety program.

— 歐文卻使用日文字型（等寬字型）

Presentations can also be categorized as vocational and avocational. In addition, they are expository or persuasive. And they can be impromptu, extemporaneous, written, or memorized. When looking at presentations in the broadest terms, it's more important to focus on their purpose.

— 單行長度過長以致可讀性低

Audience

There are far more types of audiences than there are types of presentations because audiences are made up of people and people come in innumerable flavors. Individuals could be invited to speak to groups all across the country. What the individual says and how they may say it depends on the makeup of those groups. They may ask you the individual to address a room full of factory operations

— 歐文直接左右對齊的外觀不佳

- 混用靠左對齊、置中對齊與靠右對齊
- 副標題與本文間無強弱差異

英文（歐文）文章使用歐文字體進行編輯是基本的原則，襯線體或是無襯線體細字適用於長篇文章。

此外，若是在 A4 頁面以單欄進行編輯、文字大小設為 10pt 時，單行長度會變得過長，使得可讀性降低，建議可改採兩欄編輯，也能節約頁面空間。

英文文章一般不採左右對齊，基本原則是靠左對齊；左右對齊較常見用於斷字情形，或單行長度過短時。

Design of Presentation

Taro Suzuki (Faculty of Science)

Presentation is the act of introducing via speech and various additional means (for example with sharing computer screen or projecting some screen information) new information to an audience. Usually presentations are used in seminars, courses and various other organizational scheduled meetings.

Overview

Although some think of presentations in a business meeting context, there are often occasions when that is not the case. For example, a non-profit organization presents the need for a capital fund-raising campaign to benefit the victims of a recent tragedy; a school district superintendent presents a program to parents about the introduction of foreign-language instruction in the elementary schools;an artist demonstrates decorative painting techniques to a group of interior designers; a horticulturist shows garden club members or homeowners how they might use native plants in the suburban landscape; a police officer addresses a neighborhood association about initiating a safety program.

Presentations can also be categorized as vocational and avocational. In addition, they are expository or persuasive. And they can be impromptu, extemporaneous, written, or memorized. When looking at presentations in the broadest terms, it's more important to focus on their purpose.

Audience

There are far more types of audiences than there are types of presentations because audiences are made up of people and people come in innumerable flavors. Individuals could be invited to speak to groups all across the country. What the individual says and how they may say it depends on the makeup of those groups. They may ask you the indi-vidual to address a room full of factory operations managers who have no choice but to attend their talk, you they may go before a congressional committee looking into various environmental issues. When an individual stands up to deliver a presentation before an audience, its essential that the audience know who the presenter is, why they are there, what specifically they expect to get from your presentation, and how they will react to your message. You wont always be able to determine these factors, but you should try to gather as much background information as possible before your presentation. There will be times, especially with presentations that are open to the public, when you will only be able to guess.

Visuals

A study done by Wharton School Of Business showed that the use of visuals reduced meeting times by 28 percent. Another study found that audiences believe presenters who use visuals are more professional and credible than presenters who merely speak. Other research indicates that meetings and presentations reinforced with visuals help participants reach decisions and consensus more quickly.

A presentation program, such as Microsoft PowerPoint, Apple Keynote, OpenOffice.org Impress or Prezi, is often used to generate the presentation content. Modern

使用字型 **標題**：Segoe UI Semibold / **副標題及本文**：Segoe UI Regular

進行圖片配置時，若能配合分欄寬度就能完成美觀的編排，此外，每項目的第一段不作縮排看起來較佳。

若是副標題文字大小已較本文為大，就不需要再作粗體，粗體字較少，資料看起來較具有知性感。

手冊封面

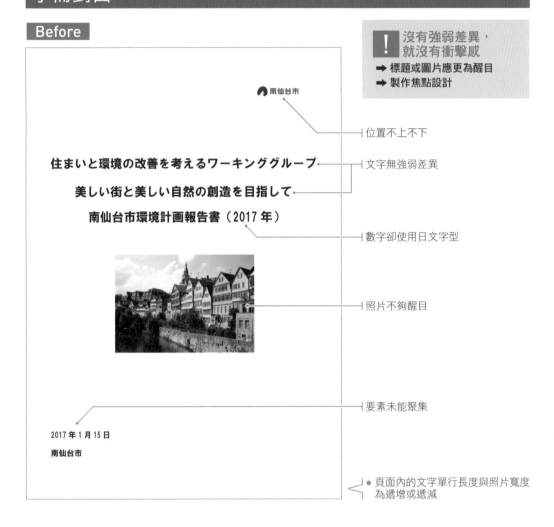

沒有強弱差異，
就沒有衝擊感

➡ 標題或圖片應更為醒目
➡ 製作焦點設計

位置不上不下

文字無強弱差異

數字卻使用日文字型

照片不夠醒目

要素未能聚集

● 頁面內的文字單行長度與照片寬度
為遞增或遞減

封面是資料的門面，是決定閱讀者能否對於文書資料內容產生興趣的第一步，需留意美觀、易讀性、理解程度進行製作；若是文字大小或粗細較為單調、照片不夠醒目的話，就無法形成足夠衝擊力。此外，文字單行或圖片寬度於頁面內為遞增或遞減的話，看起來會顯得編排不均衡（詳細請參考 p.218），需考量整體均衡感後進行編排作業。

改變文字大小及粗細進而強調重要的標題，且盡可能地放大照片的話，就能加強頁面給人的衝擊感；而整頁都是照片時，為了不降低文字的可讀性以及顯著性，可因應需求變化文字色彩或是加上陰影效果。而像是封面般資訊量較少的狀況時，雖然也可以置中對齊，但是若能靠左對齊、並留意上下左右的格線進行編排的話，文章會予人簡潔的印象。日期或 Logo 的位置也要避免散亂感，務必要配合格線進行編排配置。

Column ▶ 封面的均衡感

使各行長度具抑揚頓挫感

手冊或簡報資料的封面會有一定程度的外觀要求，需一邊留意均衡感一邊編排文字。

頁面內的單行長度若是持續增加或是持續減少的話，會看起來均衡感較差，因此，必須留意讓文章不要呈現八字或逆八字。

此時可藉由變更文字大小、改變換行位置等配置編排，使文章每行長度具有韻律感，整體設計才能呈現出均衡感。

✖ 單調地增加長度

⭕ 每行長度具韻律感

✖ 單調地增加長度

⭕ 每行長度具韻律感

Column ▶ 印刷注意事項

裁切標記與出血

在印刷廠，通常是將多個資料頁面排列印刷於大張紙面上，再依頁面邊界（完成後尺寸）進行裁切，因此若需要印刷輸出時，應該在印刷內容最外側表示出裁剪位置的「裁切標記」。

然而，即使配置有裁切標記，但在裁剪時多少會產生誤差，若文字等要素配置剛好貼齊頁面邊界的話，兩端的文字很可能就會被裁切掉，因此，請留意將不可被裁切的內容配置於頁面邊界 3mm 以內的範圍。

除此之外，若是背景為色彩或照片時，背景需延伸至頁面邊界外側 3mm（出血區域），這樣一來即使裁切有所落差，也不會看到白色邊緣（用紙色彩）。

Illustrator 即包含裁切標記的功能，而 Word 則可使用「裁切標記小幫手」的免費軟體。

關於送印格式（MSWord 形式、PDF 形式、Illustrator 形式等）與裁切標記的必要性，則需事前與印刷廠先行確認。

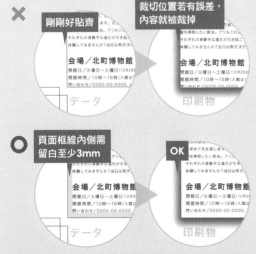

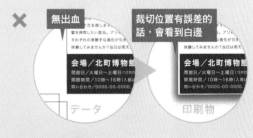

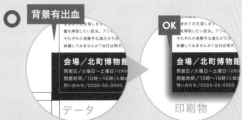

保有餘裕進行配置 ■ 不可刪減的要素，應該配置於頁面邊界線3mm以內的範圍。

出血 ■ 背景的色彩或照片等應配置延伸出頁面邊界線3mm以外。

Before

宮城県立政宗高校
学校だより
Vol. 01

政宗高校

平成 29 年度 第 1 号
平成 29 年 4 月 6 日

編排無秩序

➡ 過多裝飾
➡ 所有要素應對齊配置

入学おめでとう

桜花爛漫。新入生、保護者の皆様、ご入学おめでとうございます。新しい息吹を感じる4月8日に、多くのご来賓の方々のご臨席を得て、着任式と入学式が行われました。着任式では、合計 10 名の先生が生徒たちに紹介されました。生徒を代表して、伊達政宗さんから歓迎の言葉が着任者に贈られました。新任の先生方には、生徒の皆さんに新たな良い刺激を与えてくれるものと期待しています。始業式では、3 年B組の松尾芭蕉さんのピアノ伴奏で、校歌が披露され、体育館に活気溢れる歌声が響き渡りました。生徒一人ひとりが心も体も優しくたくましく成長できる環境が作るべく、教職員一丸となって取り組んでまいります。新しい学校生活がはじまり、不安もあるかもしれませんが、いろいろなことにチャレンジしてみてください。

①チャレンジ
自主的に考え、積極的に行動することを忘れない。失敗を恐れてはいけません。

②クリエイティブ
モノや考え、アイデアを生み出すことを大切にする。

③助け合い
助け合いながら、より高みを目指す。人を助けることでしか得られない成長があります。

新たなスタート

4月9日の午後に、新入生 58 人を迎えて入学式が行なわれました。これで、本校生徒は、合計で 190 人となりました。新年度への期待を膨らませた皆さんの目は輝いていました。保護者の皆様、地域の皆様の祝福・応援に感謝しながら、みなさんの夢を叶えられるよう、友達や先生、先輩と一緒に部活動や勉強に励んで下さい。

毎日の健康管理

部活動でも勉強でも健康管理は基本です。健康で充実した毎日を送るために、睡眠と食事、運動に注意した生活をしましょう。
睡眠は、1日7時間程度とるのが理想です。食事については、ごはんやパンばかりでなく、副菜や主菜、乳製品、果物もバランスよく摂るように心がけましょう。運動については、定期的に運動することが大切です。人によって適切な運動量は異なるので、自分にあった運動を見つけましょう。

睡眠時間に関するアンケート結果

低学年 高学年

■ 5時間
■ 6時間
■ 7時間
■ 8時間
□ その他

新たな職員

生物	橘 康介	科学	水谷きらら
世界史	縄文太郎	日本史	弥生花子
現代文	酒井翔太	家庭科	古田幹二

文字扭曲變形

字型不佳

過多外框

留白過少

混用靠左對齊及置中對齊

過多裝飾

框線過粗

● 相同要素未能聚集
● 行距過窄、單行長度過長
● 未能完成色覺無障礙化
● 未能配合單色印刷

校訊或是保健通訊等資料常見的問題有①行距過窄、②外框過多、③框內留白不足、④相同要素未能聚集，雖然這四點幾乎都是基本問題，但是只要能注意這幾點，資料呈現出來的感覺就能夠煥然一新。

上方範例中，使用太多色彩也是個大問題，此外，過度使用漸層效果，也是使資料印象惡化的原因之一。

宮城県立政宗高校

学校だより

政宗高校

Vol. 01

平成 29 年度 第 1 号
平成 29 年 4 月 6 日

入学おめでとう

桜花爛漫。新入生、保護者の皆様、ご入学めでとうございます。新しい息吹を感じる4月8日に、多くのご来賓の方々のご臨席を得て、着任式と入学式が行なわれました。着任式では、合計10名の先生が生徒たちに紹介されました。生徒を代表して、伊達政宗さんから歓迎の言葉が着任者に贈られました。新任の先生方には、生徒の皆さんに新たな良い刺激を与えてくれるものと期待しています。始業式では、3年B組の松尾芭蕉さんのピアノ伴奏で、校歌が披露され、体育館に活気溢れる歌声が響き渡りました。生徒一人ひとりが心も体も優しくたくましく成長できる環境が作るべく、教職員一丸となって取り組んでまいります。新しい学校生活がはじまり、不安もあるかもしれませんが、いろいろなことにチャレンジしてみてください。

①チャレンジ
自主的に考え、積極的に行動することを忘れない。失敗を恐れてはいけません。

②クリエイティブ
モノや考え、アイデアを生み出すことを大切にする。

③助け合い
助け合いながら、より高みを目指す。人を助けることでしか得られない成長があります。

毎日の健康管理

部活動でも勉強でも健康管理は基本です。健康で充実した毎日を送るために、睡眠と食事、運動に注意した生活をしましょう。

　睡眠は、1日7時間程度とるのが理想です。食事については、ごはんやパンばかりでなく、副菜や主菜、乳製品、果物もバランスよく摂るように心がけましょう。運動については、定期的に運動することが大切です。人によって適切な運動量は異なるので、自分にあった運動を見つけましょう。

睡眠時間に関するアンケート結果

低学年　高学年

新たなスタート

4月9日の午後に、新入生58人を迎えて入学式が行なわれました。これで、本校生徒は、合計で190人となりました。新年度への期待を膨らませた皆さんの目は輝いていました。保護者の皆様、地域の皆様の祝福・応援に感謝しながら、みなさんの夢を叶えられるよう、友達や先生、先輩と一緒に部活動や勉強に励んで下さい。

新たな職員

生物　橘 康介	科学　水谷きらら
世界史　縄文太郎	日本史　弥生花子
現代文　酒井翔太	家庭科　古田幹二

使用字型　**副標題**：游黑體 / **本文**：游黑體

即使預設的讀者對象是小孩，也不可過度使用POP字體，仍應以易讀性為優先考量；此外，只要能避免本文使用如MS明朝等較不美觀的字型以及過粗文字，或是過度使用粗體字的話，資料印象就能改善。減少使用色彩、完成色覺無障礙化，也是非常重要的作業。

宮城県立政宗高校
学校だより

政宗高校

Vol. 01

平成 29 年度　第 1 号
平成 29 年　4 月 6 日

入学おめでとう

桜花爛漫。新入生、保護者の皆様、ご入学めでとうございます。新しい息吹を感じる 4 月 8 日に、多くのご来賓の方々のご臨席を得て、着任式と入学式が行なわれました。着任式では、合計 10 名の先生が生徒たちに紹介されました。生徒を代表して、伊達政宗さんから歓迎の言葉が着任者に贈られました。新任の先生方には、生徒の皆さんに新たな良い刺激を与えてくれるものと期待しています。始業式では、3 年 B 組の松尾芭蕉さんのピアノ伴奏で、校歌が披露され、体育館に活気溢れる歌声が響き渡りました。生徒一人ひとりが心も体も優しくたくましく成長できる環境が作るべく、教職員一丸となって取り組んでまいります。新しい学校生活がはじまり、不安もあるかもしれませんが、いろいろなことにチャレンジしてみてください。

①チャレンジ
自主的に考え、積極的に行動することを忘れない。失敗を恐れてはいけません。
②クリエイティブ
モノや考え、アイデアを生み出すことを大切にする。
③助け合い
助け合いながら、より高みを目指す。人を助けることでしか得られない成長があります。

毎日の健康管理

部活動でも勉強でも健康管理は基本です。健康で充実した毎日を送るために、睡眠と食事、運動に注意した生活をしましょう。

　睡眠は、1 日 7 時間程度とるのが理想です。食事については、ごはんやパンばかりでなく、副菜や主菜、乳製品、果物もバランスよく摂るように心がけましょう。運動については、定期的に運動することが大切です。人によって適切な運動量は異なるので、自分にあった運動を見つけましょう。

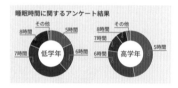

睡眠時間に関するアンケート結果

低学年　高学年

新たなスタート

4 月 9 日の午後に、新入生 58 人を迎えて入学式が行なわれました。これで、本校生徒は、合計で 190 人となりました。新年度への期待を膨らませた皆さんの目は輝いていました。保護者の皆様、地域の皆様の祝福・応援に感謝しながら、みなさんの夢を叶えられるよう、友達や先生、先輩と一緒に部活動や勉強に励んで下さい。

新たな職員

生物	橘 康介	科学	水谷きらら
世界史	縄文太郎	日本史	弥生花子
現代文	酒井翔太	家庭科	古田幹二

使用字型　副標題：游黑體 / 本文：游黑體

校訊等文書資料也常常以單色（或是灰階）進行印刷，因此可依需求將原有色彩置換為白或黑色；若是同時會採用彩色及單色印刷的文書資料，可確認是否能夠藉由明暗度區分顏色以進行配色。由於學校印刷品質也多有品質不良的狀況，所以避免灰色文字較為保險；而印刷品質偏低的情形下，黑體會較明朝體更適用。關於單色印刷，也可參考 p.224。

Technic ▶ Word樣式功能

利用樣式功能有效率地進行編排

頁數較多的文件內，若需統一或更新編排設計時，一一變更所有的標題、段落設定其實非常費功夫，若是已經具備有大標題、小標題等階層架構時，即可利用樣式功能進行作業。

使用樣式功能

首先，先將資料中的標題或副標題套用既有的樣式，在選取內容狀態下自樣式庫中點選目標樣式即可完成套用；例如「標題」可選擇「標題」、「大標題」則可選擇「標題1」等，整體文書資料都需進行套用。

個人化樣式

若要製作比既有樣式更為適合的樣式，可在想要變更的樣式點選右鍵選擇「修改」，接著點選「修改樣式」視窗左下角的「格式」，就能夠設定字型或段落（行距或字距等），只要選「OK」完成，所有套用該樣式的項目都會更新格式；也就是說，只要使用樣式功能，就能夠瞬間更換文書資料的編排設計。

雖然這邊省略說明，但功能內也具備有簡單進行增加或刪除新樣式的選擇。

另外，「本文」不是預設樣式，可點選樣式庫右下角的╗→「樣式」視窗的「選項」→「選取要顯示的樣式」中選擇「所有樣式」後，「本文」就能出現在「樣式」視窗內，最後在「本文」選項上點選右鍵並選擇「新增至樣式庫」即可。

Column ▸ 單色印刷的修正

單色印刷也容易閱讀

為了節省經費,常有以單色印刷輸出彩色簡報
投影片情形,因此,這邊將介紹單色印刷時的
修正對策。

文字與背景的對比度較強

單色印刷的資料,提升其背景與文字的對比度
非常重要。首先需留意**文字需為黑色**,同時**背
景色應該較淡、不要使用照片作為背景**為佳;
而文字若加上陰影的話,字形輪廓會變得模糊,
建議避免立體、陰影、光暈等文字裝飾效果。
若列印成品還需進行影印的話,可能解析度會
變得較差,這種時候若先使用稍微粗體的字型
會較為保險,而在解析度較低的印刷下則建議
使用黑體字型,其可讀性與判讀性會較明朝體
能夠維持。

✕ 對比度低

都会の人々には珍しいので
おみやげに買っていく。

↓ 使用單色印刷

都会の人々には珍しいので
おみやげに買っていく。

◯ 對比度高

都会の人々には珍しいので
おみやげに買っていく。

↓ 使用單色印刷

都会の人々には珍しいので
おみやげに買っていく。

✕ 文字加以裝飾

文字の装飾

↓ 使用單色印刷

文字の装飾

◯ 無文字裝飾

文字の装飾

↓ 使用單色印刷

文字の装飾

配色明度需有落差

概念圖或圖表等會利用色彩區分不同項目,若
沒有設定為彩色資料,以深淺不同的灰色填滿
是最確實的方法。

另一方面,若是彩色資料卻要以單色印刷輸出
發送時,配色則需留意色彩明度要有落差感,
而這時若使用不同色相的色彩,會較難想像單
色印刷時的深淺濃淡而難以配色;若以同一色
相不同明度或彩度之色彩進行配色的話,就能
完成彩色並且適用單色印刷的配色。

不依賴色彩的圖表設計

製作單色印刷資料時，不依賴色彩的編排設計非常重要。在圖表中，可避免使用圖表說明，試著直接將項目名稱註記於圖表內；而除了使用實心填滿方式，併用圖樣填滿方式也會相當具有效果。

✗ 不同色相色彩填滿

↓ 使用單色印刷

○ 不同明度色彩填滿

↓ 使用單色印刷

Power Point的列印技巧

Power Point 可選擇「彩色」、「灰階」或是「純粹黑白」三種方式，若是使用單色印刷發送的話，**灰階或純粹黑白**列印的成品會較為易讀。若以灰階列印，圖形會以介於白與黑之間各種不同的灰色印刷，但是文字與線條則無論使用色彩，皆以正黑色進行印刷。

而純粹黑白比灰階更為單純化，文字陰影會被省略、填滿色會改為白色，各背景色與文字的對比度因而提升；此外，即使是以純粹黑白列印，圖表或照片還是會以灰階印刷。根據不同列印設定所產出成果之差異，則整理如右表。

物件	灰階列印	純粹黑白列印
文字	黑	黑
填滿	灰階	白
線條	黑	黑
文字陰影	灰階	省略
圖形陰影	灰階	黑
照片	灰階	灰階
背景	灰階	白
圖表	灰階	灰階

彩色列印

文字は、どんな色で作成しても黒色になります。

灰階列印

文字は、どんな色で作成しても黒色になります。

純粹黑白列印

文字は、どんな色で作成しても黒色になります。

5-4 公告或傳單

製作海報等公告物或傳單等宣傳品時，應選擇顯著性較高的字體，並且避免降低可讀性的裝飾，提升躍動率也非常地重要。

活動海報 1

Before

軌道エレベータ　試乗会参加者募集
2050年2月10日
ストーンヘンジ軌道エレベータ公社
40年前には夢物語だった軌道エレベータ！
10年前の着工とともに急ピッチで工事が進み，1年前，ついに静止衛星軌道の二倍に達しました。昇降機の試運転も快調にすすんだことは，ニュースでもご存知かと思います。
今回，南大東島の沖50kmにある人工島までおいでいただける方，10名様限定で，軌道エレベータの一般試乗会を行います。
※今回の試乗はISS宇宙ステーションまでの高さとなりますが，ISS宇宙ステーションは昇降機車窓からの見学となります。

●応募資格
申込み時に満20歳以上60歳未満の方

●応募方法
PC，スマートフォン，ウェアラブルPCなどから以下のサイトにアクセスしてください。

http://www.spaceelevator.jp

●試乗会申込み期間　2/10（木）00：00～3/27（日）23：59

●当選者発表　　　4/10（日）
当選者は厳正な抽選の上決定いたします。ご案内状の発送をもって当選者の発表とかえさせていただきます。

●会場　アースポート新大東島
（那覇港からスーパーフォイルで1時間）
新大東島までの交通費はご自身のご負担となります。

ストーンヘンジ軌道エレベータ公社
〒162-0846　東京都新宿区市山左内町21-13
電話：0123-00-0000
Webサイト：http://www.spaceelevator.jp

！ 資料架構未經整理

➡ 應該配合重要度賦予強弱差異
➡ 需明確化從屬關係或並列關係

字型感覺與內容不搭配

行距過窄

外框過於華麗

英數字卻使用日文字型

文字加上多餘的陰影效果

背景照片過於雜亂以致文字難以閱讀

混用靠右對齊、靠左對齊及置中對齊

活動或演講海報，最重要的就是必須具有讓人一眼就被吸引的魅力，並且能夠同時傳達出「何時」「做什麼」等訊息。

無論如何，最重要的要素就是「標題」了，因此，首先就是盡可能地放大標題，吸引接收者的注意力。

使用字型 標題：游黑體粗體（左）、游明朝（右）／ **本文等**：游黑體 ／ **數字**：Helvetica

這邊將突顯標題色彩與背景色彩之明度落差，藉由強化對比度使訊息更加吸引注目，而在上方右側的範例中，也進一步地提高了標題與日期的躍動率。

使用較大文字時，字型種類差異會大大改變海報給人的印象。其他資訊部分，不需縮為同樣大小，應該明確化資訊內容的從屬關係及並列關係，思考如何群組化進行整理。

Before

! 裝飾過多而難以理解
➡ 應配合形象進行配色
➡ 刪除多餘裝飾

「植物動物特別展示会」

花蜜を求めて：アリが探す花
蜜と花が探すムシのお話し

植物は繁殖のため、様々なムシを誘惑しようと、魅力的な花をつけます。昆虫は蜜を求めて花を探します。
花粉を運んで貰いたい植物と、花粉には興味がないけど、蜜を搾取したい昆虫。アリもこのような世界に生きる生き物のひとつです。
虫と植物それぞれの身勝手な進化が引き起こす予想もできない結末があります。アリになって体験してみませんか？
当日は雨天決行です。また、天候次第では、植物側の体験も可能です。

小学生以下 入場無料 !!

会場：有山大学 蟻ホール
会期：2016年11月5日（火）～11月30日（木）
開館日：火曜日～土曜日（11月10日～11月12日は休館）
開館時間：10時～16時（入館は15:30まで）
主催：ワイルドライフの会
入場料：500円（中学生以上）
問い合わせ：0000-00-0000, aa00@at.at.com

—┤ 字型不佳
—┤ 裝飾過多
—┤ 文字過粗
—┤ 行距過窄
—┤ 照片扭曲變形
—┤ 邊角過於圓角

● 未配合形象進行配色
● 色彩過多
● 混用置中對齊及靠左對齊
● 編排時未留意格線

活動海報等公告，依據海報印象的差異，聚集群眾的能力也會有大幅落差；雖然利用放大文字、焦點設計等方式使海報更為醒目相當重要，但由於外觀的協調與印象也不可忽略，所以無意義的華麗裝飾是絕對 NG 的。

標題的字體則應避免使用 MS 黑體、建議使用顯著性較高的文字。
文字變形、加框或是鮮豔色彩等過度裝飾只會使資料變得雜亂難懂，另外，盡可能不使用圓角矩形或是橢圓等圖形較佳。

植物動物特別展示会

花蜜を求めて

アリが探す花蜜と花が探すムシのお話し

植物は繁殖のため、様々なムシ
を誘惑しようと、魅力的な花を
つけます。昆虫は蜜を求めて花
を探します。

花粉を運んで貰いたい植物と、
花粉には興味がないけど、蜜を
搾取したい昆虫。アリもこのよ
うな世界に生きる生き物のひ
とつです。

虫と植物それぞれの身勝手な
進化が引き起こす予想もでき
ない結末があります。アリに
なって体験してみませんか？

当日は雨天決行です。また、天
候次第では、植物側の体験も可
能です。

小学生以下
入場無料
（中学生以上：500円）

2016.11.5［火］－11.30［木］
開館日：火曜日～土曜日
ただし、11月10日～11月12日は休館）

会場／有山大学 蟻ホール 開館時間／10～16時（入館は15:30まで） 入場料／500円（中学生以上）
主催／ワイルドライフの会 問い合わせ／0000-00-0000、aa00@at.at.com

使用字型 標題：HG創英角黒體 UB / **本文**：游黑體

使用字型 標題：游明朝粗體 / 其
他：游明朝及游黑體

雖然要避免使用過多色彩，但是配合活動形象
使用少數特定色彩是非常重要的；切記照片絕
對不可扭曲變形，可裁剪照片使重點更加易讀
後再做使用。

由於海報的資訊量可能偏多，請一邊留意格線
或留白、一邊仔細地配置文字與照片吧。

Before

玉露クレンジング新力
テキンケアー ¥1,050

ベタつき・ニオイのないクリアな頭皮のためのスペシャ
ルケア

1 血行促進効果で
頭皮から顔までリフレッシュ！

2 シャンプーでは落ちない
皮脂汚れをスッキリ洗い落とす

3 強力なカテキンパワーで
頑固なニオイもクリーンオフ

! 字體及配色與商品形象不搭配
➡ 減少色彩數量，取得統一感
➡ 不過度裝飾、不使用POP字型

文字加了外框
文字扭曲變形
換行位置不佳

混用置中對齊、靠左對齊、靠右對齊

使用了邊角變形的圓角矩形填滿及
框線兩者皆上色

照片扭曲變形

● MS 黑體不適用於吸引取向資料
● 數字卻使用日文字型

After

玉露クレンジング
新カテキンケアー

1 血行促進効果で
頭皮から顔までリフレッシュ！

2 シャンプーでは落ちない
皮脂汚れをスッキリ洗い落とす

3 強力なカテキンパワーで
頑固なニオイもクリーンオフ

ベタつき・ニオイのない
クリアな頭皮のための
スペシャルケア

¥1,050

使用字型 標題：游黑體 / 本文等：游黑體 / 數字：Adobe Garamond Pro及Helvetica Neue

商店常常會看到商品促銷海報，但大多都編排不佳。這種資料不可輕易地加上文字外框、扭曲文字外形，此外也需留意使用圓角矩形時不可讓邊角變形；當然避免文字、圖片、照片的變形更是基本中的基本原則。

由於黑體給人較強而有力的印象，這個範例則較適用柔和優雅的明朝體。

Before

過多外框及裝飾以致
無法集中於資料內容

➜ 外框應減少至必要的最低限度
➜ 減少醒目部分，突顯重要的項目

文字加有外框而難以閱讀

POP 體與整體氛圍不合
文字間距不佳

單行長度較短，但行距過寬

邊角過圓
填滿及框線兩者皆上色

類似項目未聚集

After

使用字型 標題：游黑體及Meiryo / **本文等**：Meiryo

公告海報最常見到的缺點就是一心追求醒目而過度使用裝飾，若在希望強調的項目全都加以裝飾的話會變得相當雜亂，所以務必只在重要部分加以強調即可；捨棄什麼都加上外框整合的想法，利用留白進行群組化，而加上外框的部分，可以藉由只有填滿上色或是使用較沈穩的色彩，就能讓關鍵字的「急募」更為醒目。
除此之外，若需在文字加上外框輪廓時，則可利用描邊字以避免破壞文字外形。

三折頁冊

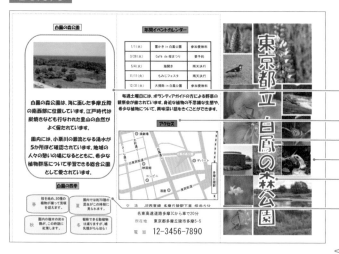

框線過於醒目

裝飾過多

配色不適當

照片未對齊

文字外形被破壞

文字應垂直對齊
邊角扭曲變形

● 置中對齊難以閱讀
● 色彩過多
● 無法三等分

After

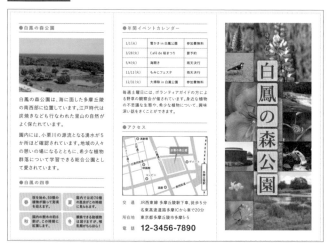

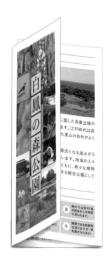

使用字型　**標題**：游黑體 粗體 / **副標題**：游黑體 粗體 / **本文**：游黑體

打開三折頁時，由於頁面之間通常沒有分界線，可能難以分辨左右兩側為不同群組，這個時候不應該使用外框進行統整，而是可以利用項目聚集與留白方式來整理相關資訊。

文章內容應該靠左對齊或左右對齊，並且仔細編排文章、圖片、表格與照片的位置。

此外，考量到折疊問題，三折頁的紙張務必正確地等分為三等分。

Technic ▸ 以**Word**製作三折頁

Word 內也可利用分欄功能製作三折頁冊，這邊是預設使用 A4 紙進行折疊，介紹留白等設定方式。

首先由「版面配置」→「版面設定」點選右下角的「⌐」，在「邊界」下將方向改為「橫向」，接著將邊界左右留白設定為「0cm」，上下邊界則可隨意設定沒關係，這邊是設為「1cm」，最後點選「確定」。

之後進入「版面設置」→「欄」選擇三欄，接著點選進入「其他欄」，將「相同欄寬」選項勾除，間距設定「0cm」、「寬度」設為 9.7cm、10cm、10cm（折疊時，折入內側的部分稍短的話會較容易折疊）；若欄位寬度是以字元為單位進行設定的話，則將「檔案」→「選項」→「進階」→「顯示」之下的「顯示字元寬度單位」項目勾除。

最後全選文書資料內容，在「段落」設定將左右縮排設為「1cm」（與頁面上下的留白相同）。編輯內側內容時，最右側（第 3 欄）的寬度設為 9.7cm。

✖ 單純三欄而非三等分

⭕ 整理格式就能做到三等分

宣傳單

Before

不明瞭優先順序，
難以掌握資料內容
➡ 增加文字的強弱差異
➡ 外框應減少至必要的最低限度

Buongiorno！　　Italia！
魅惑の国
イタリア8日間 9月・10月限定

イタリアの風が呼んでいる！

住復直行便でらくらく！！

258,000円〜308,000円

字體與整體氛圍不搭配

文字間距不佳

文字加有輪廓外框難以閱讀

多餘的「●」使得無法靠左對齊

・ローマとその近郊をじっくり！ とことんローマコース

日程　内容
1日目　東京発　直行便にてローマへ。早めのホテル到着です
2日目　バチカン美術館＆サンピエトロ大聖堂＆サンタンジェロ城を満喫
3日目　フォロロマーノ〜パラティーノの丘〜コロッセオをじっくりと
4日目　カラカラ浴場〜オスティアアンティカで古代ローマにタイムスリップ
5日目　城塞都市オルビエートへのワンデイトリップ
6日目　自由行動。スペイン広場〜トレビの泉などの散策がお勧め
7日目　午前中自由行動。午後出発便で帰国の途へ

什麼都加以多餘的外框

・限られた時間を最大限使いたい！ あちこちイタリアコース

日程　内容
1日目　東京発　直行便にてミラノへ。バスにてベネチアへ
2日目　ベネチア1日観光。バスにてベローナへ
3日目　ベローナ半日観光。バスにてミラノへ
4日目　ミラノ1日観光。バスにてジェノバへ
5日目　ジェノバ半日観光。バスにてフィレンツェへ
6日目　フィレンツェ半日観光後，ローマへ
7日目　午前中自由行動。午後出発便で帰国の途へ

文字扭曲變形

お申込み・お問い合わせ
イタリア旅行のエキスパート
ストーンヘンジ旅行（株）
〒162-0846　東京都新宿区市ヶ谷左内町21-13
電話：0123-00-0000
営業時間：10：00〜20：00
Web：http://www.italiatour.jp

● 混用置中對齊及靠左對齊
● 未能留意格線進行配置
● 太多大小相似的照片，
　難以辨別注目點為何

圓角矩形的邊角過圓

宣傳單等吸引取向資料，其第一印象以及能否瞬間掌握內容是非常重要的，這種時候，因應重要程度以提升單字或文章的躍動率非常具有效果，較大文字或是照片作為焦點設計的效果也非常突出，至於有興趣的接收者才需要了解的資訊（以本頁範例而言，包含詳細時程或是聯絡人等），即使將文字縮小也沒有問題。

除此之外，由於字體會影響傳單給閱讀者的整體印象，應盡量避免使用 POP 體或邊角過圓的圓角矩形。

9月·10月限定 ＼往復直行便でらくらく!!／

イタリアの風が呼んでいる！ *Buongiorno! Italia!*

魅惑の国イタリア

258,000円～308,000円

ローマとその近郊をじっくり！
【とことんローマコース】
- 1日目 東京発　直行便にてローマへ。早めのホテル到着
- 2日目 バチカン美術館＆サンピエトロ大聖堂＆サンタンジェロ城
- 3日目 フォロロマーノ～パラティーノの丘～コロッセオをじっくりと
- 4日目 カラカラ浴場～オスティアアンティカで古代ローマにタイムスリップ
- 5日目 城塞都市オルビエートへのワンデイトリップ
- 6日目 自由行動。スペイン広場～トレビの泉などの散策がお勧め
- 7日目 午前中自由行動。午後出発便で帰国の途へ

限られた時間を最大限使いたい！
【あちこちイタリアコース】
- 1日目 東京発　直行便にてミラノへ。バスにてベネチアへ
- 2日目 ベネチア1日観光。バスにてベローナへ
- 3日目 ベローナ半日観光。バスにてミラノへ
- 4日目 ミラノ1日観光。バスにてジェノバへ
- 5日目 ジェノバ半日観光。バスにてフィレンツェへ
- 6日目 フィレンツェ半日観光後、ローマへ
- 7日目 午前中自由行動。午後出発便で帰国の途へ

8日間

お申込み・お問い合わせ
イタリア旅行のエキスパート
ストーンヘンジ旅行(株)
〒162-0846　東京都新宿区市山左内町21-13

電話:0123-00-0000
営業時間:10:00～20:00
Web **http://www.italiatour.jp**

使用字型 標題：出島明朝體等（免費字型）／ 副標題及強調部分：Hiragino角黑體W6 / 本文：Hiragino角黑體W3
／ 價格數字：Helvetica

POP 體容易給人幼稚不成熟的感覺，因此依據資料內容不同，POP 體可能會惡化資料給人的印象。

除此之外，由於 MS 黑體字型長時間為 MS Office 的預設字型，可能會給人偷懶或廉價的感覺，需要特別留意。

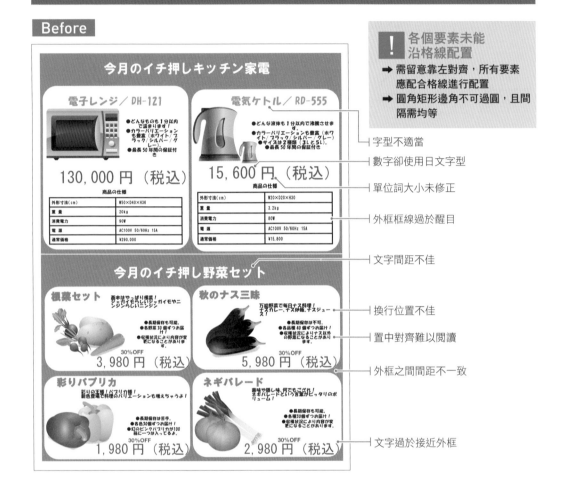

！各個要素未能 沿格線配置

➡ 需留意靠左對齊，所有要素 應配合格線進行配置

➡ 圓角矩形邊角不可過圓，且間 隔需均等

─ 字型不適當

─ 數字卻使用日文字型

─ 單位詞大小未修正

─ 外框框線過於醒目

─ 文字間距不佳

─ 換行位置不佳

─ 置中對齊難以閱讀

─ 外框之間間距不一致

─ 文字過於接近外框

介紹商品之商品目錄，若是項目較多以致圖片及文字內容較多時，其編排與文字使用方式就變得相當重要；不只是各個項目間的上下左右需確實對齊，由於單一項目內包含有圖片、文字、表格，項目內部也必須預設並留意格線進行編排，如此一來即使過多的情報也能有秩序地整理完成。

此外，若字數過多時，使用 POP 體會使文字變得難以閱讀，選擇不具特殊性質的黑體或明朝體較為保險。

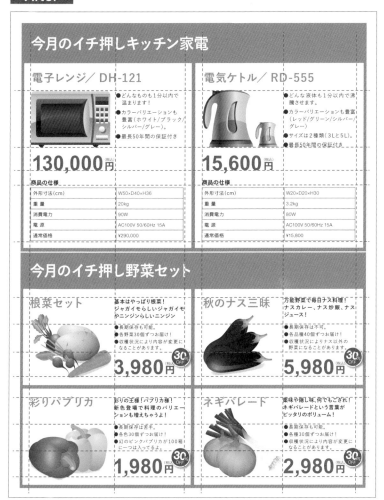

今月のイチ押しキッチン家電

電子レンジ／ DH-121

●どんなものも1分以内で温まります！
●カラーバリエーションも豊富（ホワイト／ブラック／シルバー／グレー）。
●最長50年間の保証付き

130,000円(税込)

商品の仕様

外形寸法(cm)	W50×D40×H36
重量	20kg
消費電力	90W
電源	AC100V 50/60Hz 15A
通常価格	¥290,000

電気ケトル／ RD-555

●どんな液体も1分以内で沸騰させます。
●カラーバリエーションも豊富（レッド／グリーン／シルバー／グレー）
●サイズは2種類（3Lと5L）。
●最長50年間の保証付き

15,600円(税込)

商品の仕様

外形寸法(cm)	W20×D20×H30
重量	3.2kg
消費電力	80W
電源	AC100V 50/60Hz 15A
通常価格	¥15,800

今月のイチ押し野菜セット

根菜セット

基本はやっぱり根菜！ジャガイモらしいジャガイモやニンジンらしいニンジン

●長期保存も可能。
●各野菜30個ずつお届け！
●収穫状況により内容が変更になることがあります。

3,980円(税込) 30%OFF

秋のナス三昧

万能野菜で毎日ナス料理！ナスカレー、ナス炒飯、ナスジュース！

●長期保存は不可。
●各品種40個ずつお届け！
●収穫状況によりナス以外の野菜になることがあります。

5,980円(税込) 30%OFF

彩りパプリカ

彩りの王様「パプリカ様」！新色登場で料理のバリエーションも増えちゃうよ！

●長期保存は苦手。
●各色30個ずつお届け！
●幻のピンクパプリカが100箱に一つは入ってるよ。

1,980円(税込) 30%OFF

ネギパレード

薬味や隠し味、何でもこなせる「ネギパレード」という言葉がピッタリのボリューム！

●長期保存も可能。
●各種30個ずつお届け！
●収穫状況により内容が変更になることがあります。

2,980円(税込) 30%OFF

補充 **打破規則的規則**

雖然沿著格線編排可以完成美觀的資料，但依據文件使用場合不同，可能會有些微不足的感覺，這種時候反而可採用不配合格線的編排技巧。

脫離格線的文字或圖片變成吸引目光的要素，而具有焦點設計的功能，如上方範例，標示有「30 % OFF」的紅色圓形超出了格線成為焦點設計，但是此技巧必須在「其他所有內容均遵守規則」前提下才會發揮效果。

索引

國家圖書館出版品預行編目（CIP）資料

圖解設計的原理：培養「設計師之眼」，一眼
看穿好設計、壞設計！ / 高橋佑磨, 片山なつ
著；劉小鳳 譯. -- 初版. -- 臺北市：不求人
文化, 2017.06　面；　公分

ISBN 978-986-94529-0-8（平裝）

1. 版面設計

964　　　　　　　　　　　　106003011

圖解設計的原理

Basic

Design Rule

伝わるデザインの基本
よい資料を作るためのレイアウトのルール

培養「設計師之眼」，一眼看穿好設計、壞設計！

書名 / 圖解設計的原理：培養「設計師之眼」，一眼看穿好設計、壞設計！

作者 / 高橋佑磨、片山なつ

譯者 / 劉小鳳

發行人 / 蔣敬祖

專案副總經理 / 廖晏婕

副總編輯 / 劉俐伶

視覺指導 / 黃馨儀

美術編輯 / 李宜璟

排版 / 健呈電腦排版股份有限公司

法律顧問 / 北辰著作權事務所蕭雄淋律師

印製 / 金濱印刷事業有限公司

初版 / 2017年06月

出版 / 我識出版集團—不求人文化

電話 / （02）2345-7222

傳真 / （02）2345-5758

地址 / 台北市忠孝東路五段372巷27弄78之1號1樓

郵政劃撥 / 19793190

戶名 / 我識出版社

網址 / www.17buy.com.tw

E-mail / iam.group@17buy.com.tw

facebook網址 / www.facebook.com/ImPublishing

定價 / 新台幣 379 元 / 港幣 126 元

TSTUTAWARU DESIGN NO KIHON ZOHO-KAITEI-BAN YOI SHIRYO WO TSUKURU TAME NO LAYOUT NO
RULE by Yuma Takahashi, Natsu Katayama
Copyright © 2016 Yuma Takahashi, Natsu Katayama
All rights reserved.
Original Japanese edition published by Gijyutsu-Hyoron Co., Ltd., Tokyo
This Traditional Chinese language edition published by arrangement with Gijyutsu-Hyoron Co., Ltd.,
Tokyo in care of Tuttle-Mori Agency, Inc., Tokyo through Keio Cultural Enterprise Co., Ltd., New
Taipei City, Taiwan.

總經銷 / 我識出版社有限公司業務部

地址 / 新北市汐止區新台五路一段114號12樓

電話 / (02) 2696-1357　傳真 / (02) 2696-1359

地區經銷 / 易可數位行銷股份有限公司

地址 / 新北市新店區寶橋路235巷6弄3號5樓

港澳總經銷 / 和平圖書有限公司

地址 / 香港柴灣嘉業街12號百樂門大廈17樓

電話 / (852) 2804-6687　傳真 / (852) 2804-6409

2011 不求人文化

2009 懶鬼子英日語

I'm 我識出版集團
I'm Publishing Group
www.17buy.com.tw

2006 意識文化

2005 易富文化

2004 我識地球村

2001 我識出版社

2011 不求人文化

2009 懶鬼子英日語

I'm 我識出版集團
I'm Publishing Group
www.17buy.com.tw

2006 意識文化

2005 易富文化

2004 我識地球村

2001 我識出版社